예술가의 공부

예술가의 공부

미국 국민화가의 하버드 미술교양 강의

벤 샨 지음
정은주 옮김

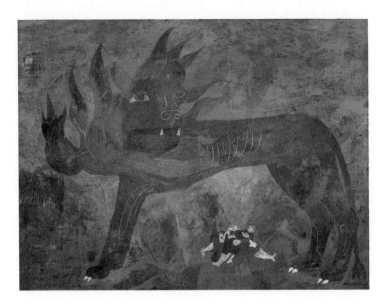

「Allegory」

대학 안의 예술가

저는 제가 이 자리에 서는 것이 맞는지 심각한 의문을 품고서 이곳 하버드대학교에 왔습니다.

저는 화가입니다. 예술에 관한 강의를 하는 사람도 학자도 아닙니다. 그림을 그리는 일이 바로 제가 선택한 소임이죠. 그림에 대해 논하는 일이 아니라요.

'예술에 대한 일반적인 지식이든 이론적인 견해든 아직까지 충분히 자세하게 설명되지 않은 무언가를 과연 어떤 예술가가 풀어낼 수 있을까? 예술가가 그림의 형식으로 더 능숙하게 표현할 수 없고 말로 보여 줄 수 있는 것이 무엇이 있나? 그의 예술관은 글이 인쇄된 지

면보다 작품으로 드러나는 것 아닌가? 예술에 대한 사람들의 이해도를 어떻게든 높이지도 못한 채 에너지만 쏟는 꼴이 되지는 않을까? 그러면 청중의 입장에서는 예술가가 하는 말을 들으면서 무엇을 얻을 수 있나? 그저 그의 그림을 보기만 하면 훨씬 더 쉽게 파악할 수 있는 것이 아니고서야?'

이외에도 여러 솔직한 의문이 들어 솔직하게 답해보려 했습니다.

그중에서 아마 화두가 될 만한 질문이라면, 이 강연 시리즈처럼 말로 하는 긴 여정을 통해 제가 정확히 무엇을 성취할 수 있느냐 하는 것이겠지요. 저의 개인적인 대답은 이랬습니다.

'나 자신에게 가치가 있다고 생각되는 것을 명료하게 정리하고 진술할 필요가 있겠다. 그 과정은 흥미로울 것이다.'

그렇다면 여러분은 어떨까요?

청중과 대학의 입장에서도 이 모험은 가치 있는 것으로 판명될 수 있을 것입니다. 다만 그러려면 제가 전달하는 생각이 그만큼 유익해야 하겠지요. 여러분이 무엇을 얻을지에 대해 제가 할 수 있는 말은 이 정도입

니다.

그런데 제가 이 자리에 서서 이런 논의를 펴는 것에 특별히 마음이 기운 데는 다른 이유가 더 있습니다. 요 몇 해 사이 대학에서는 예술에 대한 관심이 부쩍 높아졌습니다. 대학이 새로운 예술 공동체를 이룰 수 있게 되리라고(적어도 그럴 가능성은 있다고) 보고 있죠. 이러한 전망은 매력적인 점이 아주 많습니다. 예술에 대한 지적 자극의 면에서, 가치의 면에서, 또 아마 그 결과로 조성될 호의적인 분위기의 면에서 얼마든지 혹할 만하고, 그렇기 때문에 실현될 수 있을 것으로 기대됩니다.

동시에 대학의 풍토 안에서는 예술이 그야말로 질식할 가능성 또한 항상 도사리고 있습니다. 비평과 학문의 우위로 인해 창작 충동이 완전히 사그라져 버릴 수도 있어요. 대학이라는 공동체 내 예술가의 존재가 실로 유익할지 또는 예술 자체가 지적 추구의 견고한 대상이 되는지에 관해 대학 측에서도 만장일치로 합의된 바는 없습니다.

이 같은 의문은 근년 들어 폭넓은 토론과 조사의 대상이 되었습니다. 뜨거운 쟁점으로 떠올랐고, 대학

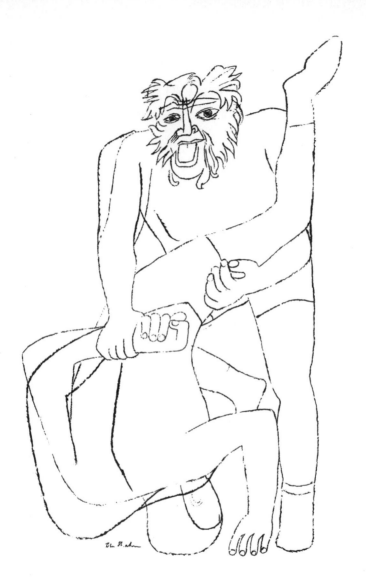

의 태도는 계속 바뀌어 왔습니다. 창의성의 문제 전체가 대개 기본 교육 철학과 맞닿아 있으며 때로는 대학의 정책 자체로도 연결되는 까닭입니다.

머지않아 정리될 수 있을 이 쟁점에 대한 저의 의견 몇 가지를 이야기해 보겠습니다. 꼭 낙관적이지는 않지만, 어쨌든 현재 검토 중인 예술과 대학의 관계라는 문제가 제게는 상당히 익숙하다는 점에 근거한 견해입니다. 그 밑바탕에는 이런 마음이 깔려 있습니다. 저는 이 논쟁이 진정 생산적인 결실을 맺기를 기대하며 그로써 기존의 오해와 불균형이 불식되기를 희망합니다. 무엇보다 예술에 재능과 능력이 있는 젊은이가 두 가지 불가능한 선택 사이에서 우왕좌왕하는 일이 없기를 바라 마지않습니다. 자신의 창의적 습관을 잃는 대가를 치르고 자유교육을 받을 것이냐, 아니면 예술 실기 훈련을 제대로 받기 위해 자유교육을 포기할 것이냐 하는 선택 사이에서요.

그러면 먼저 질문해 봅시다. 대학이라는 곳에서 예술에 가질 수 있는 관심은 어떤 것일까요? 예술은 어떤 방식으로 대학의 시야를 넓힐 수 있을까요?

우선, 교육받은 인간이라는 문제가 있습니다. 이

와 관련해 우리 모두가 다 알고 있는 아주 불편한, 그리고 좀 맥 빠지는 사실이 있다고 저는 생각합니다. 평균적인 대학 졸업자가 대학에서 몇 년을 공부하고서도 교육받은 인간에 미치지 못하는 상태라는 사실입니다. 그들은 지각력의 수준이, 인간을 인간답게 만드는 데 중대한 역할을 해 온 모든 순수예술에 대한 감수성과 고찰 능력이 무엇보다 눈에 띄게 낮을 확률이 높습니다. 교육 과정에서 가르치지 않는 자질이죠. 대학을 졸업했는데도 그림이라면 아예 까막눈일 가능성도 없지 않습니다.

대학을 졸업한 미국인의 한계는 비슷한 배경과 교육 수준의 유럽인을 만나는 자리에서 가장 극명하게 드러납니다. 유럽인은 다른 방면에서 아무리 부족한 점이 있다고 해도 예술과 문학만큼은 훤히 알고 있습니다. 자국은 물론 외국의 것에 대해서도요. 미국인보다 미국 예술을 더 잘 꿰고 있는 상황도 얼마든지 있을 수 있어요. 근래에 유럽 국가와 무역이 더욱 활발해지고 있는 것을 고려하면 우리의 이런 예술에 대한 무지는 문화 격차로 이어질 뿐 아니라 자칫 외교에서 위험 요소가 되는 수도 있습니다.

프랑스의 소설가 프랑수아 모리아크는 미국에 대해 이런 말을 했습니다.

"우리가 두려워해야 하는 것은 미국이 소련과 다른 점이 아니라 같은 점이다. (……) 서로를 적으로 여기는 이 두 기술주의 국가는 공히 인류를 비인간화의 방향으로 끌고 가고 있다. (……) 인간은 더 이상 목적이 아닌 수단으로 취급되며, 이는 대결 구도에 있는 양 문화의 불가결한 조건이다."

프랑스의 철학자 장 폴 사르트르는 이렇게 말했어요.

"만약 프랑스가 미국 문화 전체의 영향을 받도록 내버려 둔다면 그곳의 번듯한 생활 환경이 이곳으로 넘어와 우리의 문화 전통을 완전히 박살 내고 말 것이다."

영국에서는 소설가이자 평론가인 V. S. 프리쳇이 미국인에 대해 이렇게 썼습니다.

"어째서 그들은 독창적으로 창작하지 못하는지 알 수 없다. 유기체적 감각의 부족, 인간은 기계라는 확신 때문에 기술자가 되고 창작 과정의 혼란과 우연과 직관을 멀리하는 것일까?"

저는 어느 것에도 동의하지 않습니다만 이 의견들은 몇몇 아주 저명한 유럽인이 우리를 보는 못마땅한 시각을 단적으로 보여 줍니다.

이 못마땅한 시각은 유럽 국가에 국한된 것이 아닙니다. 불평은 미국 내에서도 제기된 바 있으며 매우 뜻밖의 곳에서 나오기도 했습니다. 예를 들어 어마어마하게 방대한 우리 산업계의 주요 경영자 한 사람이 일 년 전쯤 여러 미국 대학을 돌아다닌 적이 있습니다. 학교 측에 학생을 더 잘 교육해서 졸업시키라고 설득하겠다는 일념으로요. 그는 자유교양에 다시 강조점을 놓도록 요청했습니다. 기술과 과학 및 기타 전문 분야의 훈련이 매우 진보한 반면에 상상을 하는 능력, 사물을 보는 인간적인 관점에 대한 교육이 미흡하다고 그는 지적했습니다. 그런 것이 기술 훈련 못지않게 산업과 비즈니스에 필수적이라고 하면서요.

최근 많은 대학에서 이처럼 과학 기술 교육을 지나치게 중시하는 경향에 제동을 걸고 자유교육을 다시 강조하기 시작하는 듯이 보입니다. 진지한 연극, 회화와 조각 전시, 학생에게 예술 작품을 대여하는 제도, 진지한 성격의 각종 출판물 등이 크게 늘어나는 현상

이 주목할 만합니다. 적어도 저는 그렇게 느낍니다. 이와 같은 움직임은 학생들에게 문화를 주입식으로 가르치기보다 문화적이고 창의적인 환경을 조성하려는 지적 노력이 행해지고 있음을 말해 줍니다. 기존의 주입식 교육은 학생이 꼭 들어야 하는 특정 필수 과목을 통해 이루어지고 강의실 수업인 만큼 한계가 따를 수밖에 없지요.

대학이 예술을 향해 손을 뻗는 데는 더 잘 교육받은 졸업생, 즉 세계 시민의 새로운 요건을 충족할 수 있는 인물을 배출한다는 실질적인 목표 외에 철학적이고도 거시적인 다른 목표가 있을 수 있습니다.

미국에서 예술 그 자체에 이른바 자연스러운 환경이 부족하다는 것은 분명한 사실이 되었습니다. 대개의 경우 예술과 예술가가 존재하는 일반 사회의 분위기는 예술가라는 직업에 무관심하거나 적대적입니다. 그렇지 않은 경우에 예술가는 일종의 자기방어와 자기긍정이 가능한 작은 사회 속에 머물죠. 그런 예술인 사회에는 예술의 자양분이 될 수 있는 다양한 경험과 견해를 접할 기회가 극히 제한되어 있습니다. 그들은 보통의 사회에서 물러나 흡사 수도승처럼 지냅니다. 그

러다 보니 그들이 만들어 내는 예술 작품은 갈수록 안으로 향하고, 보편적인 경험의 생생한 흐름을 점차 따라가지 못하며, 지난날 예술을 위한 추진력과 영감이 되었던 인간으로서의 책무에서 점점 멀어지게 됩니다. 일부 대학은 예술을 인문학의 범위에 끌어넣음으로써 의식적으로 예술에 호의적인 분위기를 조성하고자 합니다. 자극과 지식과 지적 재료의 원천이, 나아가 다소의 논란을 이끌어 내는 원천이 자연스럽게 발견되는 환경을 만들고자 하는 것이죠. 무릇 논란은 예술이 활짝 꽃피는 기반이 됩니다.

철학적으로 볼 때 이와 같은 정책은 아마 다양한 학문 분과를 하나의 총체적인 문화로 통합한다는 큰 목표를 향한 발걸음의 하나일 것입니다. 가령 물리학이나 수학처럼 이질적인 분야가 화가의 시야 안에 들어오는 것을 저는 매우 바람직하다고 봅니다. 화가는 경이롭게도 거기서 인상적인 시각 요소 혹은 원리를 발견할지 모르니까요. 한편 물리학자나 수학자가 계산 가능한 것의 위계 속에 측정이 불가능하고 지극히 무작위적인 인적 요소, 즉 흔히 시나 예술하고만 관련짓는 요소를 받아들이게 되는 것 또한 똑같이 바람직하

다고 생각합니다. 어쩌면 우리는 이제 다시 '전인'全人이라는 고대의 케케묵은 이상을 향해 나아가고 있는지도 모릅니다.

아무리 신중하게 움직이고 있다고 해도 대학에서 예술을 수용하려는 데는 바로 이러한 관점과 목표가 깔려 있습니다. 한데 예술가의 입장도 고려해야 합니다. 대학이 예술가의 자연 서식지가 될 수 있을지 아니면 예술가의 파멸을 초래할지 생각해 봐야만 합니다. 이 점은 논란의 여지가 대단히 많은 부분으로 대학 내의 모든 창작 예술과 관계가 있습니다. 예술가 교수와 입주 예술가뿐 아니라 학생 예술가에게도 필시 영향을 미치는 문제입니다.

여기서 일단 하고 싶은 말은, 좀 뻔한 소리지만, 예술이 현실에 뿌리를 둔다는 것입니다. 예술은 이 생명의 토양을 긍정할 수도, 전적으로 거부할 수도 있습니다. 프란시스코 고야처럼 씁쓸하게 냉소할 수도 있고, 오노레 도미에처럼 당파적으로 접근할 수도 있으며, 앙리 드 툴루즈로트레크처럼 추악하지만 실재하는 상황에서 아름다움을 발견할 수도 있습니다. 피에르오귀스트 르누아르, 앙리 마티스, 페테르 파울 루벤스, 요

하네스 페르메이르의 작품에서 보듯 예술은 현실을 낙관적이고 긍정적인 시각으로 탐닉할 수 있습니다. 또한 후기 인상파, 입체파, 다양한 추상주의 유파의 경우처럼 감각 경험이라는 어렴풋한 시야에 의지할 수도 있습니다. 그렇지만 어느 경우든지 예술에 자극을 제공하는 것은 때마침 공교롭게 존재하는 삶 그 자체입니다.

여기서 삶이란 삶의 어떤 특수한 갈래나 부분을 말하는 것이 아닙니다. 예술가가 삶에서 자신의 성미에 맞는 재료를 발견하는 상황이 곧 예술을 위한 적절한 상황입니다. 파울 클레가 복싱 연맹전을 따라다녔을 리 없습니다. 마찬가지로 조지 벨로스가 선과 사각형 안에 숨어 있는 흐릿한 생명체를 뒤쫓았을 리도, 바꾸어 말해 클레에게 너무나 많은 부를 안겨 준 우연한 형태가 암시하는 인물들을 추적했을 리도 만무합니다. 다만 두 화가는 각자 바로 그러한 현실의 우연한 단면에서 삶의 한 형태를 발견하고 작품 세계를 만들어 갈 수단을 찾아냈습니다. 그리고 그 수단을 통해 자기만의 언어를, 특유의 위트와 기량과 취향과 세상에 대한 이해를 쌓아 나갔지요.

　저는 거의 모든 상황이 예술가에게 영감을 줄 수
있으며 거의 모든 곳에서 심상의 소재를 발견하는 예
술가도 있으리라는 점은 인정하지만, 작위적인 상황
은 대체로 불신하는 편입니다. 즉 예술을 활성화하려
는 의도로 특별히 꾸며 낸 환경에는 의구심이 들어요.

그런 환경은 모든 예술에 어느 정도 존재하는 독립성을 해칠 우려가 있다고 봅니다. 야수파에 부르주아가 없었다면 어찌 되었을지, 폴 세잔이 아카데미의 환대를 받는 화가였다면 어떤 방향으로 나아갔을지 상상해 볼 수 있습니다. 예컨대 고야가 만일 구겐하임의 지원금을 받아 활동했고 그런 다음에는 뉴잉글랜드의 어느 작은(그러나 우수한!) 대학에서 학생을 가르치며 점잖고 안락한 생활을 했다면, 따라서 스페인 봉기의 아픔을 겪지 않아도 되었다면 어땠을까요? 이런 상상을 하면 저는 숨이 턱 막히고 괴롭습니다. 『변덕』이나 『전쟁의 참화』 같은 작품이 결코 나오지 못했을 것이라는 결론에 도달할 수밖에 없으니까요. "자유주의자라서?"Por Liberal?*라는 글귀가 한쪽에 적힌 그림 속의 고문당하는 여성을 보고 전 세계가 부름을 받은 듯 애통해하는 일은 벌어지지 않았을 테지요. "다른 곳도 다 똑같다네!"Lo mismo en otras partes**라는 고야의 쓰라린 절규에 세상 사람들이 가슴 뭉클해지는 일도 없었을 것입니다. 짐승만도 못한 인간의 잔인에 대한 묘사에 충격을 받거나, 광신이 인간의 가장 끔찍스러운 특성이라는 경고가 (너무나도 생생하게, 잊을 수 없을 만치 통렬

* 드로잉집 『앨범 C』에 수록된 작품.
** 『전쟁의 참화』 연작 중 하나.

하게) 마음에 와닿는 경험 또한 하지 못했을 것입니다.

그러므로 예술이 발생하는 원천은 자극이나 심지어 영감보다 더 강렬한 어떤 것이라고 상상해 볼 수 있습니다. 예술은 차라리 도발에 가까운 어떤 것에서 불붙는지도 모른다고, 단지 삶에 의존하는 데서 그치지 않고 경우에 따라서는 삶에 의해 강제되는지도 모른다고 말이에요. 예술은 거의 언제나 건방진 구석이 있고 기성의 권위를 경멸합니다. 따라서 예술 그 자체의 권위와 번영마저 갈아 치울 수도 있습니다.

이제 고인이 된 잭슨 폴록의 이름을 알린 그 물감 방울과 선 위에는 장황한 작가의 글이 얼마나 많이 쓰여 있는지요! 폴록 특유의 장식에 인간적 차원이 존재한다고 하면 그 차원은 시공간에, 혹은 그의 작품이 지닌 속성으로 흔히 간주되는 우주적 의미에 존재하는 것이 아니라 그러한 작품을 내놓은 건방진 태도에 존재합니다. 또한 그러한 표면에 깃들인 아름다움을 포착하는 대담함에, 그 아름다움으로 작품을 만들어 내는 실행력에, 즉 그러한 효과를 예술로 이끌어 내는 고집에 존재합니다. 더없이 온화한 분위기 속에서 과연 폴록의 작품과 같은 예술이 탄생할 수 있었을까요? 예

술의 발전에 커다란 자극을 주는 요인이 되고도 남을 정도의 충격과 반발을 불러일으키는 그런 작품이 나올 수 있었을까요? 저는 회의적입니다.

그래서 제 생각은 이렇습니다. 대학의 예술 양성이 그저 자애롭고 이타적이기만 하다면 결국 아무런 의미가 없을 것입니다. 반면에 여러 창작 예술, 다시 말해 예술이라는 학문의 여러 갈래 또는 다양한 예술 분과가 교육의 필수적인 부분이 된다면, 누구든 배우지 않고서는 결코 교육받은 사람으로 여겨질 수 없는 부분이 된다면, 그때는 미술을 포함한 예술 전체가 그 존재를 위해 없어서는 안 될 어느 정도의 독립성을 얻게 될 것이라고 봅니다. 그러면 비로소 예술은 자유롭게 창작하는 것이, 그 본성이 이끄는 대로 논평하고 분노를 자극하는 것이, 또 아마 터무니없는 몽상과 탐험을 하는 것이 제 역할임을 기꺼이 받아들일 것입니다.

예술이 충분한 후원을 받아야 함은 두말할 나위가 없습니다. 그러나 완성된 회화 또는 조각 작품의 구매, 벽화 의뢰(또한 아마도 시나 소설의 출판, 연극 제작) 등의 형식으로 이루어지는 인정은 완숙한 작품에 대한 보상입니다. 유치원과 다를 바 없는 시설을 세우는 것

과 이를 혼동해서는 안 됩니다. 그런 환경에서 예술가는 아무런 갈등을 겪지 않을 것이며, 자신의 매체와 자신의 이미지를 장악하기 위해 골몰하고 분투할 필요가 없을 것입니다. 심지어 자기 자신에게 가치 있는 것과 자기가 원하는 것을 저울질해 가며 필사적인 선택을 해야 할 필요도, 겉보기에 이득이 되거나 탐나는 것을 수없이 물리쳐야 할 필요도 없을 것입니다. 예술가의 가치관이 선명하게 다듬어지는 것은 바로 이러한 갈등을 통해서입니다. 게다가 이러한 갈등을 겪는 것은 어쩌면 자신을 조금이라도 알게 되는 유일한 방법인지 모릅니다.

예술가가 (혹은 누구든) 그처럼 선택을 내려야만 하는 것은 오직 현실의 삶이라는 맥락 안에서입니다. 그리고 선택이 중요한 이유는 오직 냉엄한 현실이라는 배경이 있기 때문입니다. 그렇기에 선택은 삶에 영향을 미칩니다. 그렇기에 선택에는 어느 정도의 신념과 헌신이 따릅니다. 또한 정신력이라고 할 수 있을, 예술을 추동하는 주된 힘이 수반됩니다. 그만한 강도의 신념과 헌신과 정신력을 갖는 것이 대학 안에서 가능할지 저는 잘 모르겠습니다. 이는 예술가가 대학에서 지

내거나 일할 것이라면 반드시 고려해야 하는 여러 문제 중의 하나입니다.

그러므로 '예술가가 대학에서 제 기능을 충분히 발휘하는 것이 가능한가?'라는 물음에 대한 답은 다음과 같은 일련의 잠정적인 결론이 될 것입니다.

이상적으로는 가능합니다. 지성의 중심인 대학은 예술가에게 기반과 자극을 제공할 수 있기 때문입니다. 대학은 예술가라는 한 인간의 시야를 넓힐 수 있습니다. 또한 생각건대 예술의 새로운 방향을 제시할 수 있습니다. 예술 창작이 감성 못지않게 지성 또한 요구되는 과정이며 따라서 폭넓은 지식과 경험이 예술에 도움을 준다는 명제를 수긍한다면, 이 모든 것이 가능합니다.

이상적으로는 가능합니다. 예술이라는 학문 자체가 예술가에게 지속성과 통찰력을 제공할 것이며 예술가의 심상을 풍부하게 할 것이고, 학문 과정은 어느 모로나 창작 과정을 보완할 것이기 때문입니다.

이상적으로는 가능합니다. 한쪽으로 치우친 교육 양식을 바로잡는 일은 바람직해 보이며, 이런 의미에

서 예술은 대학이라는 공동체에서 이점을 얻을 뿐 아니라 임무도 수행합니다. 그러므로 예술가는 순기능을 해낼 것입니다. 아울러 대학 안에서 예술은 젊은이에게 친숙해지고 잘 받아들여질 수 있습니다. 그리하여 이들은 아마도 내일의 유행을 만드는 주역, 지적 지도자, 미래의 예술 수용자 계층을 구성하게 될 것입니다. 그렇기 때문에 또한 가능합니다.

요컨대 이상적으로 대학은 예술의 앞날을 위해 훌륭한 역할을 할 수 있다는 결론을 내릴 수 있겠습니다. 그렇지만 전망을 낙관할 수만은 없는 정황이 있습니다.

여러 해 동안 대학에 상주하거나 출강한 적이 있는 예술가에 관한 기록 자체가 바로 그런 정황의 하나입니다. 1956년에 발행된 『하버드대학교 시각예술위원회 보고서』에서는 숙고를 거쳐 다음과 같이 서술합니다.

유감스럽게도 예술가 겸 교수의 역할이 점차 변질되는 경우가 너무나 많다. 이를테면 예술가 출신의 교수가 되고 만다. 임명의 최초 근거가 잘못되었던 사례가

허다하다. 예술사학자와 '잘 맞을' 예술가를 찾으려다 보니 학과에서 영입한 인물이 동료로서는 무난하지만 예술가로서도 교수로서도 부족한 인물로 밝혀지는 것이다. [이어서 이렇게 쓰여 있습니다.] 교수로 차곡차곡 경력을 쌓을 만큼 가르치는 일에 헌신적인 예술가는 거의 없다. 시간이 오래 지날수록 예술가는 작품 생산을 점점 게을리하면서도 가르치는 일을 덜 중요하게 여기는 태도를 고수할 위험이 있다.

이 고찰을 뒷받침하는 몇 가지 사례를 이야기해 보겠습니다. 제 친구 중에 서부의 한 명문대에 몇 년째 입주 예술가로 있는 친구가 있습니다. 보수를 잘 받고 있죠. 저와 처음 알았을 때 그 친구는 미국 미술계의 눈부신 존재였고 이름 날리는 화가 중 한 명이었습니다. 활력과 상상력, 대담성이 넘쳐흐르던 그는 인상적인 유화 작품을 잇따라 만들어 내면서 수집가와 미술관이 앞다투어 찾는 작가로 떠올랐습니다. 그런데 요즈음은 장식적인 소품을 그리고 있어요. 왜 그러는지 저로서는 이해가 안 되지만요. 최근 작품을 보면 그 대학이 위치한 소도시 사람의 품위 있고 고상한 취향, 뭐랄까 집

꾸미기를 좋아하는 사람의 취향이 스며들어 있다는 생각이 들지 않을 수 없습니다. 정작 대학은 이 친구에게 영향을 받은 바가 거의 없어 보입니다. 그의 고급스러운 스튜디오 벽에는 소싯적 커다란 캔버스에 그린 작품 몇 점이 아직 걸려 있습니다. 한때는 그가 자신감 넘치고 대담한 젊은 화가였다는 사실을 상기시키려는 것인지 다소 꼴사납게 말이에요.

여러 이유로, 또한 각종 상황의 작용으로 사람에게 이런 변화는 얼마든지 생길 수 있습니다. 그러니 다른 유사한 사례 없이 이를 학계라는 환경의 탓으로 돌린다면 부당한 일이 되겠지요.

당장 떠올릴 수 있는 세 명의 예술가가 더 있습니다. 과거에 미술계에서 촉망받던 인물들로 지금은 모두 대학 교수이자 학과장으로 있으면서 행정과 교육을 본업으로 삼고 있어요. 그리고 이 두 가지 업무 외에 모종의 홍보 활동도 수행합니다. 외부인의 입장에서 보기엔 예술가에게 어울리지 않는 일이죠. 이들 중 둘은 미술계 현장에서는 완전히 자취를 감추었고 (개인적으로 훌륭한 화가라 생각하는) 나머지 한 명도 최근 몇 년간 새로운 작품을 선보이지 못했습니다.

이 모든 것을 지켜본 입장인 만큼 저는 제가 지금 이렇게 강단에 서는 것이 옳은지 당연히 염려되었습니다. (사실 저 자신이 계속 화가로 남는 것에 대해서는 크게 고민하지 않습니다.) 정말로 마음이 쓰이는 문제는 대학 안의 예술가를 둘러싼 전반적인 전망입니다. 좋은 쪽으로든 나쁜 쪽으로든 대학이라는 환경에서 예술가는 점점 더 친숙한 인물이 되어 가고 있습니다. 예술가로서 살아남는 능력의 문제를 전적으로 학계와 결부시킬 수는 없겠지만요.

상당히 폭넓은 고찰 끝에 제가 내린 결론은 이렇습니다. 대학 환경에는 성숙한 예술의 발전을 가로막고 예술가가 진지한 작품을 지속적으로 생산하는 일을 방해하는 세 가지 주요 장벽이 존재합니다. 그리고 이 장벽은 어쩌면 예술을 넘어 다른 분야에도 영향을 끼칠는지 모릅니다.

첫 번째는 딜레탕티슴입니다. 다들 알다시피 딜레탕티슴이란 의당 진지하게 임해야 할 분야에 그 분야나 학문 또는 실천이 요구하는 최저 수준을 충족할 만큼의 자질도 갖추지 못한(게다가 실상 충족하기를 원

하지도 않는) 사람이 진지함 없이 조금 손을 대 보는 것을 뜻합니다. 대학에서 딜레탕티슴은 이른바 '겉핥기식' 수업 자체에서 가장 잘 보이지만, 그런 통상적인 학업 과정에만 국한된 것은 결코 아니며 꽤 만연한 태도입니다.

광범위한 교육의 필요성은 십분 이해합니다. 관심사의 폭이 넓어지면 총명한 인간은 온갖 갈래의 분야를 맛보거나 파고들게 된다는 점도 잘 알 뿐 아니라 아주 좋은 일이라고 생각합니다. 그런데 여기에는 분명 모순이 있습니다. 다양한 학문을 접한다는 것은 곧 적어도 그중 일부는 전문적인 수준까지 나아가지 못한다는 의미이기 때문입니다.

몇몇 분야의 경우 대학은 이 모순에 꽤 성공적으로 대처해 왔지만 예술 분야에 관한 한 전혀 그러지 못했다고 봅니다. 예술 분야는 딜레탕티슴이 각 분과의 전반적인 태도를 지배하고 있습니다. 반면에 여러 다른 학문 분야의 경우 주된 관심이 다른 데 있는 학생이 아무리 제대로 흡수를 못 한다고 해도 그 분과 자체는 진지하게 여겨져요.

좋은 대학의 주요 학과라면 그 분야의 중심이 되

는 것을 목표로 삼으리라 생각합니다. 그리하여 실사
회의 개인이나 기관이 가장 수준 높은 연구나 의견을
구하고자 할 때 으레 찾는 곳이 대학이 되기를 바랄 것
입니다. 아이디어와 리더십이 대학으로부터 흘러나와
일반 사회로 퍼지는 것이죠. 굳이 예를 들자면 물리학
같은 분야, 사회학과 심리학의 모든 분과, 고고학을 비
롯한 여러 분야를 이미 대학에서 선도하고 있습니다.

　이와 관련해 『하버드대학교 시각예술위원회 보고
서』에서는 다음과 같이 언급합니다.

　예술가와 스튜디오를 대학으로 끌어와 다른 학문 분
　야와 동등한 위치에 놓는다는 생각을 둘러싸고 현재
　여러 이유로 주저가 있지만, 앞서 과학자와 관련한 모
　험의 경우에도 이는 마찬가지였다. 과학자가 대학 안
　에서 제자리를 찾았듯이 그리고 과학자의 연구실이
　학계의 존경을 받는 곳이 되었듯이, 예술가와 스튜디
　오도 시간과 기회가 주어진다면 잘 자리 잡을 것이다.
　[또 이렇게 쓰여 있습니다.] 산업계와 정부의 연구소
　에서 기초 과학의 발전에 기여하는 바가 점차 커지고
　있지만 가장 중대한 과학적 진보의 주된 발원지는 여

전히 대학이다.

어떤 분야가 대학 안에 자리를 잡으면 학생은(특정 분야 자체를 계속 탐구할 생각이 없는 학생까지도) 그 분야의 위상과 진정한 의미에 대해 어느 정도 감을 잡을 수 있습니다. 그리고 대학의 비호 아래 강의를 하고 연구나 작업을 하는 사람은 사실상 자기 분야의 변두리가 아닌 중심부에 서게 되죠. 결과적으로 대학은 해당 학문의 걸출한 인재 영입을 보장받을 수 있는 한편 교수가 된 인물, 가령 과학자 겸 교수나 사회학자 겸 교수는 자신의 직업이 차지하는 위치로 인해 환멸이나 권태를 느끼지 않아도 됩니다.

예술 분야, 그러니까 예술 창작 분야의 실정은 정반대입니다. 우선 대학 지도부가 예술 관련 학과와 수업을 보는 시선이 곱지 않습니다. 다소 하찮게 취급하죠. (대중의 예술에 대한 엄청난 무지가 그런 고위층까지 이어진다는 추측이 터무니없지는 않을 것입니다.) 대학에서 예술을 배우는 학생은 예술을 하는 데 너무 깊이 빠져들지 않도록 요구당하다시피 합니다. 일주일에 한두 번 정도 취미 삼아 할 수는 있겠지만 예술이 학

생의 주요 관심 분야가 되는 일은 있어서도 안 되고 실로 가능하지도 않습니다.

개중에는 예술사나 건축 혹은 미학 전공생도 있을 것입니다. 이 경우에 학생은 '손으로 익힌다'는 표현이 있듯 '그냥' 직접 한번 해 보려고 그림을 좀 그릴 것입니다. 물론 열정적인 관심을 보이는 학생도 있을 수 있죠. 그러나 그런 학생이라고 해도 그림은 가볍게 취미로 하라는 요구를 받습니다. 그림 그리는 데 많은 시간을 쏟거나 몰두하는 것은 불가합니다. 따라서 예술가

교수는 (재능이 있는 학생이라 할지라도) 제자에게 진지한 작업을 요구하거나 기대할 수 없습니다. 그러니 학생이 만드는 작품의 수준 때문에 교사는 마치 몸이 아픈 것과 비슷한 증상을 느낄 수도 있어요. 예술가로서 뛰어난 능력을 가진 사람이라면 특히 그럴 것입니다. 그러면 그는 부득이 자신이 여기서 뭘 하고 있는지를, 왜 자기 그림이나 그리지 않고 있는지를 자문할 수밖에 없게 됩니다.

창의적인 일에 대한 이와 같은 불신이 왜 존재해야만 하는지 이해할 수 없습니다. 학생이 경솔하게 자신을 내던질 정도로 심취하지 않도록 보호하기 위해서일까요, 아니면 예술이 기실 지극히 품격 있는 직업인지 아닌지 아직 판정을 못 내린 것일까요, 아니면 이미 안전하게 발생한 예술과 (가히 걱정스럽게도) 앞으로 발생할 수 있는 예술이 가치의 면에서 상충되는 부분이 있기 때문일까요?

다름 아닌 『하버드대학교 시각예술위원회 보고서』에서 그러한 모순을 일부 엿볼 수 있습니다.

[예를 들어 10쪽을 보면 이렇게 적혀 있어요.] 위원회

는 시각예술이 인문학에 필수적인 부분이며 그렇기 때문에 고등교육의 맥락에서 중요한 역할을 담당해야 한다고 확신한다. [하지만 66쪽에는 이런 말이 있습니다.] 하버드대학교 재학생이 시각예술 창작에 진지하게 전념할 공간과 시간이 있을지는 여전히 의심스럽다. [9쪽에는 통찰력 있는 지적이 나옵니다.] 인쇄술의 발명 이래 시각 매체가 인간과 인간의 소통을 오늘날처럼 널리 장악한 적은 역사상 없다. [그러나 65쪽에는 다음과 같이 쓰여 있습니다.] 대학 생활에 예술 학교를 편입시키기보다는 자유교육의 틀 안에서 예술 경험이 이루어지게끔 적절한 자리를 내줄 것을 제안하는 바이다.

대학이 미적분학이나 고체물리학에 대해서도 '경험'의 제공을 제안할지 궁금합니다. 프랑스어나 독일어 경험, 경제학 경험, 중세사 경험, 그리스어 경험을 제공하자고 할 것인지요.

저는 대학에서 예술가를 교육하는 것이 바람직한가에 관한 의견을 달라는 요청을 받았습니다. 대학 측에서 여러 사람에게 의견을 구했지요. 저는 전문적인

예술 학교보다는 종합 대학이 낫다고 본다는 의견을 냈습니다. 제가 예술 학교에 반대하는 까닭은 물론 전문성과 무관합니다. 전문성은 사실 오히려 장점의 하나죠. 종합 대학을 선호하는 저의 견해는 자유교육의 내용이 곧 예술의 본연적 내용이며, 예술은 자유교육의 내용으로부터 이득을 얻을 것이고 자유교육의 내용을 절실히 필요로 할 것이라는 믿음에 근거합니다. 게다가 인문과 예술의 융성기마다 인문학 및 인문학적 관점은 예술과 발걸음을 같이했다고 저는 생각합니다.

그런데 딜레탕티슴이 예술 전반을 휘감는 분위기가 되면, 심지어 예술을 가르친다는 학과에조차 만연하게 되면, 대학은 젊은 예술가에게 최상은커녕 최악의 영향을 주는 것으로 판명될지 모릅니다. 마찬가지로 예술가 교수에게도 적합하지 못하다고 판명되겠지요.

성숙한 예술의 발전과 대학 공동체에 속한 예술가의 성공적 활약을 가로막는 두 번째 주요 장벽은 창의성 자체에 대한 두려움입니다. 대학은 지식의 비평적 측면, 즉 조사하기, 분류하기, 분석하기, 기억하기를

더 강조합니다. 이러한 지식을 다시 살아 있는 예술로, 독창적인 작품으로 변환하는 일은 보기 힘들어졌습니다. 몇몇 대학, 특히 동부의 대학에서는 독창적인 작업을 만류하는 것이 정책 차원에서 이루어집니다. 어느 대학의 학과장에게 듣기로 그 학교에서 창작 예술을 권장하지 않는 이유는 "창작 예술이 자유교육에 지장을 줄 수 있다고 여겨지기" 때문이라고 했습니다. 저는 이 말이 정말로 무슨 뜻인지 결코 이해할 수 없었지만 그러한 정책의 결과만은 자명합니다. 결과적으로 학생은 자신의 지식을 자신의 생각과 통합할 아주 중대한 기회를 놓치고 그리하여 자기 자신을 표현하는 창의적인 습관을 기를 수 없게 됩니다.

예전에 다른 대학의 도예학과를 몇 차례 방문한 적이 있습니다. 학과 규모가 대단히 큰 곳이었죠. 학생들이 도자기 하나를 장식할 때마다 이런저런 책을 휙휙 넘겨 보는 모습이 눈에 띄었습니다. 그래서인지 도자기의 형태도 독창적이지가 않았어요. 작업을 하면서 학생들이 어떤 즐거움도 누리지 못하고 있다는 인상을 받았습니다. 학생들과 이야기를 하던 중에 특이한 점을 발견했는데 이 학생들은 스스로 독특한 장식을 고

안할 능력이 없다고, 그런 능력은 자신의 것이 아니라고 생각하더군요. 한 학생이 제게 설명하기를 그 수업은 사실 그 학생들이 원래 듣던 수업이 아니라고 했습니다.

퍽 사소한 사건임에도 저는 이 일이 계속 마음에 걸렸습니다. 학생들이 그리스, 중국, 에트루리아 등지에서 만들어진 옛 도자기에 너무나 깊은 감명을 받은 나머지 과거의 작품을 넘어서서 자기만의 작품을 창작하는 것이 아예 불가능했던 것일까요? 혹시 대학 안에서 학문이 점하는 우위 자체가 창의성을 저해하는, 넘을 수 없는 장벽으로 작용하는 것은 아닐까요? 예술가 교수와 학생 모두가 숨이 막힐 정도로 학문의 중요성이 지나치게 강조되고 있는 탓은 아닐까요?

전업 화가인 예술가가 가방끈이 긴 동료를 보며 위축감을 느끼는 것도 무리가 아닐 것입니다. 석박사 학위와 더불어 그간 쌓아 온 갖가지 영예와 직함이 발하는 신묘한 빛 아래서 학자는 부류와 범주로써 예술을 논합니다. 정작 예술가는 들어 보지도 못한 주제를 내걸고서요. 그림만 그리던 예술가라도 예술에 관한 책은 아마 많이 읽었을 거예요. (제 생각에 대부분의 예

술가가 예술에 관해서라면 다독가이자 박식가입니다.) 그는 책 속의 수많은 그림을 들여다보고 찬찬히 곱씹고 소화했을 것입니다. 그런데 그가 관심을 두는 부분은 학자와 다릅니다. 그는 언어가 아닌 시각을 통해 책의 내용을 흡수합니다. 그렇게 이해한 작품을 분류한다는 생각은 해 본 적도 없을 거예요. 그에게는 모든 작품이 제각기 고유하며, 독자적으로 존재하기 때문입니다. 그의 흥미를 끄는 것은 어떤 예술 작품이 다른 작품과 구별되는 점이지 공통되는 점이 아닙니다. 그런 차별성이 결여된 작품이라면, 즉 독자성이 없는 작품이라면 굳이 기억할 이유도 없죠. 그럼에도 추상적이고 학술적인 논의에 둘러싸여 있다 보면 자기만의 시야가 흔들리고 본질이 흐려지는 일을 겪을 수 있습니다.

동시에 저는 예술사와 예술 이론이 창작을 하는 예술가에게 무척 가치 있는 것이라고 생각합니다. 그러한 온갖 학문 자료는 예술에 깊이와 절묘함을 더해 주고, 예술가 대부분에게 분명 자극제가 됩니다. 다만 예술을 말로 설명하거나 가르치는 과정에서 독창적인 창작의 필요성이 제거된다면 그때는 예술의 이론이나 역사가 예술가의 숨통을 조이기 쉽습니다.

제가 아는 한 젊은 친구는 고등학교 시절에 시를 곧잘 썼습니다. 이제 곧 대학교 3학년이 돼요. 며칠 전 저녁에 이 친구를 만났을 때 요즘은 어떤 시를 쓰고 있는지, 좀 읽어 봐도 될지 물었습니다. 그러자 그는 "아, 이제 시 안 써요"라고 대답하고는 이렇게 설명했습니다.

"시를 쓰기 전에 알아야 할 것이 너무 많아서요. 먼저 충분히 익혀야 할 형식이 정말 많더라고요. 사실 예전에는 뭐든 쓰는 게 좋아서 그냥 썼던 거예요. 별로 대단한 게 아니었죠. 그저 자유롭게 쓴 시였을 뿐이에요."

어쩌면 이 젊은 친구는 어떤 상황이었어도 결코 좋은 시인이 되지 못했을 것입니다. 아마 투지와 끈기를 가지고 그를 좌절시킨 그 형식들을 마스터해야 했을 테니까요. 물론 형식을 익히는 것도 필요한 일이라 생각합니다. 하지만 시의 모든 형식이 습작에서 비롯되었다는 사실을 그가 분명히 알고 있는지 의문이 들어요. 예전의 그는 시를 쓰는 바로 그 행위를 통해 (아무리 거칠지언정) 어떤 형식을 창조하고 있었다는 사실을 아는지 모르겠습니다. 형식은 도구이지 독재자가

아님을 누군가 그에게 가르쳐 준 적이 있는지 궁금합니다. 그가 표현하고자 하는 의도에 가장 잘 어울리는 운율, 리듬, 압운, 음형 따위가 그대로 어떤 형식이(그 친구 개인만의 형식일 수는 있으나 어쨌거나 형식이) 될 수 있다는 것을, 그리고 때가 되면 그 형식 또한 갖가지 시적 장치의 저 대단한 위계 안에 자리를 잡게 되리라는 것을 누군가 알려 준 적이 있는지 의문입니다.

학문은 아마도 인간의 가장 보람된 직업이겠지만, 그 창의적 원천이 말라붙은 학문은 결국에 불합리로 귀착하는바 자가당착에 빠지고 맙니다.

아울러 대학 안의 예술가는 고독과 고립을 겪습니다. 물론 우리가 알다시피 많은 예술가가 홀로 그림을 그려 훌륭한 업적을 남겼습니다. 그러나 이 예술가들은 고독을 스스로 선택했다고 할 수 있습니다. 고독은 그들의 테마이자 그들이 그림을 그리는 방식이었던 셈이죠. 그들의 고독은 세상에서 가장 안락하고 쾌적한 환경에 안전하게 보호받고 있는 예술가의 고독과 다릅니다. 후자의 예술가는 점잖은 대화가 오가던 테이블에서 적절한 시점에 일어나 자리를 떠야 할 것입니다. 그러고는 여기저기 물감이 튄 바지를 입고 튜브에서

물감을 짜낸 다음 불안하고 불확실하며 신경이 곤두서고 만족스럽지 않은 일에 몰두해야 합니다. 응집력과 임팩트가 있으면서 원숙한 그림, 터무니없이 엄청난 양의 작업을 요하는 그림을 창작해야 하죠. 무엇보다 께름칙한 것은 그 그림이 부주의하게 무언가를 발설하는 느낌을 주게 되리라는 점입니다. 나아가 그 그림은 최근에 생긴 고상한 동료들이 설명하는 좋은 예술 행위의 모든 규범을 위반하게 될 테죠.

이런 상황이 반복되면서 결국 그는 새로운 것을 창작할 필요가 없어집니다. 오래된 것을 발견하고 그 모든 찬란함이 일반 대중의 의식에 생생히 가닿게 하는 것으로 충분합니다.

대학 안에서 예술가가 성공적으로 기능하는 것을 방해하는 세 번째 주요 장벽은 예술가란 어떤 사람인가에 관한 다소 낭만적인 오해입니다. 여전히 최면에 걸려 있는 근엄한 학계 사람은 예술가를 괴짜 천재로 간주합니다. 이 부류는 예술가가 자기도 왜 그림을 그리는지를 모르며 그저 그려야 하니까 그린다고 믿어요. 그리고 제가 보기에 대중도 이런 생각에 찬동하는

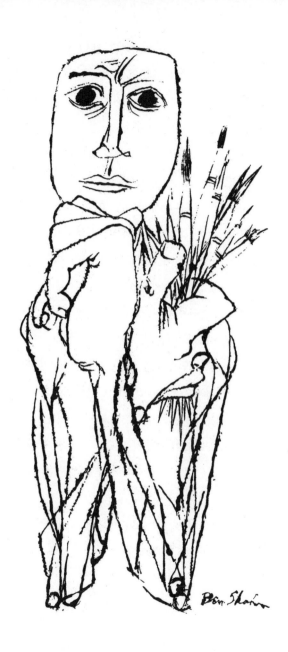

것 같습니다. 젊은 학자와 학생 사이에서는 신비평이 대세로 떠올랐지만 예술가의 형편은 나아진 것이 없습니다. 왜냐하면 이 대단히 전위적인 관점에 따르면 예술가가 무엇을 그리느냐 또는 어떤 생각을 하게 되었느냐는 별로 중요하지 않기 때문입니다. 신비평의 관점에 따르면 작품의 의미를 진정으로 설명하는 주체는 감상자입니다. 그러나 감상자도 이론가나 비평가가 없다면 어찌할 바를 모르고 쩔쩔매게 되지요. 예술에 대한 모든 단서는 그의 손안에 있고 그는 예술을 둘러싼 모든 과정을 관장하는 제사장과 같습니다.

비평의 검투사인 한 동료는 제게 특정 계열의 예술(비구상적 예술)에 담긴 의미는 인간을 초월하는 우주적인 것이라고 단언합니다. 그의 말에 의하면 예술가는 다만 매개자이며 형언할 수 없는 온갖 힘이 예술가를 통해 흐릅니다. 그런데 예술가가 어떤 의지나 의도를 가진다면 혼선이 빚어져 그 시공간 연속체가 파괴될 것이고, 그렇게 만들어진 예술 작품은 불순한 것이 되고 만다는 논리입니다.

의지와 의도의 산물로 나온 예술은 틀림없이 불순하다는 것을 돌려 말한 셈이죠.

비평 자체가 대학에서 유난히 번성하고 있기에 바로 이러한 비평관도 대학에서는 더없이 열렬한 지지를 받습니다. 일부 대학의 경우 비평 서클이 소규모의 문화 핵심 집단이 되어 예술에 막강한 영향력을 행사합니다. 우월 의식이 내재된 이 영향력은 마치 고르곤처럼 창작 예술가를 돌로 변하게 하는 힘을 가지고 있습니다.

학계의 이 기이한 변화에 대한 증언이 『하버드대학교 시각예술위원회 보고서』의 가장 지각 있는 단락에 나와 있습니다.

대학이 예술 작품을 높이 사면서도 예술가를 지성인으로 보는 것은 달가워하지 않는 경향이 있다는 사실은 기이한 역설이다 (……) 예술가가 자신이 무엇을 하는지 알지 못한다고 보는 기이한 시각을 접하게 된다. 예술가는 제아무리 뛰어난 예술 작품을 만든다 한들 그것을 진정으로 이해하지 못하며 자신이 어떻게 그것을 만들어 냈는지도, 그것이 문화와 역사에서 어떤 위치를 차지하는지도 잘 알지 못한다는 믿음이 널리 퍼져 있으며 때로는 노골적으로 언급된다.

이쯤에서 철학자 프랜시스 베이컨이 같은 맥락에서 남긴 통쾌한 진술을 떠올리지 않을 수 없습니다. 그는 다음과 같이 말했습니다.

"앞선 이의 견해를 끌어내리고 무너뜨림으로써 자기 자신과 자신의 견해가 나아갈 길을 만드는 자가 있다. 그러나 그들이 일으킨 소동은 하나같이 문제를 거의 진전시키지 못했다. 왜냐하면 그들의 목표는 철학과 예술을 본질과 가치의 면에서 확장하는 것이 아니라 오로지 (……) 견해의 왕국을 그들 자신에게 이양하려는 것이기 때문이다."

예술가가 대학 환경 안에 성공적으로 안착하려면 먼저 예술가의 특질과 예술 작품의 특질 모두를 좀 더 차분하게 바라볼 필요가 있습니다. 자신을 단지 예술을 다루는 손재주가 좋은 사람으로만(물감을 칠하는 사람으로만) 여기는 견해를 마음 편히 받아들일 예술가는 아무도 없을 겁니다. 예술가가 괴짜 천재라는 관념도 마찬가지입니다. 예술가를 인간이 아닌 어떤 존재로(그 존재가 인간보다 뛰어나건 못하건 아니면 인간과 무관하건 간에) 보는 관념이 불편하지 않을 예술

가는 아무도 없을 거예요. 천재라는 개념 전체가 재검토될 필요가 있고, 아마 환상을 좀 벗겨 낼 필요가 있을 것 같습니다. 천재는 필시 부류보다는 정도의 문제에 훨씬 더 가깝기 때문입니다. 소위 천재란 온갖 세부가 어지럽게 뒤섞여 있는 가운데서 어떤 패턴을 보통 사람보다 조금 더 빨리 포착해 내는 사람일 뿐입니다. 따라서 (여기서도 '소위'를 덧붙여야겠지만) 천재는 평범한 것에서 그런 패턴을, 보다 큰 의미를 간파하지 못하는 사람을 못 견뎌 할 가능성이 높은 것이죠.

예술가 또는 시인이나 음악가나 극작가나 철학자가 태도와 사고방식에서 이단아 같은 면을 보인다면, 그것은 정통이 인간의 (아량이든 분별력이든 예술이든) 미덕을 많은 부분 파괴해 왔다는 사실을 그가 보통 사람보다 조금 더 일찍 깨달아 알고 있기 때문입니다.

제가 보기에 대학은 '천재'를 일반인과 구별하는 곳이 아니라 그처럼 특출한 재능을 가진 젊은이가 자신의 재능에 걸맞은 교육을 받을 수 있는 자연스러운 장소가 되어야 합니다. 그렇지 않으면 대학이 제공하는 폭넓은 시야와 지적인 훈련, 지식의 내용이 사실상 비생산적인 인간, 즉 창의성이 없고 뛰어나지 못한 사

람의 몫이 되고 만다는 것을 알아야 합니다. 이런 추측이 말이 안 될 수도 있지만, 대학은 영재가 갈 데가 아니라는 이야기를 실제로 얼마나 자주 듣는지 모릅니다.

방금 말한 것이 대학에서 예술을 의도적으로 과소평가한다는 뜻은 아닙니다. 그리고 몇몇 현저한 예외를 제외하면 다른 분야의 경우 창의성을 일부러 억제한다고는 생각하지 않습니다. 관념상 창작 예술은 오히려 대학의 가치 위계에서 높은 자리를 차지한다고 봅니다. 하지만 수업 자체가 거의 대부분 말로 이루어지고 분류에 중점을 두기 때문에 직관적으로만 가능한 종류의 앎, 분류를 적용할 수 없는 것의 감각적 인식, 삶과 예술과 글이 자아내는 위대한 감정과 감동의 체감 따위가 통상적인 학업 과정에서는 빠지거나 배제되어 있습니다. 이런 것은 누가 가르쳐 주기보다 삶의 방식을 통해 흡수되며, 밀도 있게 완성된 예술 작품은 그 과정에서 쉽고 친숙한 역할을 수행합니다. 예술이 함축하는 것은 바로 그런 부정확한 앎이니까요. 그리고 제 생각에는 강의실에서 가르치는 분류가 도달하려는 것도 바로 그런 종류의 앎입니다. 비록 늘 성공하는 것

은 아니지만요.

선진 문화의 본질 또한 바로 (직관과 직감에 의한) 그런 종류의 앎입니다. 강강약격, 강강격, 영웅시격, 연聯과 대련對聯 등은 시인에게 가치 있고 유용한 형식일 것입니다. 그러나 시의 의미와 시에 담긴 의도는 이런 작법을 훨씬 초월합니다.

이어지는 논의에서는 저의 예술관을 여러분에게 이야기하려 합니다. 예술가로서 제가 거주하고 있는, 아니 아마 예술가라면 누구나 거주하고 있을 바로 그 허가받지 못한 외딴 곳에서 예술의 형식과 예술의 의미를 바라보는 저의 관점을 논하게 될 거예요. 하지만 그 전에 먼저 예술과 예술가 그리고 창작 과정 자체가 대학과 관련해서, 또 대학의 지배적인 시각과 관련해서 어떤 위치에 있는지 추적해 보면 좋겠다고 생각했습니다. 제가 어쨌든 이 자리에 있는 것은 대학 안에서 예술을 대하는 태도가 변화하고 있다는 증거일 것입니다.

그림의 생애

　헨리 맥브라이드가 아직 『뉴욕 선』에 글을 쓰고 있던 1948년에 저는 「알레고리」Allegory라는 다소 아리송한 제목을 붙인 그림을 전시했습니다. 이 그림의 중심을 이루는 이미지는 여러 달에 걸쳐 발전시킨 것으로 키마이라 같은 모습의 거대한 짐승입니다. 머리가 화염에 휩싸인 이 괴수의 몸통 아래에는 네 명의 아이가 누워 있지요. 아이들은 지극히 평범한 옷을 입고 있는데 꼭 그 시대에 흔했던 옷이라기보다는 제 기억 속의 외양과 디테일을 살려 그린 것입니다.

　저는 헨리 맥브라이드를 항상 친구이자 제 그림의

애호가라고 생각했습니다. 좋은 말을 많이 써 줬거든요. 이 그림도 처음에는 극찬했습니다. 그랬는데 얼마 후 이상하고 분노에 찬 분석을 내놓았습니다. '붉은 모스크바'에 대한 상징을 담고 있다는 둥 내용은 정확히 기억도 안 나고 난폭한 어조만 떠오르는 유추를 해 가며 이 그림을 정치적인 동기가 작용한 작품이라고 치부했어요. 그러고는 제가 '캔터베리의 빨갱이 주교'*와 함께 추방당해야 한다며 글을 맺었습니다.

제 작품에 대한 경악할 만한 분석을 읽은 것은 맥브라이드 씨의 리뷰가 처음도 마지막도 아니었습니다. 아마 제가 친구로 여겼던 비평가가 쓴 글이기에 유독 당혹스러웠던 것이겠지요. 어쨌든 그의 글로 인해 저는 이 「알레고리」라는 그림을 되짚으며 그 안에 정말로 무엇이 담겨 있는지, 무엇이 모여 하나의 그림을 구성하게 되는지 검토해 보았습니다. 다름 아닌 저 자신의 깨달음을 위해서요. 물론 직접적인 소재는 충분히 알고 있지만 그보다 더 심원한 근원을, 제가 미처 인지하지 못했던 동기를 어디까지 추적해 볼 수 있을까 궁금해졌습니다.

그런 탐구에 착수한 데는 맥브라이드 씨의 리뷰가

* 공산주의를 지지했던 영국 종교인 휼렛 존슨의 별명.

불러일으킨 불쾌 외에 다른 이유가 또 있었습니다. 저는 비평과 관련한 클라이브 벨의 유명한 신조를 오래전부터 마음에 담고 있었습니다. 시간이 지나면서 잊혔을 법도 하건만 오히려 밀물이 차오르듯 점점 더 위세를 떨치게 된 이 신조는 프로크루스테스의 침대와 같아서 지금도 모든 예술 작품이 몸을 늘리거나 줄여야 하는 규준이 되고 있습니다. 바로 다음과 같은 신조입니다.

"예술 작품에서 재현적 요소는 해로울 수도 있고 그렇지 않을 수도 있지만 어떤 경우에도 중요하지 않다. 예술 작품을 감상하기 위해서는 삶에서 무엇도 가져와서는 안 되기 때문이다. 현실의 사건과 개념에 관한 어떤 지식도, 현실의 감정에 결부된 어떤 익숙함도 이입하면 안 된다."

한때는 혼자만의 견해였던 이런 예술관은 이제 월등히 우세해져 학교에서도 가르치고 잡지에서 공들여 서술하는 관점이 되었습니다. 그리하여 「알레고리」를 이루는 요소라고 제가 느끼는 것을 재고찰하는 과정에서 저는 두 가지 비평관을 염두에 두었습니다. 하나는 그림의 의도 너머에 혹은 그림의 의도와 별개로 존

재하는 상징을 상정하는 관점이고, 다른 하나는 예술 작품에서 일체의 의미와 감정과 의도를 비우는 관점입니다.

붉은 짐승 그림의 직접적인 소재는 시카고에서 발생한 화재*였습니다. 이 화재로 어느 흑인 남자가 네 명의 아이를 잃었죠. 존 바틀로 마틴이 이 사건에 대해 보도하는 글을 간결히 썼는데, 정황을 상세히 설명하면서도 무덤덤하게 써 내려간 기사 성격의 글이었지만 부풀리고 윤색한 이야기보다 훨씬 큰 감정적 울림을 일으켰습니다.

저는 이 기사의 삽화를 그려 달라는 요청을 받았습니다. 필자와 몇 차례 이야기를 나누고 나니 어떤 상황이었는지 충분히 짐작할 만했고 그래서 다음 단계로 넘어갔습니다. 우선 사실에 근거한 다량의 시각 자료를 살펴보았지만, 전부 폐기했습니다. 이 사건이 함축하는 것은 사건에 직접 관련된 내용을 뛰어넘는다고 느꼈기 때문이에요. 이를테면 인간의 불에 대한 두려움, 화재로 인한 고통은 보편적이라 할 수 있습니다. 그

* 1947년 제임스 히크먼이라는 흑인의 가족이 살던 공동주택 꼭대기 층 단칸방에서 일어난 화재. 세입자를 퇴거시키고 건물을 개조해 세를 올리려 했던 집주인이 나가지 않으면 불을 지르겠다고 협박한 정황이 있었기에 히크먼은 집주인을 방화범으로 의심했으나 경찰은 조사를 제대로 수행하지 않았다. 사건 발생 6개월 후 히크먼은 집주인을 찾아가 총으로 쏘아 죽였다.

와 같은 참사가 불러일으키는 안타까움 역시 보편적인
감정이죠. 사건의 발생에 한몫한 인종차별 문제도 여
러 시사점이 있고요. 남자를 끈질기게 괴롭힌 문제이
자 이 이야기에서 중대한 부분을 차지하는 가난 또한
나름의 보편성을 지닙니다.

그리하여 대체로 추상적인 성격의 상징을 고안하

그림의 생애

고 그 상징들로 작업을 하기 시작했습니다. 하지만 곧 이 방법도 안 되겠다고 생각했죠. 어떤 아이디어를 추상화하는 과정에서 그 본질에 놓인 인간이 지워질 수 있는데 이 처절하고도 흔한 비극의 중심에는 무엇보다 인간이 있었기 때문입니다. 그래서 다시 눈을 돌린 것은 남자 가족의 얼마 안 되는 지인, 우리 모두에게 익숙한 경험, 가구, 옷, 보통 사람의 모습 같은 것입니다. 저의 바람과 확신대로 이 사건의 서사가 환기하게 될 보편성과 연민을 바로 이런 데서 끌어내고자 했습니다.

제가 그리기 시작했거나 그리려고 했던 모든 상징 가운데 삽화에 적용한 것은 딱 하나, 활활 타오르는 불길입니다. 화재가 났던 소박한 모습의 주택 꼭대기 층에 뚜렷한 형태를 가진 이 불길을 그려 넣었지요.

화가는 완성한 작업이 특별히 마음에 들 때면 "잘 됐군"이라고 혼잣말을 하고는 다른 작업으로 넘어가곤 합니다. 그러나 이 경우는 그럴 수 없었습니다. 제가 그린 드로잉들의 소재가 된 사건, 이른바 '히크먼 이야기'를 머릿속에서 떨쳐 낼 수가 없었거든요. 우선, 상징적인 방향으로 넌지시 암시만 주는 반쯤 그린 드로잉이 제 스튜디오 여기저기에 널려 있었습니다. 그중 일부

를 좀 더 발전시켜 무엇이 나올지 보고 싶었습니다. 두
번째로, 그 불길 자체가 눈앞에 아른거렸습니다. 그 불
에 대해 저는 어떤 묘한 책임감과 개인적 관련성을 느
꼈어요. 히크먼의 집에 발생한 화재가 얼마나 엄청났
는지 제 마음속의 느낌만큼 아직 표현이 안 된 것 같았
습니다. 그 실제 규모를 못다 형상화한 것 같았습니다.

사고 희생자에게 제가 뭔가 빚을 졌다는 느낌이 들었다고 할까요.

드로잉에 어떤 매우 격렬한 감정을 일으키는 내용을 꽉 채워 넣는 것은 사실 불가능하다고 봅니다. 드로잉은 작고 은밀한 계시가 될 수 있습니다. 위트 있거나 신랄할 수 있고, 거대한 감정이나 어마어마한 상황의

일부분을 포착할 수 있죠. 하지만 아주 커다란 아이디
어는 색과 깊이, 질감, 형태의 완전하고 조화로운 편성
을 요한다고 생각합니다.

　이 화재 이야기는 제게 일련의 개인적인 기억을
떠올리게 했습니다. 저는 어린 시절에 두 건의 큰불을
겪은 적이 있습니다. 하나는 색깔로만 남아 있고, 다른

하나는 너무나 처참해서 아직도 잊을 수 없어요. 첫 번째 화재에 대해 제가 기억하는 것은 할아버지가 살던 작은 러시아 마을에 불이 났고 그때 제가 그곳에 있었다는 것 정도입니다. 사람들이 흥분하고 불길이 사방으로 번져 나가던 광경이 기억납니다. 마을을 가로질러 흐르던 강에서 물을 퍼다 나르기 위해 남자들이 줄을 서서 양동이를 전달하던 모습, 아수라장 와중에 어느 집에서 정신없이 뛰쳐나온 여자의 사색이 된 낯빛이 주변의 빛깔 가운데로 하얗게 떠올랐던 장면이 기억에 남아 있습니다.

다른 화재는 저와 가족 모두에게 상흔을 남겼습니다. 아버지는 배수관을 타고 올라 우리 형제자매를 한 명 한 명 집 밖으로 데리고 나오느라 심한 화상을 입어 손과 얼굴에도 흉터가 생겼지요. 그러는 동안 저희 집과 집 안의 물건이 모조리 타 버렸고 부모님은 회복할 기력이 없을 만치 큰 타격을 받았습니다.

히크먼 이야기에 관련해 제가 그리려다가 버린 상징 중에는 하르피이아*, 푸리아**, 기타 고대 신화와 연관된 상징적인 형상 및 형체 외에 여러 동물의 머리와 몸이 있었습니다. 그 가운데 하나가 사자는 아니지

* 그리스 로마 신화에 나오는 반인반조의 정령.
** 그리스 로마 신화에 나오는 복수의 세 여신. 66

만 사자와 비슷한 머리였습니다. 이 그림을 여러 장 그렸는데 그릴수록 제가 담아내고자 했던 원초적 공포라는 어떤 내적 형체에 점점 더 가까워졌어요. 그러다 보니 괴수의 머리가 더없이 친숙해지기 시작했죠. 말하자면 통제 가능한 상태가 된 것입니다.

다른 상징 가운데 회화로 발전시킨 것으로 하르피이아와 사람의 머리를 한 새를 비롯해 기이하고 알 수 없는 일군의 괴수가 있습니다. 하나같이 대단히 즐거운 작업이었는데 모두 딱 적당한 정도로 인간과 연관성을 지니고 있어 매우 흥미로웠고, 딱 적당한 정도로 고대 신화에 대한 암시를 담고 있어 고상함을 가미할 수 있었던 점도 재미있었습니다. (이후 이 그림들은 고대 그리스 로마 신화와 얼마간 관련된 회화 연작을 이루게 되었습니다. 그중 일부는 그저 유쾌하지만, 「무시무시한 밤의 도시」City of Dreadful Night나 「호메로스식 분투」Homeric Struggle 같은 몇몇 그림이 제게는 주요한 작품이 되었어요. 고대 신화에 대한 암시뿐 아니라 제각기 다른 많은 동기도 담겨 있는 작품이죠.)

사자를 닮은 괴수를 마침내 회화로 구현하면서 저는 불에 대해 제가 느꼈던 모든 것을 그림 안에 불어넣

을 수 있을 것 같았습니다. 히크먼 이야기의 삽화에서 뚜렷한 형태를 부여했던 불길을 괴수의 머리를 휘감은 끔찍한 화염으로 변형해 넣었습니다. 그리고 괴수의 몸 아래에 네 아이를 그려 넣었는데, 제게 이 아이들은 무력하고 죄 없는 모든 존재를 의미합니다.

제가 창조하려 했던 이미지는 '어떤' 참사의 이미지가 아닙니다. 그런 것에는 왠지 관심이 가지 않아요. 그 대신 저는 참사를 둘러싼 감정의 톤을 그리고 싶었어요. 바꿔 말하면 내적 참사라고 할 수도 있겠지요.

작업을 해 나가면서 저는 괴수 안에서 여러 생명체를 보았습니다. 거기에는 예전에 우리 가족이 길렀던 고양이의 눈빛이 서려 있었어요. 이상 행동을 보이던 그 고양이는 제 새끼를 잡아먹었죠. 그리고 늑대도 있었습니다.

늑대는 상징이든 실제든 아마 제가 온몸을 굳힐 만큼 제일 무서워하는 동물일 것입니다. 이 공포는 제가 러시아계라서 갖게 된 본능적인 감각일까요? 모르죠. 아니면 그저 어릴 때 어머니에게서 들은 생생한 이야기들 때문에 생긴 것일까요? 어머니는 어느 결혼식 하객들과 동행하던 중에 한 번, 또 어머니가 살던 마을

에서 혼자 이웃 마을로 가다가 한 번 늑대들에게 쫓긴 적이 있다고 했습니다. 아니면 고골의 책을 읽어서일까요? 어디서 연유했건 제가 늑대에게 극심한 공포를 느끼는 것만은 사실입니다. 바로 이런 공포감 같은 것을 저는 알레고리로 사용한 괴수에 심어 넣고자 했습니다. 아니 괴수 안에서 발견했다고 하는 편이 더 정확하겠네요.

늑대 이미지에 대한 이야기를 계속하자면, 저는 로물루스와 레무스가 늑대의 젖을 먹는 모습을 묘사한 그 익숙한 조각상을 떠올리면 언제나 당황스러웠습니다. 그 이미지는 저를 심하게 괴롭혔고 제가 정말 혐오하는 상징이었어요. 그런데 이 그림을 그리고서 깨달은 것은, 우연인지 아닌지는 말할 수 없지만, 제가 만든 가상의 괴수가 취한 자세가 그 거대한 로마 늑대의 자세와 꼭 같다는 것이었습니다. 그리고 괴수의 배 아래 누운 아이들은 저의 막연한 두려움을 구체화한 것이나 거의 다름없다는 점을 알게 되었습니다. 즉 저는 늑대가 아이에게 젖을 먹이는 것이 아니라 틀림없이 죽여버릴 것이라는 두려움을 느꼈던 것입니다. 1908년의 놀이옷을 입고 있는 이 네 아이는 로마의 아이도, 히크

먼 화재에 희생된 아이도 아닌 바로 저의 형제자매를 훨씬 더 닮아 있어요.

이상의 내용이 이미지의 근원으로, 하나의 그림(제 그림)에 담긴 감정의 근원으로 추적해 볼 수 있는 몇 가지입니다. 제가 알 수 있는 근원이죠. 적어도 이 근원들이 잠재의식 또는 무의식 또는 본능 속으로, 아니면 단순히 생물학적인 현상에 의해서 잊혀 사라지는 지점 전까지는 거슬러 더듬을 수 있으니까요.

그렇지만 하나의 그림에는 많은 요소가 더 있게 마련입니다. 수정하고 추진하고 억제하는 여러 다른 요인이 다 함께 작용해 최종적으로 나타나는 이미지를 형성하게 되지요.

억제하는 요인만 해도 강력한 손을 휘두릅니다. 비록 겉으로 드러나지 않고 보이지 않는 손이기는 하지만요. 그림을 그릴 때 예술가는 한 사람이 아니라 분명 두 사람일 것입니다. 한편으로 예술가는 상상하는 자이자 생산하는 자입니다. 동시에 예술가는 비평가이기도 합니다. 맥브라이드가 제아무리 인색한 평을 내려도 관대하게 느껴질 정도로 이 비평가는 아주 가차 없는 기준을 가지고 있습니다.

그릴 그림을 단순히 머릿속으로 떠올려 보는 단계에서 벌써 이 내면의 비평가는 회초리를 휘두르기 시작합니다. 예술가가 어떤 아이디어를 생각해 내고 스스로 빠져들라치면 그는 "안 돼"라고 말합니다.

"본질적으로 시각적이지 않은 것을 시각 재료 위에 겹쳐 올릴 순 없어. 네 아이디어는 아직 충분히 발전되지 못했어. 감정 자체를 담아낼 이미지를 찾아야만 해. 불 이미지? 그건 정말 아냐! 불은 흥겨운 거야. 환한 빛깔로 가득하고 이리저리 움직여. 모두를 즐겁게 한다고. 불에 대해 이야기하고 불을 묘사하려는 게 아니잖아. 당치도 않지. 네가 형상화하고 싶은 건 공포야. 심장이 내려앉는 공포감. 자, 이제 그 이미지를 찾아봐!"

내면의 비평가는 이처럼 그림이 시작되기도 전에 작업을 중단시킵니다. 이윽고 예술가가 아이디어를 다듬어 감정의 이미지만 남긴 후 느릿느릿 비틀거리며 구체화를 향해 나아가기 시작하면, 이 비평가가 자꾸 이의를 제기하고 끊임없이 꾸짖으며 이미지에만 집중하게끔 손을 붙듭니다. 그리하여 그림이 오직 이미지만 되도록, 달리 말하면 그림이 이미지와 의미 두 가지

로 분리되지 않도록 하는 것이죠.

제가 만나 본 전문적인 비평가 중에 기존의 그림을 정말로 짓밟으려는 사람은 아무도 없었습니다. 작가에게 어떤 감정을 품고 있든 상관없이 그들은 그런 행위를 반달리즘으로 간주할 것이며 생각지도 않을 거예요. 그러나 예술가 안의 비평가는 자비 없는 파괴자입니다. 그는 하나의 그림 안에 모순되는 요소가 들어오는 것을 집요하게 거부합니다. 다른 색들과 어울리지 않아서 작품에 죽은 공간을 만들게 될 색을 허용하지 않습니다. 미흡한 드로잉은 퇴짜를 놓죠. 작품의 의도나 분위기에 조화되지 않는 형태와 색채를 거부하고요. 의도와 분위기 자체도 진부하거나 독창적이지 않다는 이유로 불합격시키기 일쑤입니다. 그는 잘된 작품에 박수를 치고, 작업이 잘 진행되고 있으면 응원을 보냅니다. 그러다가도 그의 기준에 못 미치는 그림이 나오면 다 집어던지고 싹 없애 버립니다.

예술가 안의 비평가는 아주 개인적이고 숙련되었으며 까다로운 취향에 따라 움직입니다. 그림에 그 취향에서 멀리 벗어나는 요소가 있는 것을 결코 용납하지 않습니다.

화가로 활동하기 시작한 초기에 저는 프랑스 화가들의 영향을 받았습니다. 물놀이하는 사람으로 가득한, 후기 인상주의 화풍의 기분 좋은 풍경을 그리기도 했고 친구들을 모델로 누드화나 인물화를 연습하기도 했죠. 당시 작품은 어딘지 멋지고 프로페셔널해 보였어요. 상당히 탄탄한 아카데미 교육에 기반을 둔 그림 같았다고 할까요. 내면의 비평가가 제 속을 처음으로 난도질한 때가 이 시절입니다. 제 안의 악마는 "어딘지 멋지고 프로페셔널해 보이는군" 같은 반어적인 말로 저의 작품을 비웃거나 헐뜯곤 했어요. 제가 감탄할 때 버릇처럼 쓰던 바로 그런 표현을 내뱉었죠.

"이걸로 충분해? 이게 다야?" 하는 질문이 저를 괴롭히기 시작했어요. 좀 더 구체적으로는 '이것도 예술이겠지. 그런데 나만의 예술인가?'라는 의문이 들었습니다. 그리고 깨닫게 되었습니다. 제 작품이 아무리 프로페셔널해 보여도, 아니 심지어 독창적인 것처럼 보인다고 해도, 그 중심에 있는 사람인 저 자신을 담고 있지 않다는 것을요. 좋든 나쁘든 제가 겪은 일련의 사건과 제가 했던 생각, 변화해 온 생각 전체가 저를 이룹니다. 어린 시절에 받은 어떤 영향은 여전히 제 안에 강하

게 남아 있습니다. 석판화공으로 일하면서 기술 중심의 엄격한 훈련을 받은 것, 생물학자가 되겠다는 결의로 대학에 들어가 몇 년간 공부했던 경험, 우즈홀에서 해양 생물을 조사하며 보낸 두 번의 여름, 삶과 정치에 대한 이런저런 견해와 관념, 이 모든 것과 이보다 훨씬 많은 것이 저라는 사람의 실체를 구성함에 틀림없습니다. 그런데 제 그림 안에는 없었죠. 당시 제가 그리던 그림은 물론 예술이었고 예술로서 조금도 부족할 것이 없었지만 정작 제게는 낯설었기에 내면의 비평가가 들고일어났던 것입니다.

이런 내적 거부감에 못 이겨 '나는 정말로 어떤 사람이며 어떤 예술이 그 사람과 진정으로 잘 맞을까'를 처음으로 자문하기 시작했습니다. 취향의 문제를 이 질문에 결부시켜 보니, 제가 속하지 않은 사회의 점잔 빼는 태도와 예술적인 옷을 입는 것이 천박하고도 하찮게 느껴졌습니다. 제 안의 비평가가 그렇게 느낀 것일 수도 있고요.

이 거부의 첫 단계가 앞서 이야기하던 그 불 이미지를 담은 그림에도 녹아 있음을 저는 느낌으로, 아니 머리로도 알고 있습니다. 내적 자아를 찾아가는 것은

예술가에게 긴 순례와도 같아요. 그 과정에서 일시적인 성공과 최고의 순간을 여러 차례 만나기도 하지만 불완전한 성취의 찌꺼기가 쌓이게 마련이지요. 그리고 이는 예술가를 보다 적절한 이미지를 향해 나아가도록 채찍질합니다.

그리하여 제 안에서 아이디어와 이미지의 끈질긴 예술적 줄다리기가 시작되었습니다.

처음에는 둘의 분리가 가진 위험이 드러나지 않았어요. 저의 첫 번째 그림 논문이라 할 수 있는 작품은 반쯤만 진지했습니다. 저는 친구 워커 에번스와 함께 매사추세츠주 코드곶에 있는 한 포르투갈인 가족의 헛간에서 전시를 열기로 했습니다. 에번스는 그곳에서 그 가족을 촬영한 아주 멋진 사진 연작을 전시할 예정이었고, 저는 수채화 몇 점을 선보일 생각이었는데 대부분 아직 존재하지 않는 상태였습니다.

바로 그 무렵 저는 프랑스에서 사 온 작은 책에 푹 빠져 있었습니다. 드레퓌스 사건에 대한 역사책이었죠. 이 사건을 그림으로 보여 주면 좋겠다고 생각해서 작업에 착수했습니다. 드레퓌스는 물론이고 옹호자와 악행을 주도한 인물을 묘사하고, 제가 가진 석판화 기

술을 양껏 발휘해 각 인물화 아래에다 길거나 짧은 글 귀를 넣었어요. 이 유명한 사건에서 인물 각자가 했던 역할을 설명하는 내용이었죠.

가볍게 시작했지만 제게는 대단히 중요한 작업이 되었습니다. 드레퓌스 사건을 다룬 이 그림들 안에서 새로운 표현 방법이 제 앞에 열리는 것을 볼 수 있었거든요. 그 방법을 통해 저는 단순성을 잃지 않으면서도 가장 개인적인 사고와 감정을 풍부히 펼쳐 보일 수 있었습니다. 이 그림들은 직접적으로 말을 했고 바로 그 직접성 자체가 큰 미덕처럼 느껴졌습니다. 나아가 그런 단순성이 예술계 엘리트의 눈에 거슬리는 것으로 판명되리라는 생각이 들었는데, 1920년대 말에 이미 그들은 '비참여'disengagement를 창작의 첫 번째 법칙으로 제시했지요. 그러니 거슬리기를 바라는 마음도 아마 있었을 거예요. 10년 전쯤의 예술가가 '부르주아를 놀라게' 하면서 쾌감을 느꼈듯이, 미술가 레너드 배스킨의 표현을 빌리자면 "전위파를 놀라게" 하는 것이 저는 내심 흐뭇했습니다.

프랑스에서 막 돌아왔을 때 사코와 반제티 사건*

* 이탈리아계 미국인 사코와 반제티가 무정부주의자라는 이유로 강도 살인범의 누명을 쓰고 사형을 선고받은 사건. 두 사람은 1920년에 체포되어 1927년에 결국 사형되었다. 긴 재판 과정 동안 그들은 범죄 사실은 강경히 부인했으나 정치 신념은 굽히지 않았다.

이 전국을 뜨겁게 달구었습니다. 그래서 이번에는 이 유명한 드라마를 새로운 그림의 주제로 삼기로 하고, 할 수 있는 데까지 철저히 단순성을 기하면서 관련 행위와 인물을 폭로하는 작업에 들어갔습니다. 조토 디 본도네와 그의 단순성을 마음에 두지 않았던 것은 아닙니다. 그는 단순화를 통해 서로 연관된 사건을 다룰 수 있었지요. 각 사건은 그 자체로도 완결성을 가지지만 사건 전체가 종교적인 드라마를 재현했습니다. 그리고 그에게 각 사건은 살아 있는 것이나 다름없었어요.

그렇게 해서 나온 그림 연작은 저에게 큰 보람을 가져다주었습니다. 우선 제 작품이 이제 저라는 사람과 동화되고 있다는 느낌이 들었습니다. 둘째로 이 그림들이 얻은 반응도 인상적이었는데, 기존의 미술 관객층도 호의적인 반응을 보였지만 완전히 새로운 관객층도 생겨났습니다. 저널리스트와 이탈리아 이민자 그리고 작품의 메시지에 공감하는 다른 많은 이 등 미술관에 평소 잘 가지 않던 사람이 대거 유입되었어요. 또 작가 로버트 벤츨리는 이 사건을 다룬 책을 제게 보내주면서 이렇게 적었습니다.

"벤 샨에게. 당신이 없었다면 이 범죄는 결코 범죄
가 되지 못했을 것입니다."

저는 중심 주제와 관련된 그림 작업을 계속해 나
갔고, 내면의 비평가는 마음이 좀 누그러졌는지 몇 가
지 기술적인 부분에 대해서만 엄하게 굴었어요. 그러
자 새로운 질문이 꼬리를 물고 떠오르면서 또다시 피

할 수 없는 거부반응이 뒤따랐습니다. 제가 취한 관점을 어느 정도까지 확신하느냐 하는 의문이 들기 시작했던 것입니다. 화가가 어떤 생각을 하고 무엇을 그리든 그것을 나타내 보이려 한다면 끊임없는 재검토와 해체가 필요하며, 새로운 태도나 발견에 비추어 부단히 재조합해야만 한다는 것이 불편하고도 자명하게 다가왔습니다. 자신의 그림에 개인적인 사고방식을 곡해 없이 담아내기로 입장을 정한 화가라면 항상 그 생각 자체에 각별히 촉각을 곤두세워야 해요.

저는 인간을 사회적으로 보는 관점을 수년간 별다른 의심 없이 견지해 왔습니다. 그것이 올바른 관점이라고, 혹은 저에게는 당연한 관점이라고 믿었지요. 한데 이제 이 관점에 의문을 품을 수밖에 없었습니다. 그러자 실은 제가 이 관점과 늘 싸워 왔다는 것이 분명해졌어요. 일반성, 추상적인 개념, 인구 통계 따위는 언제나 관심 밖이었습니다. 사람이든 예술이든 제가 흥미를 느낀 것은 개별적인 특수성이었죠. 사람이 다친 사람을 안타깝게 여기는 이유는 그가 일반적인 사람이어서가 아니라 바로 그 반대이기 때문입니다. 오직 개인만이 상상과 발명과 창조를 할 수 있어요. 예술 관객 전

체는 개인으로 이루어져 있습니다. 예술을 감상하는 각 개인은 모든 계층을 초월하고 모든 예측을 무시한다고 말할 수 있습니다. 바로 그렇기 때문에 회화나 조각을 보러 가는 것입니다. 예술 작품 안에서 개인은 자신의 독특성을 확인받습니다.

물론 사람은 광범위한 차원의 불의에 비통해하기도 하고, 사회 전체가 더 나아지기를 열렬히 바라면서 그런 사회를 위해 노력하기도 합니다. 그러나 이는 다름이 아니라 어떤 사회든 그 사회를 구성하는 대중이 곧 개인의 집합이며 각각의 개인이 희망과 꿈을 느끼고 품을 수 있기 때문입니다.

이와 같은 관점이 예술의 통합하는 힘에 대해 제가 가졌던 확신을 무력화하지는 않았습니다. 저는 예나 지금이나 믿고 있어요. 한 사회의 성격은 그 사회가 가진 위대한 창작품에 의해 많은 부분이 형성되고 통합된다고, 사회는 그 사회의 서사를 토대로 만들어지며 그 사회의 창작물을 통해 상상의 나래를 편다고 믿어요. 대성당, 미술 작품, 보물 같은 음악, 문학 작품, 철학 저작 등이 모두 그런 창작물에 해당합니다. 대중을 이루는 수많은 개인이 고도로 개인적인 경험을 공

유함으로써 대중은 굳게 결속될 수 있다고 말할 수도 있겠지요. 오이디푸스가 회한의 눈물을 흘리는 중대한 순간은 사적인 순간입니다. 가장 깊은 내면의 감정이 북받쳐 오르는 순간이죠. 그런데 그 감정은 예술이 이끌어 낸 것으로서, 그처럼 사적이고 심오한 다른 여러 감정, 경험, 이미지 등과 함께 그리스인을 하나의 위대한 문명으로 결속시켰을 뿐 아니라 이후 전 세계 각지의 다른 이를 그리스인에게 영영 묶어 놓았습니다.

이렇게 해서 저는 '사회적 관점'의 지대를 건넜고 다시 돌아가지 않을 것입니다. 동시에, 그처럼 이미 지나온 모든 예술 지대는 이후의 작품에 어느 정도 영향과 변화를 미치기 마련임을 실감합니다. 무엇이 됐든 거부한 것 또한 그 자체로 작품 형성에 실질적인 영향력을 행사합니다. 그 모든 작업이 손재주와 안목을 향상시킨다는 점은 사소한 부분일 뿐이에요. 관점이 얼마나 바뀌었든 간에, 예술가는 생각의 많은 부분을 그대로 간직합니다. 다만 자신과 이질적이거나 무관하다고 여겨지는 부분만을 거부하는 것이죠. 아니면 사회적 인간관 전체를 거부하되 그 기저에 깔린 동정심과 이타심은 간직할 수도 있습니다.

이러한 수용과 거부의 과정을 통해 예술가와 결합된 내면의 비평가는, 다른 말로 하자면 조언을 충분히 들은 창작자는 예술가가 만들어 내는 가장 단편적인 부분에까지 녹아들게 됩니다. 파블로 피카소의 스케치, 조르주 루오나 에두아르 마네나 아메데오 모딜리아니의 드로잉이 가볍게 여겨지고 무시될 것이 아닌 이유는 이런 소품 역시 취향과 솜씨와 개인적 관점의 긴 진화 과정을 필연적으로 담고 있기 때문입니다. 요컨대 큰 작품을 만들어 내는 예술가의 폭넓은 경험과 개인적인 이해는 작은 작품에도 똑같이 영향을 미칩니다.

　사회적인 꿈에 도취했다가 더 이상 그런 관점을 사적이고 내밀한 예술적 목표와 조화시킬 수 없었던 예술가는 저만이 아닙니다. 1930년대에 예술이 대거 몰려온 개념에 휩쓸렸던 것처럼 1940년대에는 추상을 향한 움직임이 크게 일었습니다. 그러면서 사회적 꿈뿐 아니라 모든 꿈이 외면당했지요. 1930년대에 가설을 좋아하는 폭군과 이론에 취한 괴짜의 그림에 붙어 있던 이름 가운데 다수가 이번에는 물감으로 된 입방체와 원뿔과 선과 소용돌이에 붙었습니다. 그런 작품

중 일부는 아름답고 의미 있었으며 지금도 그렇습니다. 사실 어떤 작품은 사적인 경험을 담아냅니다. 그러나 오직 자기몰입의 거부만을, 작품 속 자아의 부재만을 보여 주는 작품도 많아요.

제 경우를 포함해 예술관의 변화는 제2차 세계대전 기간에 이루어졌습니다. 저에게는 1930년대 후반 재정착지원청에 근무하는 동안 변화가 찾아왔습니다. 당시 저는 전국 각지를 누비고 다니면서 온갖 종류의 신념과 기질을 지닌 사람을 수없이 만났는데, 이들은 삶에서 자신의 몫에는 초연하고 무관심한 태도를 유지했어요. 이런 경험 앞에서 이론은 무너져 내렸습니다. 이후 제 그림은 소위 '사회적 리얼리즘'에서 일종의 개인적 리얼리즘으로 변모했습니다. 개개인의 특성은 마르지 않는 기쁨과 같았습니다. 제가 만난 사람 중에는 첼로를 연주하는 광부가 있었는데 그는 저를 위해 사중주단을 결성했어요. 삼인조 사중주단이었죠. 벽화를 그리는 사람도 있었어요. 그는 자기 헛간의 한쪽 벽면 가득히 전쟁 장면을 그리고 그런 다음 풍요의 장면을 그렸습니다. 벽화 전체의 제목은 『엉클 샘이 이 모든 것을 다 했노라』였어요. 다섯 개의 하모니카를 연주했

던 머스그로브 다섯 형제도 있었고요. 플레이토 조던, 재스퍼 랭커스터처럼 멋진 이름을 가진 사람과 피티미, 테일홀트, 버드인핸드* 등 재미있는 이름의 마을도 알게 되었죠. 가난하지만 마음은 부자인 사람을 만났고, 돈도 많고 마음도 넉넉한 사람도 만났습니다. 남부와 그곳의 이야기꾼들도 빼놓을 수 없어요. 뱀과 폭

* 각각 '나를 가여워하세요', '잡힌 꼬리', '손안의 새'라는 뜻.

풍과 유령의 집에 얽힌 이야기를 홀린 듯이 듣곤 했답니다. 편견과 고집과 무지에 단단히 사로잡힌 사람이라도 이야기하는 재주는 굉장했어요.

개인적 리얼리즘은 사람이 사는 방식, 삶과 장소의 분위기에 대한 이런 관찰과 직결됩니다. 모두 커다란 기쁨을 주죠. 다만 예술에는 더 큰 잠재력이 있다고 생각했습니다.

전쟁 중에 저는 전쟁정보국에서 일했습니다. 정보국에는 적지에서 일어난 대량의 죽음을 기록한 사진과 문서 등의 자료가 속속 들어왔습니다. 그리스, 인도, 폴란드 등지에서 수많은 사람이 죽어 나간 끔찍한 사실이 기밀에 부쳐졌어요. 폭격을 맞아 초토화된 현장의 흐릿한 사진들도 도착했는데 제가 익히 알고 아끼던 곳이 너무나 많았습니다. 교회가, 마을이, 수도원이 파괴되었습니다. 그중에는 몬테카시노와 라벤나 수도원도 있었죠. 당시 저는 오직 하나의 주제로 그림을 그렸습니다. 말하자면 '유로파'라는 주제였어요. 특히 이탈리아가 처한 상황에 대한 저의 비통을, 혹은 앞으로 처하게 될 상황에 대한 두려움을 그림으로 담아냈습니다.

그림이 갖가지 변화를 겪는 와중에도 제가 지켜 온 원칙이 있습니다. 외부의 대상을 예리한 눈으로 세밀하게 관찰하되 그렇게 관찰한 모든 것을 반드시 내적 관점으로 녹여 내야 한다는 원칙입니다. 또한 그런 내용을 그리는 방식은 전적으로 매체의 종류에 따라 결정되어야 한다고 항상 생각해 왔습니다. 유화든 템페라든 프레스코든 아니면 다른 무엇이 됐든, 그 매체에 맞는 방식으로 그려야 한다고요.

그런데 당시 예술은 추상 쪽으로 돌아섰고 재료만을 중시했습니다. 제가 보기에 그쪽 방향으로 나아가면 화가는 결국 막다른 골목에 이르게 될 것 같았습니다. 그래서 그쪽은 피하고 싶었고 동시에 예술의 의미가 발생하는 좀 더 깊은 원천을, 정치 분위기가 다시 바뀌어도 고갈되지 않을 샘을 찾고 싶었어요.

화가는 숱한 수용과 거부의 과정에서 동력을 얻어 성장하고 변화하며 자신만의 스타일을 만들어 갑니다. 자기 작품뿐 아니라 고금의 다른 작품에 대한 수용과 거부도 여기에 포함되죠. 화가는 그런 모든 경향을 주시해야 합니다. 그러면서 유익해 보이는 경향은 계속 받아들이고 짧은 기간에 한정된, 한때의 경향으로 보

이는 것은 피해야 할 것입니다. 이런 식의 정교화 작업은 화가에게 필수적입니다.

내적 관점의 타당성에 관한 확신은 점점 커졌지만, 초현실주의가 찬란한 빛을 비추었던 땅을 되밟아 걷고 싶지는 않았습니다. 잠재의식, 무의식, 꿈의 세계 같은 것은 실로 예술 탐구를 위해 무한에 가까울 만큼 풍부한 파노라마를 제공합니다. 그러나 심리적 접근이라 부를 수 있을 이런 접근 방식을 취할 경우 그 풍부한 이미지 이면에 도사리고 있는 어떤 한계와 피할 수 없는 함정을 알아차리지 못할 수도 있습니다.

초현실주의 예술을 가두는 한계는 잠재의식을 끄집어내려는 시도에서 발생했습니다. 그러다 보니 예술가의 통제와 의도를 점점 더 배제하게 되었죠. 결과적으로 초현실주의와 심리적 접근 방식은 소위 자동기술법이라 일컬어지는 예술 실천의 수렁에 빠지고 말았습니다. 예컨대 생물 형태, 배설물, 출생, 기타 황당한 것을 표현한 작업으로 귀결되었어요.

잠재의식은 예술가의 작업을 형성하는 데 중대한 역할을 할 수 있습니다. 틀림없는 사실이죠. 그렇지만 잠재의식이 예술을 창조할 수는 없습니다. 그림을 그

리는 행위 자체가 의도적인 행위입니다. 따라서 무언가를 의도하면서 의도를 배제한다는 것은 끔찍한 자가당착입니다. 이런 모순은 도처에서 보이지만요.

그러한 예술이 전부 크게 실패하는 이유는, 적어도 제가 보기에는 인간의 가장 유능한 자아가 의식적 자아(의도하는 자아)라는 사실에 있습니다. 틀린 관점은 아니라고 쳐도 심리적 관점이 우리에게 말해 줄 수 있는 것은 기껏해야 인간에게는 자기도 모르는 부분이 있다는 점 정도입니다. 심리적 관점은 인간의 동기 아래에 잠재해 있는 동물적 동기를 발견할지 모릅니다. 이타주의 안에 숨은 이기적인 마음을 들추어낼지도 모르죠. 심지어 철학적 주장과 성취 아래에 깔린 원초적인 심리 상태(지성 이면의 야수성)를 폭로할 수도 있을 것입니다. 그러나 인간에게 가치라는 것이 있다면 그것은 인간의 의도에 있습니다. 가치관이란 인간이 야수성에서 멀어진 지점에서, 지성이 최고조에 이르고 인간성이 절정에 달한 상태에서 생겨요.

태아 상태로나 인류 이전의 상태로 퇴보하는 것은 예술의 역할이 아니라고 저는 생각합니다. 그러니까 의식의 경계 너머로 펼쳐지는 내면의 풍경이 거의 무

한한 이미지와 상징의 보고라는 점은 인정하지만 그러한 이미지는 심리학자와 예술가에게 각기 다른 의미를 갖는 것으로 이해합니다.

어떤 예술가가 오이디푸스로 돌아간다고 합시다. 심리학자에게 오이디푸스는 정신이상의 상징, 곧 의학적 상징일 뿐입니다. 하지만 예술가에게 오이디푸스는 도덕적 번민의 상징이며, 나아가 정신의 초월적인 힘을 의미하기도 합니다.

아니면 빈센트 반 고흐를 생각해 봅시다. 심리학자는 무엇보다 고흐의 주기성 정신병에 주목하면서 그로부터 많은 것을 추론합니다. 그렇지만 예술가가 보기에는 세상과 사람에 대한 고흐의 커다란 애정 그리고 고흐가 겪은 고통이 그의 예술을 가능하게 했을 뿐 아니라 정신병을 불가피하게 했음이 분명하지요.

어떤 예술 작품이든 완전한 확신이 있어야 한다고 저는 알고 있습니다. 자기가 무엇을 하고 있는지에 대한 확신 말이에요. 저는 오로지 순수한 형태를 위해 작업을 하는 예술가가 형태만이 예술에서 가능한 궁극적인 표현이라고 믿는다는 것을 의심하지 않습니다. 예술을 치료로 생각하는 이도 자기가 하는 작업에 대해

마찬가지로 열렬한 믿음을 가지고 있을 것입니다. 재료만을 다루는 예술가 또한 그 방식에 대한 굳은 확신이 있으리라 의심치 않아요. 하지만 이들 역시 거부반응에 휘둘리고 말 것입니다. 이러한 예술은 외적 경험이든 내적 경험이든 아무런 경험도 담아내지 못합니다. 이러한 그림은 주관적인 것과 객관적인 것 사이에 쳐진 커튼 같은 차단막이나 다름없을 뿐이에요.

주관과 객관은 이미지와 아이디어의 또 다른 면이라 할 수 있으며 저에게는 똑같이 너무나도 중요합니다. 예술가의 도전 과제는 예술에서 주관과 객관을 제거하는 것이 아니라 둘을 결합해 하나의 인상을, 의미가 양보할 수 없는 부분으로 녹아든 하나의 이미지를 만들어 내는 것입니다.

한때 저는 우연적인 것, 개인적인 것, 시사적인 것이면 충분하다고 생각했습니다. 삶에서 발견하는 그런 사례가 모든 삶을 함축할 수 있다고 믿었어요.

그러다가 이것으로는 충분하지 않다는 느낌이 들었습니다. 좀 더 멀리 보고 일종의 보편적인 경험을 소재로 삼아 어떤 보편성을 지닌 상징을 창조하고 싶어졌습니다.

전쟁 중에 그린 회화 연작이 있습니다. 제 개인적인 시각에서 볼 때(예술가에게 다른 시각이 있겠습니까마는) 이 연작은 방금 말한 조금 더 어려운 목표를 실현하는 출발점이 되었습니다. 이 연작이 어떤 그림이었는지를 논해야겠지만, 그보다 다시 강조할 필요가 있는 것은 그렇게 관점이 변할 때 생기는 갈등 그리고 자신이 정말로 생각하는 것과 예술에서 원하는 것을 괴롭더라도 자각해야 할 필요성입니다.

앞서 저는 개인적으로 일반성을 좋아하지 않는다고 언급했습니다. 그렇다면 보편성과 일반성이 같은 말 아니냐는 질문이 나올 법합니다. 좀 더 일반적이고 추상적인 방향으로 나아가지 않고, 그림에서 보편성을 과연 어떤 방법으로 획득할 수 있을까요? 이 질문은 예술가가 심히 고민하는 문제입니다. 이를 어떻게 해결하느냐는 어떤 예술가가 되느냐에 지대한 영향을 미칩니다.

저의 경우에는 그저 왜 그렇게 각종 통계나 일반론을 꺼리는지 자문하는 것으로 접근하는 수밖에 없었습니다. 그리하여 얻은 답은 간단합니다. 저는 그런 자료가 개인을 담고 있지 않아서 싫어합니다. 모든 것

의 평균이라 함은 어떤 특별함도 없다는 뜻입니다. 가령 '평균적인 미국인'을 구성하려 한다면, 모든 미국인의 공통적인 속성을 지녔지만 그 어떤 미국인의 별남과 특이, 독특도 담고 있지 않은 인물상을 만들게 될 수밖에 없습니다. 마치 사회학자가 통계를 근거로 추출한 고등학생처럼, 이 인물상은 모두와 비슷한 면이 있지만 어느 누구도 닮지 않았을 거예요.

반면에 보편적인 것이란 말하자면 만물의 고유성을 긍정하는 독특한 것입니다. 보편적인 경험은 곧 사사롭고 개인적인 세계를 비추는 사적인 경험입니다. 그 세계 안에서 우리 각자는 자기 삶의 주된 부분을 살아가죠. 그러므로 예술에서 광대한 보편성을 지니는 상징은 아마도 의식의 가장 외지고 내밀한 구석에서 끌어낸 어떤 형상일 것입니다. 바로 그곳에서 우리는 고유하고 주체적이며 가장 완전히 깨어 있기 때문이에요. 마사초의 「낙원으로부터의 추방」을 떠올려 봅시다. 이 그림은 너무나도 강렬하게 개인적이어서 누구라도 감동하지 않을 수 없어요. 또 조르조 데 키리코가 그린, 그림자가 짙게 드리운 쓸쓸한 거리의 고독한 인물을 떠올려 볼 수 있는데 그 고독은 모든 인간의 고독에 말

을 걸어와요. 두 그림이 불러내는 경험은 어떤 평균적
인 것이 아니라 극한의 감정에서 나오는 것이며, 두 그
림은 모두 위대한 보편성을 담고 있습니다.

　전쟁이 끝날 무렵 제가 그린 그림은 스타일이나

외형의 면에서 초기작과 뚜렷이 구별되지 않을지도 모르지만, 좀 더 개인적이고 내향적인 성향을 띠게 되었습니다. 「해방」Liberation, 「붉은 계단」The Red Staircase, 「태평양 풍경」Pacific Landscape, 「천사와 아이」Cherubs and Children, 「이탈리아 풍경」Italian Landscape, 그 밖에 여러 작품이 여기에 속합니다. 예전에는 모호하다고 생각했던 상징 표현이 이제는 유일한 형상화 수단이 되었죠. 오직 상징을 통해서만 전쟁이 제게 준 공허감과 황폐감, 전쟁의 무지막지함 속에서 살아가려고 버둥대는 인간이 얼마나 작게 느껴지는지 같은 것을 형상화할 수 있었습니다. 이런 감정을 전달하는 것, 즉 소통을 당시에 의식적인 목표로 삼지는 않았던 것 같아요. 형상화 자체의 문제에 골몰하느라 사실 다른 것을 고민할 여유도 없었지요. 막연할 수는 있으나 적어도 강렬하게 느꼈던 감정을 이미지로, 표면에 그린 그림으로 형상화하는 문제에 온통 관심을 쏟았습니다.

어쨌든 제가 보기에 이 그림들은 성공적이었습니다. 이 그림들을 통해 가야 할 길을, 실상 저 자신을 위한 일종의 해방구를 찾았으니까요. 곧이어 가장 의식하게 된 것은 감정적 이미지가 꼭 바깥 세계의 특정 사

건으로 촉발된 감정에 관한 것일 필요는 없다는 점이었습니다. 감정적 이미지는 오히려 여러 사건이 우리 안에 남긴 흔적으로 구성된다는 점을 마음에 새겼어요. 그것은 우리 모두가 품고 있는 유령들, 두려움 외에 아무런 감각도 없는 그 유령들의 이미지일 수도 있고, 어떤 우스꽝스러운 것의 이미지일 수도 있습니다. 아니면 끔찍이 아름다운 것의 이미지일 수도 있죠. 어릴 적 겪은 사실과는 어쩌면 전혀 무관한, 유년 시절에 대한 노스탤지어를 담은 이미지일 수도 있고요. 또는 그저 어떤 표면 위의 물감을 보고 커다란 환희를 느꼈던 기억에서 끌어낸 이미지일 수도 있습니다. 이러한 것이 감각되고 형상되어야 할 이미지라고 생각했습니다.

　이후 저는 새롭게 떠오른 이런 종류의 이미지의 느낌과 외형에, 아니 더 정확히는 그 힘에 점점 더 집착하게 되었습니다. 이런 이미지는 앞서 말했듯이 능동적인 의도의 산물이자 내면의 비평가의 끊임없는 요구와 거부가 반영된 결과였습니다. 또한 아마도 예술의 어떤 근본적인 진리에 의거해 저 자신의 작업을 비판적으로 판단하려고 노력을 기울인 결과였다고 할 수도 있습니다. 동시에 저는 외부의 비평가가 제 작품에

대해 쓴 평을 읽었습니다. 지금도 유심히 읽고요. 혹자는 제 작품을 '사회적 리얼리즘'이라 칭하고, 혹자는 제 작품의 내용이 어떠한 예술에도 적절하지 않다면서 그 내용의 수위를 통탄합니다. 그리고 대부분은 특정한 라벨을 붙이는데, 아무리 좋은 의도를 담고 있다고 해도 그런 라벨은 그림의 맥락과 거의 아무런 관계가 없습니다. 예술가에게 스스로 라벨을 선택하도록 한다면 대다수가 아무것도 고르지 않을 것이라고 저는 확신합니다. 왜냐하면 대부분의 예술가는 (비평가는 말할 것도 없고) 인간의 한계도, 법도 허용하지 않는 어떤 완벽한 자유의 상태를 갈망하면서 분류와 범주와 구분 따위를 비껴가기 위해 많은 에너지를 쏟기 때문입니다.

지금까지 설명한 이 긴 역사적 과정이 「알레고리」라는 불타는 짐승의 그림에 녹아 있습니다. 물론 이것이 제가 생각하는 전부는 아니에요. 그림에는 작가의 작품 세계를 관통하는 중요한 내용이 있습니다. 그 내용은 나타났다 사라지고 변화하며 성장하지요. 또한 앞서 논했듯이 작품을 형성하는 힘으로 작용하는 거부가 있고, 아이디어를 부단히 수정하는(무엇을 생각하고자 하는가에 대해 생각하는) 활동이 있어요. 움직임

이 없는 물질에 자신의 개성을 새겨 넣고자 심혈을 쏟는 모든 화가의 작품에는 이 모든 요소가 크든 작든 어느 정도 들어 있기 마련입니다.

그렇지만 이 모든 과정과 소재는 또 어떻게 보면 배경으로서만 존재할 수 있을 따름이라는 말을 덧붙여야겠습니다. 그 배경은 취향을 형성하는 기능을 합니다. 그것은 내면의 비평가를 이루는 본질이자 기질이며, 땅 밑에 흐르는 생각의 줄기입니다. 그런데 생각 자체는 생각이 주조될 재료의 필요와 요구를 항상 받아들여야만 해요. 빈 캔버스 앞에 선 화가는 물감의 언어로 사고해야 합니다. 물감을 이제 막 사용하기 시작한 화가라면 그런 식으로 사고하는 것이 대단히 어려울 수 있습니다. 자신의 매체와 완전히 친밀한 관계를 아직 확립하지 못한 상태일 테니까요. 물감이 무엇을 할 수 있고 무엇을 할 수 없는지 아직 그는 파악하지 못합니다. 물감이 그 자체로, 그 안에 힘을 가지고 있다는 사실을 아직 알지 못합니다. 또는 그 힘이 어디에 있는지, 그 힘이 자신과 어떻게 관계를 맺는지 아직 몰라요. 숙련된 화가에게 중요한 것은 바로 이 관계입니다. 그의 마음속 이미지는 물감으로 된 이미지예요. 시인의

마음속 이미지는 당연히 운문으로 된 이미지이고 음악가의 마음속 이미지는 소리로 된 이미지인 것과 같은 이치죠.

어떤 표면에 색깔이 있는 형체를 그리기 시작하는 순간부터 화가는 자기 앞에 나타나는 느낌, 질감, 빛, 관계 등에 극도로 민감해야 합니다. 그러다 어느 시점에는 의도에 따라 재료를 빚어낼 것이고, 또 다른 시점에는 눈앞에 떠오르는 형태에 의도를(어쩌면 그림 전체에 대한 생각을) 양보하게 될 것입니다. 그려진 표면에 내포된 새로운 의미를 좇게 되는 것이죠. 아이디어라는 것 자체가 화가의 머릿속에서 끊임없이 오고 가는 여러 생각입니다. 그리고 그 움직임은 더 큰 흐름과 방향에 의해, 즉 화가가 생각하고자 하는 것에 의해 좌우된다고 할 수 있어요. 따라서 아이디어는 그림이 진행되고 발전됨에 따라 표면으로 올라오고 자라고 변화합니다. 요컨대 그림 그리기는 창작 행위인 동시에 반응 행위입니다. 그림 그리기는 화가와 그림의 친밀한 소통 과정이자 밀고 당기는 대화이며, 그림은 화가로부터 형상과 형태를 부여받는 순간에도 화가에게 할 말을 합니다.

이때도 내면의 비평가가 변함없이 활약합니다. 여기는 표현이 과장되었다는 둥 저기는 빈약하다는 둥, 쉴 새 없이 조언을 하고 의구심을 던지죠. 어떤 데는 탁해 보인다고, 또 어떤 데는 그림 전체와 연관성을 잃었다고 지적합니다. 여기는 그냥 물감 칠만 한 것 같다느니, 저기서 저 부분은 건드리면 안 된다느니 잔소리를 하죠. 이처럼 내면의 비평가는 때로는 화가의 손을 멈추게 하고, 때로는 새로운 접근 방식을 요구하고, 때로는 작품 전체를 버리라고 명합니다. 하지만 화가의 의지가 그런 훌륭한 조언을 꺾을 만큼 완강할 수도 있기 때문에 요구를 관철시키지 못할 때도 종종 있습니다.

제가 화가로 활동한 지 그리 오래되지 않았을 때 아이디어와 이미지의 줄다리기에 몹시 시달린 시기가 있었다고 앞서 이야기했습니다. 너무나 많은 예술가가 그랬듯이 간단히 아이디어를 버리는 것은 제게 이 충돌을 해결하는 방법이 될 수 없었습니다. 그런 접근법을 취할 경우 그림이 실로 단순해질 수 있을 뿐 아니라, 도전적이고 어른스럽고 충분히 지적이고 원숙한 예술 실천의 장에서 멀어지고 맙니다. 저로서는 작품에서 아이디어가 모습을 드러내지 않는 그림이라면 그릴 이

유가 별로 없었습니다. 저는 저 자신이나 인간을 그저 행동하는 종種으로 바라볼 수 없어요. 가치가 존재한다면 그것은 인간의 생각하는 능력과 그 생각 자체의 수준에 달려 있을 것입니다.

붉은 괴수를 그린 「알레고리」는 아이디어를 담은 그림입니다. 동시에 고도로 감정을 자극하는 그림이죠. 또한 그러면서도 무엇보다 이미지, 물감으로 된 이미지이기를 저는 바랍니다. 앞서 말했지만 이 그림을 그리기 시작할 때 확실한 아이디어가 있었던 것은 아닙니다. 갚아야 할 빚이 있다는 느낌과 수많은 이미지의 아우성 정도만 있었죠. 그렇지만 화재 자체에 관해서는 그리고 불에 관련해서는 여러 아이디어가 있었어요. 작은 대륙 하나를 이룰 만큼 많은 아이디어가 있었는데 그중 어떤 것도 온전히 구현되지는 않았지만 어떤 것이든 그림을 구성하는 주된 힘이 될 수 있었습니다. 이 불타는 짐승 그림을 작업하던 시기에, 그리고 그 이후에 그린 일련의 그림이 바로 그렇게 탄생했습니다. 가령, 「형제」Brothers라는 그림이 있었어요. 물론 물감으로 된 이미지였지만 동시에 재회, 화해, 종전, 가슴을 에는 아픔, 가족, 형제 따위를 의미했지요. 그리고

「무시무시한 밤의 도시」라는 그림에는 텔레비전 안테나의 숲이자 물감으로 그린 선들, 휘황한 불빛, 안테나 사이에 엉켜 있는 고대의 악령들, 스산한 건축물과 썩어 문드러진 그리스인의 머리들이 있었습니다. 이 모든 이미지는 물론 물감으로부터 생겨났으나, 텔레비전이 정신과 문화에 끼치는 다소 기분 나쁜 영향에 관한 생각에서 비롯된 것이기도 합니다. 요컨대 사슬처럼 연결된 아이디어가 물감과 색에 반응을 하고 이로부터 이미지가, 그려진 아이디어가 차차 모습을 드러냅니다. 이 과정에서 작품의 방향이 유쾌한 쪽으로, 풍자적인 쪽으로 바뀔 수도 있고요. 때때로 이미지는 발견되기도 합니다. 크게 증폭될 수 있는 이미지이자 아이디어를 발견하고, 그것을 발전시켜 적어도 제가 원하는 방향으로 최고의 표현력을 발휘하는 경우도 있습니다.

이와 같은 양방향 소통이 항상 그림 그리는 과정을 구성한다는 사실을 저는 조금도 의심하지 않아요. 아이디어는 때로 주장을 더 강하게 하고 때로 더 약하게 하며, 주장을 완전히 굽힐 때도 있지요. 미켈란젤로 부오나로티든 틴토레토든 티치아노 베첼리오든 조토든 개인의 스타일이란 으레 예술가와 그의 매체 사이

에 쌓아 올려진 특유의 개인적인 관계인 법입니다.

　따라서 저는 회화가 결코 제한적인 매체라고 생각하지 않습니다. 아이디어에만 또는 물감에만 한정되는 매체가 아니라는 것이죠. 그림은 화가의 어떤 생각이든 표현할 수 있고 모든 것을 담을 수 있다고 봅니다. 채색된 재료에서 생겨나는 이미지는 깊이 있고 찬란할 수 있으며 그 깊이와 찬란함은 그러한 특질을 인식하고 거기에 반응하고 그것을 발전시키는 화가의 힘에 비례할 것입니다. 그림은 예술가가 지닌 바로 그 한계를, 예컨대 앙리 루소나 카미유 봉부아나 존 케인의 천진한 시각이라는 한계를 반영하겠지만 눈부시게 반영할 수 있습니다. 다양한 시대에 그랬듯이 그림은 학문 전체를 담을 수도 있어요. 또한 도미에의 그림처럼 정치인을, 고야의 그림처럼 반란자를, 마사초의 그림처럼 애원하는 자를 담아낼 수도 있습니다. 이른바 그림의 생애를 형성하는 것은 구술된 아이디어만도, 작품 설명도 혹은 단순한 용도나 의도도 아닙니다. 그보다는 한 개인의 생각과 감정 전체입니다. 부분적으로는 그가 보낸 시간과 그가 있었던 장소일 것입니다. 부분적으로는 그가 유년 시절에, 아니면 성인이 되고 나서

느낀 두려움과 즐거움일 테고요. 그리고 아주 많은 부분은 그가 무엇을 생각하고자 하는가에 대한 그의 생각입니다.

[릴케는 이렇게 썼습니다.] 한 줄의 시구를 얻기 위하여 많은 도시, 온갖 사람들, 그리고 여러 가지 사물을 알아야만 할 것이다. 동물들도 알아야 하고, 새들이 어떻게 나는지 느껴야 하며, 아침에 피어나는 작은 꽃들의 몸짓을 알아야 한다. 미지의 고장의 길들과, 예기치 않았던 만남과, 멀리서 다가오는 것을 보았던 이별들, 아직도 깨끗이 걷히지 않은 어린 시절과, 자식을 기쁘게 해 주려고 했지만 자식이 제대로 이해를 하지 못해 마음에 상처를 받을 수밖에 없었던 부모(다른 사람 같았으면 그것을 기쁨으로 여겼겠지만)와, 그토록 많은 깊고 심각한 변화와 함께 야릇하게 시작되었던 어린 시절의 병과, 조용하고 차분한 방에서 보낸 날들과, 바닷가에서 맞이했던 아침과, 바다 그 자체와, 여러 바다와, 머리 위로 흩날려 별들과 함께 날아가 버린 여행의 밤들을 돌이켜 생각해 보아야 한다. 이 모든 것을 생각하는 것만으로는 충분치 못하다. 각

각이 유달랐던 숱한 사랑의 밤들과, 진통 중인 임산부의 울부짖음과, 이제는 몸을 풀고 가벼워진 몸으로 흰 옷 차림으로 잠들어 있는 산모들에 대한 기억이 있어야 한다. 그리고 또 죽어 가는 사람들의 방에도 있어 보아야 하고, 창문은 열려 있고 주기적으로 소리가 들리는 방에서 주검 옆에도 앉아 보았어야 한다. 그러나 기억이 있는 것만으로는 충분치 않다. 기억이 많아지면 그것들을 잊을 수 있어야 한다. 그러다가 기억들이 다시 돌아올 때까지 기다릴 줄 아는 커다란 인내심을 가져야 한다. 왜냐하면 기억 그 자체로는 아직 시라고 할 수 없기 때문이다. 이 모든 것에 대한 기억이 우리들의 가슴속에서 피가 되고, 눈길이 되고, 또 몸짓이 되어, 더는 우리와 구별할 수 없을 정도로 이름이 없어졌을 때 비로소 아주 진귀한 순간에 그 기억의 한가운데에서 시구의 첫마디가 떠오를 수 있는 것이다.*

* 라이너 마리아 릴케 지음, 김재혁 옮김, 『말테의 수기』(펭귄클래식코리아, 2011), 24-25쪽에서 인용.

내용의 형상

보통 저는 예술의 형식에 대한 논의를 꺼내지 않
습니다. 내용에 대한 논의도 마찬가지예요. 저에게 둘
은 불가분합니다. 형식이란 형상화입니다. 즉 내용을
물질적인 실체로 바꾸는 것, 내용을 다른 이에게 다가
갈 수 있게 만드는 것, 내용에 영속성을 부여하는 것,
그리하여 내용을 인류에게 남기는 것입니다. 형식은
자연의 우연한 만남만큼이나 다채롭습니다. 예술에서
형식은 아이디어 자체만큼이나 다양해요.

형식은 온 인류가 겪은 성장의 시각적인 형상입니
다. 형식은 인간이라는 종족의 가장 원시적인 모습과

가장 정교한 상태에 이른 인류 문명을 생생하게 포착한 영상입니다. 형식은 (시, 서사, 조각, 음악, 회화, 건축 등의 얼굴을 한) 전설의 그 수많은 얼굴입니다. 형식은 종교의 무수한 이미지입니다. 형식은 자아의 파편입니다. 형식은 다름 아닌 내용의 형상입니다.

숫자와 숫자의 표현 형식만 생각해 봐도 알 수 있습니다. '3'을 예로 들어 봅시다. 한 덩이를 이룬 셋이라는 개념이 시간적으로 어디까지 거슬러 올라가는지는 아무도 알 수 없습니다. 초기 예술에서 '3'을 표현한 형태는 어디서나 나타났어요. 그러다 기독교 신학에서 (성부, 성자, 성령의) 삼위일체가 등장했고 삼위일체는 형식을 만드는 새로운 개념이 되었습니다. 삼위일체 개념을 모든 가능한 매체로 번역하고 온갖 쓰임새에 적용하는 것이 바람직한 일로 여겨졌죠. '3'의 새로운 표현을 형상화하려는 도전, 이 종교 개념의 상징을 더 만들어 내기 위한 도전은 실상 게임과 같았습니다. '3'을 나타내는 도상만 해도 얼마나 방대한지요. 세 폭 제단화, 세 잎 모양 창문, 꽃잎이 세 장인 백합화 문양 fleur-de-lis은 어디에나 쓰였습니다. 트리스켈리온triske-lion에는 뒤엉킨 세 천사, 뒤엉킨 세 마리 물고기, 뒤엉

킨 세 다리, 뒤엉킨 세 마리 말 등 수백 가지 형태가 있어요. 고리가 셋인 세잎매듭도 유명하지요. 교회는 세 분파로, 찬송가는 세 분류로 나뉘었고 세 겹 그림을 창작하려는 노력이 있었습니다. '형식이 곧 내용'입니다.

그러나 이 '3', 즉 삼위일체는 기독교의 생생한 전설에서 비롯되어 형식을 자극한 작은 일부에 불과했습니다. 세밀한 부분까지 남아 있어 우리에게 기쁨을 주는 수많은 멋진 도상을 생각해 보세요. 마르코를 상징하는 사자, 루카를 상징하는 황소, 요한을 상징하는 독수리, 마태오를 상징하는 천사를요. 양과 뱀과 공작과 불사조도 제각기 특별한 의미를 지닙니다. 열쇠, 단검, 십자가 등이 모두 예술가와 장인과 건축가와 조각가에게 새로운 종류의 상징을 창안하도록 도전 의식을 불어넣었죠. 죄와 유혹, 신앙심 그리고 천 가지 미덕과 악덕이 예술의 소재와 형식이 되어 신전, 큐폴라, 돔, 내벽, 외벽, 무덤, 왕좌 따위를 구성하는 모자이크로, 프레스코로, 조각으로 오늘날까지 남아 있습니다. 무엇이 만들어지든 전설은 곧 형식이 되었습니다. '경이로운 형식에 경이로운 내용'이 담겼던 것입니다.

고대 그리스, 페르시아, 이집트, 로마의 서사시도

생각해 볼 수 있습니다. 제각기 풍부한 이미지와 사건, 다양한 등장인물, 위계질서, 복잡한 의식, 표독한 집안 등이 얽혀 있지요. 이런 모든 것이 예술가에게 출발점이, 시인에게 형식의 초석이 되었습니다. 정교화의 토대가, 개인적인 내용을 담는 그릇이, 작품을 공들여 빚고 탁월함을 성취하고 스타일을 이룩하고 아이디어를 구현하기 위한 소재가 되었어요. '형식이 곧 내용'입니다.

오늘날의 미학적 논의는 대개 형식과 내용을 억지로 분리합니다. 그런 글의 주장에 의하면 형식과 내용은 각기 제 갈 길을 갑니다. 그리고 내용은 이 안타까운 결별의 주범으로 여겨지는 듯합니다. 예술 작품을 고찰할 때 내용은 좀처럼 언급되지 않아요. 박식한 어휘 가운데서 내용에 대한 것은 찾아볼 수도 없습니다. 일부 비평가는 내용의 언급을 나쁜 취향을 내보이는 행위로 치부하기도 합니다. 그보다는 덜 악의적이고 더 현대적인 일부 비평가는 그림을 볼 때 내용을 전혀 의식하지 않는 방식으로 바라보라고 (학교에서) 교육을 받았지요.

예술에 관한 글이 형식에 치중하는 경향은 점점

더 강화되고 있습니다. 잡지에는 으레 이런 식의 묘사가 등장합니다. 어느 예술가의 작품을 논하는 글입니다.

"흰색, 황토색, 암갈색, 검은색이 압도적으로 넓은 영역을 채우는 가운데 자주색 밑에 깔린 짙은 파란색 요소들이 불쑥 갈라져 나오는 구성으로 되어 있다."

다음은 다른 예술가에 대한 글이에요.

"틈과 실재하는 형상을 오가는 새까만 비계飛階에 절단된 흰색 조각들이 팽창하고 수축하며 매달려 있다."

또 이런 글도 있습니다.

"프리즘과 평면을 통해 색으로 난입한 공간의 선점이 먼저 존재한다. 그런 다음 이 움직임이 조금씩 변하면서, 캔버스의 가장자리로 내뻗은 직선들에 의해 절개된 널따란 공간을 향해 나아간다."

그 밖에도 많지만 생략하겠습니다.

때때로 비평가는 내용에 관련한 어떤 참조물을 끌어와 작품을 묘사함으로써 스스로 내용을 '창조'하기도 합니다. 방금 인용한 글 중 '비계'라는 용어를 사용한 것이 바로 그런 예죠. 아마 필자 자신이 매달릴 수 있는

어떤 사물이 간절히 필요했던 모양입니다. 또 다른 필자가 어떤 비구상 작품을 두고 "검은색과 흰색의 금욕적 소용돌이, 스파르타식 멜로드라마가 펼쳐지는 가운데 터키옥색과 노란색, 올리브색의 짜릿한 속삭임만이 분위기를 누그러뜨린다"라고 묘사한 것도 비슷한 예입니다.

예술의 내용과 의미에 대한 이와 같은 노스탤지어는 스스로 신념에 역행하는 것입니다. 새로운 교리의 진정한 대변인들이 쓴 글이니까요. 앞선 강연에서 현대적 예술관의 선구자 클라이브 벨의 신조에 대해 언급했습니다. 그는 예술이 '삶에서 무엇도, 현실의 사건과 개념에 관한 어떤 지식도, 현실의 감정에 결부된 어떤 익숙함도' 내보여서는 안 된다고 주장했죠. 동시대 저술가 루이스 댄즈는 예술가에게 "마음의 존재 자체를 부정"할 것을 요청했습니다. 시인이자 비평가 에즈라 파운드는 예술을 "인간의 마음 위를 떠다니는 유동체"라고 일컬었습니다.

얼마 전 어느 저명한 미국 비평가가 런던에서 예술의 합목적성으로서의 '수평성'과 '수직성'에 관해 장황히 늘어놓았습니다. 그는 잭슨 폴록의 한 작품과 고

대 아일랜드의 『켈스의 서』중 한 페이지를 스크린에 띄워 놓고 두 작품의 유사점을 하나하나 짚어 설명했습니다. 방금 말한 두 가지 속성, 두 작품에서 공통적으로 나타나는 다소 신경질적인 선, 복잡하게 엮인 표면 등에 대해 논했죠.

한참 후 두 작품의 차이점에 이르러 이 비평가는 『켈스의 서』에 동기를 부여한 것은 강한 믿음(채식彩飾된 지면 바깥에 존재하는 믿음)이었다고 지적했습니다. 반면에 폴록에게는 그런 외적 믿음이 없고 오로지 물감이라는 재료에 대한 믿음만 있다고 했지요. 그리고 『켈스의 서』는 장인 정신을 보여 주지만 폴록의 작품에는 그와 같은 장인 정신이 깃들지 않았다고 했습니다.

그런 예술에서 발생할 수 있는 표면 효과는 제한적일 수밖에 없습니다. 어느 저술가는 그러한 회화의 표면 형상을 전반적인 생김새에 따라 분류했는데 (1) 순수 기하학, (2) 건축적·기계적 기하학, (3) 자연주의적 기하학(무슨 뜻인지 궁금하군요!), (4) 표현주의적 기하학, (5) 표현주의적 생물 형태 등입니다.

이 모든 조류에는 차이가 있습니다. 작품이 표현

하는 형상이 대체로 둥글거나 기하학적이거나 나선형이거나 흐릿하거나 혹은 기타 등등을 결정하는 어떤 요인이 존재합니다.

그리고 이런 차이는 관점의 차이에서 나옵니다. 관점은 때때로 예술가가 직접 표명하기도 하지만 이론가나 미학자 또는 비평가가 진술하는 경우가 더 흔하지요. 물론 더 장황하게요. 이제 저는 이와 같은 관점 몇몇을 논하고, 관점이 화가가 창조하는 그림의 표면에 어떻게 영향을 끼치는지 (가능하다면) 보여 주려고 합니다.

물감만을 중시하는 관점, 즉 그림은 재료만으로 충분하다는 견해로 시작해 봅시다. 이러한 태도에 따르면 모든 예술 작품은 주제뿐 아니라 의미, 심지어 의도도 없어야 합니다.

이 방면의 가장 기념비적인 작품은 클리퍼드 스틸이 벽면 하나를 통째로 차지할 만큼 거대한 캔버스에 그린 그림이 아닐까 합니다. 몇 넌 전 뉴욕 현대미술관에 전시되었던 그 작품은 캔버스가 온통 투박한 먹빛으로 뒤덮여 있고, 그림 상단에서 흰색 물감 한 줄기가 (제가 판단하기에) 30센티미터쯤 아무렇게나 흘러내

립니다. 그 외에는 아무것도 없어요. 또 마크 로스코의 그림도 있습니다. 때로는 훨씬 더 컬러풀하지만 역시나 엄청난 크기의 작품들이죠. 애드 라인하트가 그린 단색의 흐릿한 네모들도 있고요. 물감으로 작업을 하되 그 효과가 거의 완전히 정적인 형태를 그리는 많은 화가가 있습니다. 내용에 맞서는 경주에서 여전히 부동의 1위 자리를 지키고 있는 카지미르 말레비치의「흰색 위의 흰색」이 있기는 하지만, 현재 볼 수 있는 것 중에서는 아마 언급한 세 화가의 작품이 가장 내용 없는 그림일 것입니다.

방금 말한 이런 정적인 작품과 외형에서 확연히 구별되는 것이 바로 저 유명한 고故 잭슨 폴록의 그림입니다. 다들 알다시피 그의 회화 표면은 물감을 실처럼 가늘게 뿌리고 때로는 끼얹고 때로는 똑똑 떨어뜨린 자국이 뒤엉켜 있습니다. 젊은 화가 중에 폴록을 추종하는 이가 아주 많죠. 프랑스 화가 조르주 마티외가 있고, 또 길고 불안정한 한두 획으로 구성된 그림을 그리는 젊은 예술가가 상당수 있습니다.

이 화가들도 물감만을 중시하는 유파지만, 이들의 경우에는 그리는 '행위'에 강조점이 놓입니다. 행위는

치료적인 것으로 여겨지는 경우도 있고 자동적인 것으로 여겨지는 경우도 있습니다. 그리고 화가는 배우가 되어 때로는 자기 내면의 드라마를, 때로는 방대한 시공의 드라마를 펼치죠. 후자의 경우 그는 아무것도 알지 못하고 통제할 수도 없는 거대한 힘과 움직임의 매개자가 될 뿐입니다(그렇다고 합니다).

그런 맥락에서 폴록은 "발작적 창작"에 대해 말했습니다. 마티외는 한술 더 떠 몹시 기괴한 옷을 입고서 「부빈 전투」를 그렸어요. 어느 비평가는 당시 그의 차림새를 이렇게 묘사했습니다.

"검은색 실크 옷을 입고 흰색 헬멧과 슈즈와 정강이 보호대를 착용하고 봉을 들었다 (……) 가장 예측 불가능한 발레, 몰입과 광기의 춤, 엄숙하고 정교한 마술적 의식의 수행을 목격한다는 것은 커다란 행운이었다."

또 이렇게 썼습니다.

"마티외는 모든 것을 전적으로 부조리하다고 여기며 이를 행동으로 끊임없이 보여 준다. 가장 주체적인 댄디즘이 그런 그의 행동을 특징짓는다. 있을 수 있는 모든 유형의 인간성을 거부해 온 추상의 영역, 그 자신이 일생을 건 이 무궁무진한 영역에 속하는 온갖 아찔한 제안을 그는 완전히 명료하게 이해한다."

이런 예술 작품의 표면에서 나타나는 차이는 비단 물감만이 아닙니다. 아이디어의 차이, 관점의 차이, 목표의 차이이기도 하죠. 비내용적 회화라는 이 가장 극단적인 진영의 경우에도 결국 내용이 다르기 때문에 차이가 발생합니다.

앞서 형식은 내용의 형상이라고 말했습니다. 이제 이 말을 다르게 표현해 보면, 형식은 어떤 내용이 없이는 결코 존재할 수 없다고 할 수 있겠습니다. 형식을 내용과 별개의 것으로 생각하기란 도무지 불가능해 보입니다. 올리버 로지 경*의 심령체나 집 안에 붙어 있다는 가장 친근한 모습의 유령조차도 모종의 내용을 가지고 있습니다. 영혼 혹은 혼령이라는 내용을요. 어떤 예술 작품의 내용이 물감 자체밖에 없다면, 그것도 그

* 영국의 물리학자로 심령술에도 관심을 가져 이를 과학적으로 연구했다.

것대로 내용입니다. 그만큼의 내용이 있는 것이지요. 따라서 가장 비구상적인 회화의 형식은 주어진 양의 물감으로 구성되며 그 형상은 내용에 의해 만들어진다고 말할 수 있겠습니다. 그리고 그러한 회화의 내용은 관점에, 일련의 제스처에, 물감의 우연적 속성에 있다고 할 수 있습니다. 저는 그렇게 확신합니다.

그런데 추상적 내지 비구상적 형식의 곡예에 개입하는 다른 내용도 많습니다. 예를 들어서 어떤 사명이라든지 사회적 환경 같은 내용도 있어요. 사회적인 맥락을 살펴보자면, 역사상 이와 같은 예술이 생겨난 적이 없다는 점에 주목할 필요가 있습니다. 이러한 예술은 프로이트가 있었기에 가능했으며 필연적으로 프로이트에 대해 잘 아는 대중을 향하게 되었습니다. 또한 많은 경우에 동시대 예술이 기반을 두는 가설 자체가 프로이트에게서 비롯된 것입니다. 그리고 형식의 면에서는 피카소가, 바실리 칸딘스키가, 클레가, 호안 미로가, 피트 몬드리안이 있었기에 가능했지요. 어떤 새로운 출발을 했건 이러한 예술은 앞서 위대한 상상을 했던 선배의 유산을 물려받은 것입니다.

이 모든 것이 내용 없는 예술 안에 든 내용이지

만, 또 더 있어요. 일종의 선언, 말하자면 '이것이 예술이다'라고 공표하는 명령 또는 포교의 내용입니다. 어떻게 보면 '이것이 인간이다'(적어도 그들에게 중요한 유일한 종류의 인간이다)라는 선언이기도 하죠. 대중 자체는 가치가 없습니다. 익명의 사람일 뿐이니까요. 가치는 오직 특별한 소수에게만, 입회자에게만 있습니다.

형식은 내용의 시각적 형상입니다. 물감 위주의 미학을 추구하는 예술의 가장 극단적인 유형이 형식면에서 다른 예술과 차이를 보이는 것은 내용에 차이가 있기 때문입니다. 그런데 다른 점이 내용이라면, 종전의 내용과 나란히 놓고 볼 때 이 새로운 내용은 어떻게 다른지 궁금할 법합니다.

일 년 전쯤 저는 펜실베이니아 아카데미 연례 전시의 심사 위원을 맡았습니다. 심사 위원단이 최종 수상작을 결정하게 될 커다란 방으로 걸어 들어가자 기이한 광경이 펼쳐졌습니다. 신작 회화들이 벽 주위의 바닥에, 작품이 걸려야 할 곳 앞쪽에 세워져 있었어요. 그리고 옛날 작품, 이른바 펜실베이니아의 '보물들'은 그 위쪽 제자리에 그대로 걸려 있었죠. 이런 대비를 목

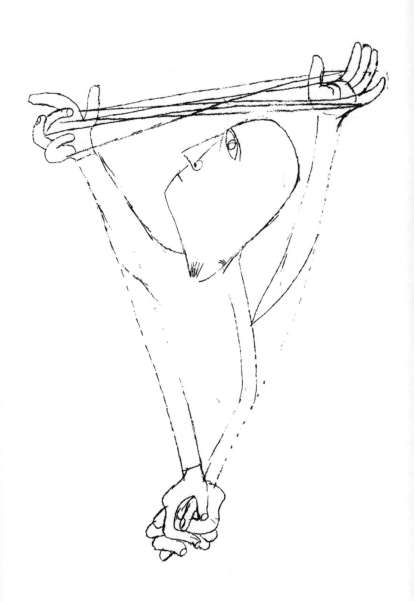

격하며 어쩐지 뿌듯하고 짜릿했던 기억이 납니다. 새로운 그림이 바닥에 그야말로 색색의 강물을 이루며 화려하게 빛나고 있었어요. 인상주의가 등장하기 이전의 회화 가운데 단연 가장 훌륭한 예술 작품으로 여겨지는 과거의 그림들은 그에 비하면 거의 회색 내지 황갈색 모노톤처럼 보였습니다. 저는 동시대 화가들이 자랑스럽게 느껴졌어요. 새로운 작품은 형태가 대담하고 선명하게 도드라졌고 색채가 무한해 보였습니다. 서로 경쟁을 벌이듯 독창적이고 다양한 신작이 벽에 걸린 작품을 무색하게 만들 지경이었죠. 과거의 화가들은 색의 사용에 제약이 많았고 그래서 그들의 작품이 새로운 작품 옆에 있으니 그처럼 칙칙해 보인다는 점이 조금 안타깝기도 했습니다.

이후 점심 식사를 하는 동안 토머스 에이킨스의 「첼로 연주자」가 계속 아른거렸습니다. 윈즐로 호머의 그림들도 생각났지만 에이킨스가 주로 떠올랐어요. 에이킨스의 그림이 그토록 감탄을 자아냈던 이유가 무엇일까 생각에 잠겼죠. 구상 자체가 대담한 것은 전혀 아닙니다. 우아하고 부드러운 색채는 특별한 의도가 있다기보다는 사실상 매우 묘사적으로 쓰였습니다. 아마

어느 정도는 리얼리즘적이라고 할 수 있겠으나 저는 보통 리얼리즘만으로는 아무런 감흥을 못 느낍니다. 에이킨스의 그림에는 또 다른 종류의 내용이 있었습니다. 어떤 지적인 태도가, 자기 외부의 사물과 사람을 이해하는 데 혼신을 다하는 자세가 들어 있었어요. 작품 자체에 강한 정직성이, 개인적인 단순성이 담겨 있었지요. 이처럼 작가가 자신을 완전히 떠남으로써 자신을 드러낼 수 있다는 것은 묘한 일입니다.

오늘날 우리가 너무나도 신성하게 여기는 예술의 정전과 비교하면 얼마나 대단한 일탈이며 반박인지요! 에이킨스의 그림은 내용이 넘쳐흐릅니다. 이야기가, 빈틈없는 묘사가, 자연스러움이, 작은 것 하나하나에 대한 관찰이 충만합니다. 나무와 옷과 얼굴의 표정을 보세요. 그는 그림에서 인물의 성격을 드러내고자 합니다. 그리고 사물의 부수적인 아름다움을 사랑합니다. 사물의 실제 존재 방식에는 더더욱 깊은 애정을 품고 있지요. 공감, 정직성, 전념, 이해할 수 있는 시각적 형상 등이 모두 여기에서 나온 것입니다. '형식이 곧 내용'입니다.

형식의 측면에서라면 거의 누구나 에이킨스를 아

예 존재하지도 않는 화가처럼 취급할 것입니다. 그러
나 다시 말하지만 형식은 내용의 형상으로 보아야 합
니다. 윌럼 드 쿠닝이나 시어도러스 스타모스, 윌리엄
배지오티스와 마찬가지로 에이킨스에게도 형식은 특
정한 내용의 적절한 형상이자 유일하게 가능한 형상입
니다. 즉 다른 종류의 형식이었다면 다른 의미와 다른
태도를 전달했을 거예요. 따라서 특정한 종류의 형식
을 두고(대개는 형식의 결여라고들 칭하는 형식을 두
고) 가타부타 논하는 것은 결국 특정한 종류의 내용에
대해 이러쿵저러쿵하는 것과 똑같습니다.

　동시대 회화의 특징적인 표면 형상 몇 가지를 앞
서 언급했습니다. 아울러 작품에 드러나는 형상이 둥
근지, 네모난지, 각진지, 기타 어떤 모양인지에 따라 그
런 회화가 어떻게 분류되는지에 대해서도 몇 가지 예
를 들어 논했습니다. 또 내용을 버린 그림에도 모종의
내용이 없어지지 않고 남게 마련이라는 이야기를 했습
니다. 설령 수직성과 수평성이 내용의 전부일지라도
말이에요.

　오늘날 생산되는 예술 작품 중에 갖가지 '주의'ism
가 위세를 떨친 시대의 흔적이 각인되어 있지 않은 것

은 거의 없습니다. 내용과 형식 모두에 수많은 규칙을 정해 두었던 아카데미의 독재에서 회화가 비로소 해방된 시기죠. 모든 갈래의 주의가 일으킨 반란은 다들 알다시피 어떠한 사상이라는 내용을 가지고 있었으며, 이 내용에 따라 각 갈래가 나아갈 방향이 정해졌습니다. 예컨대 입체주의는 입방체와 원뿔과 구를, 초현실주의는 잠재의식을, 다다이즘은 비뚤어짐을 파고들었습니다.

이런 사조로부터 새로운 형식의 우주가 떠오르고 미학의 재탄생이 이루어졌지요. 형식과 사상을 아울러 이 흐름은 이후에 등장한 예술가, 즉 이때 생겨난 아이디어와 이미지에 친숙한 예술가의 작품에 필연적으로 어느 정도 스며들게 되었습니다. 내용, 목적, 아이디어 모두 새로운 방향과 새로운 형상을 이끌어 내지만 다 같이 어떤 현대성을, 현대성이라는 공통된 예술 유산을 공유한다는 점에서 연결되어 있어요.

추상주의는 동시대 사조 중 가장 고전적이라 할 수 있습니다. 때로 내용을 거부하고자 한 예술과 공통점이 많아 보이기도 하지만 실제는 그렇지 않은데, 추상화의 경우 내용이 출발점이자 단서이고 주제이기 때

문입니다. 추상이란 무언가의 정수를 끌어내는 작용입니다. 예술에서 추상은 어떤 본질을 그 주변의 관련 요소로부터 분리해 내는 것이지요. 예술가는 대상을 원근법에서 해방시킴으로써, 또는 디테일에서 해방시킴으로써 대상의 본질적인 형식을 추상화합니다. 가령

재즈라는 아이디어 혹은 내용을 그림으로 해석하기 위해 화가는 여러 형상과 악기가 뒤죽박죽 섞인 가운데에서 스타카토 리듬과 요란하게 울리는 소리만을 뽑아낼 수 있습니다. 예를 들어 스튜어트 데이비스나 마티스의 재즈 그림에서 요란한 소리는 요란한 색채로 표현되고, 시간의 리듬은 형태의 리듬이 됩니다. 특히 데이비스의 경우에 내용은 재즈뿐 아니라 한 시대의 해석이기도 해요. 온갖 것이 눈앞을 스쳐 가지만 아무것도 붙잡히지 않았던 그 시대의 격동, 눈부신 네온 불빛, 모든 감각에 미치는 충격, 맹렬한 움직임 따위를 아우르는 대단히 지적인 내용이 그림으로 형상화되어 하나의 직접적인 인상을 만들어 냅니다.

추상 자체가 현대적인 양식 가운데 가장 고전적이라면, 이른바 추상표현주의는 가장 널리 퍼진 양식일 것입니다. 내적인 또는 표현적인 측면에서 예술가마다 차이가 존재하는 만큼 이 사조는 외적인 형식도 다양할 것이라 짐작하는 사람이 있을 것입니다. 명칭으로 미루어 볼 때 충분히 그럴 법도 합니다.

제가 보기에 추상표현주의 예술의 형식적 다양성은 사실 생각보다 그리 크지 않습니다. 느슨한 명칭이

라 거의 모든 것을 포괄할 만큼 확장될 수도 있겠지만, 일반적으로 보면 형식 면에서는 대략 서너 가지 경향에 적용되는 것 같습니다. 추상표현주의 회화는 표면에 빙빙 도는 소용돌이 형태가 나타나는 그림을 지칭할 수도 있고, 네모 또는 기하학적 패턴으로 된 그림을 가리킬 수도 있습니다. 그리고 때로는 (이런 표현이 정말로 쓰이는 것으로 아는데) 생물학적으로 연결되어 있는, 둥글둥글한 모양을 띠기도 합니다. 때로는 각지거나 뾰족뾰족해 보이는 형태를 취하기도 하고요. 추상표현주의의 토대가 되는 이론은 철저히 비구상적인 예술의 관점과 몇 가지 점에서 상통합니다. 추상표현주의 역시 퍼포먼스를, 즉 세심하게 통제된 대상에 반대되는 것으로서 행위를 예술 창작 과정의 필수적인 부분으로 간주할 가능성이 높습니다. 그러나 결과물을 보면 이 관점은 내용을 허용한다고 할 수 있습니다. 다시 말해 충동적이고 통제되지 않은 진짜 자아라는 내용이 물감을 통해 드러나는 것을 허락합니다.

예술이 의미적이고 연상적인 이미지와 결별하고자 한다면, 그리고 재료만을 목적으로 삼는다면, 제 생각에는 그 재료 자체가 가능한 한 최대의 조형성을 지

닌 것이어야 합니다. 형상을 발전시키고 관계를 창조하는 잠재력이 가장 큰 재료를 써야 한다는 것이죠. 이런 이유로 저는 형태만 있는 것을 목표로 창작된 조각 작품이 같은 계통의 회화보다 훨씬 더 성공적이고 흥미롭다고 생각합니다. 조각가는 처음부터 두 가지 점에서 유리한데 우선 손재주가 뛰어날 것이며, 다음으로는 작품을 사방에서 다룬다는 강점을 가지고 있습니다. 따라서 깊이를 가장하거나 깊이가 있는 듯한 착시를 만들어 내지 않아도 됩니다. 애초에 부피가 있는 입체로(삼차원의 형식으로) 작업을 하니까요.

대리석을 다루는 노구치 이사무는 이차원이 아닌 삼차원으로 관계를 빚어내면서도 단순성과 통일성을 놓치지 않습니다. 그는 빛과 공간, 대리석의 반투명성과 광채 같은 자연적인 특성을 자유자재로 이용할 수 있어요. 그리고 이런 모든 이점을 대단히 우아하게 활용하고 드러내 보입니다.

헨리 무어는 이 시대의 위대한 상상가 중 한 명으로 새로운 재료와 새로운 개념을 조각의 형식에 도입했습니다. 그는 장엄한 느낌을 주는 브론즈의 본성을 발견한 한편 나무의 결과 섬세한 표면을 감각적으로

이용하지요. 그가 이룬 가장 놀라운 위업이 빈 공간으로 작품을 둘러싸도록 한 것과 그런 공간을 조각의 재료로 활용한 것이라는 점에는 의심할 여지가 없습니다. 그렇지만 무어에게 여전히 가장 중요한 것은 아름다움과 공예와 아이디어이고 따라서 그는 이런 것이 새로움의 충격 속에 묻히게 두는 법이 없습니다.

알렉산더 콜더는 어느 시대에 보아도 독특한 조각가입니다. 저는 그가 작품에 시간의 차원을 실제적이고 물리적으로 집어넣은 유일한 현대인이라고 생각합니다. (때로는 '발작적인' 창작을 하는 부류 중 일부 화가의 작품이 일종의 시공간 확장을 보여 주며 거대한 물리적 힘의 작용action을 표현한다고 여겨지기도 하지만, 저는 이러한 해석이 사실보다는 낭만에 가깝다는 확신을 떨칠 수 없습니다. 새로운 것으로 정의되고자 하는 바람, 필수적이고 중심적인 위치에 있는 과학(물리학)에 관계하고 싶은 욕망의 표출일 따름이라고 봐요. 과학은 알다시피 우리 시대의 분위기와 감각을 형성하는 데 지대한 역할을 해 왔습니다.) 콜더의 작품은 현대성과 관련된 어떤 용어를 가져다 붙일 필요가 없습니다. 단번에 읽히고 누구나 이해할 수 있으며 오래

갑니다. 작품의 형상과 형태는 추상 장르에 속하지만 그 의미는 자연으로, 본디의 원칙으로 돌아가는 것과 관련이 있어요. 이러한 회귀는 모든 위대한 예술 작품 또는 예술 운동의 불가결한 조건인 듯합니다. 콜더는 그 자신이 한때 공학자였고 조부와 부친이 조각가였던 만큼 당연하게도 공학에 심미안, 즉 미적 의미에 대한 감수성을 접목했습니다. 보통의 공학자에게서는 좀처럼 찾아볼 수 없는 덕목이죠. 그리하여 그는 강조와 균형에서, 연속적인 움직임에서, 기타 기본적이고 자연적이며 일반적인 원칙에서 엄청난 미적 잠재력을 보았고 그것을 작품에 적용했습니다.

다양한 형태가 아찔하면서도 섬세하고 정확하게 균형을 잡으며 서로 맞물려 계속해서 움직이는 모습을 지켜보는 우리는 결과적으로 자연과 예술의 완벽한 통합을 경험하게 됩니다. 시간과 공간과 리듬 속에서 무한한 패턴을 만들어 내는 조각 작품을 만나는 것이죠. 물론 이 모든 것에는 콜더만의 뛰어난 유희 감각이 녹아들어 형태에 특유의 유쾌를 더합니다.

그 밖에도 동시대 조각으로 표현된 흥미롭고 다채로운 종류의 내용이 있습니다. 몇 년 전 데이비드 스미

스가 어떤 미학 학회에서 검은색의 속성만 가지고 즉흥적으로 한 인상적인 발언이 기억납니다. 검은색에 너무나도 풍부한 감정이 담겨 있는 데이비드 스미스의 조각 작품을 보지 않은 사람이라면 검은색에 대해, 그 속성에 대해, 개인적인 의미에 대해, 다양성에 대해 그토록 많은 이야기를 할 수 있다는 것을 믿기 힘들 거예요.

회화의 경우, 오늘날 우리가 보는 작품의 외형과 형상과 색채를 결정하는 데 기여하는 또 다른 종류의 내용이 있습니다. 일종의 쓸쓸하고 시적인 내용, 때로는 자연에 대한 정서적 태도가 그 하나입니다. 바다, 낯선 곳, 도시의 일면 또는 어떤 묘한 감정적인 연관을 느끼는 사물에 대한 태도도 여기에 포함되죠. 추상화에서 이러한 내용은 종종 형식적으로 표현되곤 합니다. 실제 대상은 어렴풋하게 연상될 뿐이에요. 베네치아의 빛만 그린 로런 매카이버Loren MacIver의 베네치아 그림같이 실제 장면이나 사물은 하나의 어떤 속성에 압도되어 심하게 균형을 잃은 상태로 나타날 수 있습니다. 그리하여 오직 정서라는 내용만이 존재하게 되지요. 루번 탐Reuben Tam의 바다 풍경과 검은빛을 띤, 혹은 바

다에 삼켜진 달과 해도 비슷합니다. 이런 방식으로 작업을 하는 아주 탁월한 화가가 여럿 있으며 저는 이 화풍을 현대적 표현 양식 가운데 가장 격조 높고 가치 있는 것의 하나로 칩니다.

그리고 스스로 구상화를 그린다고 인정하는 화가가 있지요. 이들의 출발점은 세상과 사람에 대한 생각과 태도를 비롯한 온갖 종류의 내용입니다. 이야기로 된 내용도 예외가 아니에요. 저 역시 저 자신을 이 부류에 속한다고 생각하는데, 이 화가들에게서도 추상과 표현주의의 영향이 강하게 나타납니다. 정의가 모호한데다 여기저기 흩어져 있는 화가로 이루어진 이 부류는 아마 다른 몇몇 부류에 비해 개인마다 형식과 그림 외형의 차이가 클 것입니다. 이유는 단순해요. 대부분이 사물, 장소, 사람 등 실재하는 것의 이미지를 다룬다는 사실을 제외하면 서로 간에 공통점이 거의 없기 때문입니다. 다른 시대라면 불가능하겠지만 우리 시대에는 잭 러빈Jack Levine 같은 화가가 루피노 타마요 같은 화가와 나란히 설 수 있습니다. 러빈이 풍속 풍자가이자 관찰자, 논평가, 장인이며 어떤 의미에서는 전통주의자라면 타마요는 디자이너이자 상상가이고 온갖 변

화무쌍한 붉은색의 기묘한 동물과 인간을 창시한 화가이지요. 이들의 공통점이 무엇일까요? 바로 내용을, 어떤 형체를 그린다는 점입니다! 필립 에버굿이 구니요시 야스오나 제이컵 로런스 혹은 하이먼 블룸과 함께 놓일 수 있는 것은 이들 모두가 '내용'을 그리는 화가이기 때문이지 다른 이유는 없어요.

미술사학자 에르빈 파노프스키의 견해에 따르면 내용은 "작품이 드러내지만 과시하지는 않는 것"입니다. 『시각예술의 의미』에서 그는 내용이란 "국가, 시대, 계급, 종교 신념의 기본 태도로서 이 모든 것은 한 인격에 의해 무의식적으로 한정되고 한 작품 속에 응축된다"라고 말합니다. 이어서 "이처럼 비의지적으로 드러나는 내용은 아이디어와 형식이라는 두 요소 중 하나가 의지에 의해 강조되거나 억제됨에 따라 희미해지는 것이 당연하다"라면서, "방적기는 아마 기능적인 아이디어의 가장 인상적인 현현일 것이고 추상화는 아마 순수한 형식의 가장 표현적인 현현이겠지만, 둘 다 최소한의 내용은 담고 있다"라고 진술합니다.

형태는 여러 가지 방식으로 생겨납니다. 자연에서 형태는 질서가 질서에, 요소가 요소에 미치는 효과에

서 발생합니다. 번개의 형태나 파도의 형태가 그 예죠.
또는 자연의 요소가 물질에 미치는 효과에서 발생하기
도 합니다. 바람에 깎인 바위나 모래 언덕이 그 예입니
다. 생물의 형태 또한 질서가 질서에 영향을 주면서 변

화를 겪습니다. 기능과 이동과 필요에 따라 모양이 서서히 진화하지요. 또 (가령 손이나 귀 같은) 어떤 형태는 그런 모양을 대체 어떤 신이 고안해 냈을까 감탄이 나옵니다. 잎맥과 신경과 뿌리가 뻗은 모양 그리고 수중 생물의 별별 기상천외한 형태를 생각해 보세요.

인공물의 형태 역시 용도에서, 또 재료의 우연한 만남에서 싹틉니다. 화학 증류기처럼 우아하게 생긴 형태를 과연 누가 상상하거나 고안할 수 있었을까요? 필요와 용도 그리고 유리와 유리 불기 기술이 모두 만나 그러한 형태를 만들어 내지 않았다면 말이에요. 집의 형태도 마찬가지입니다. 그리스와 로마의 집, 지극히 현대적인 주택 혹은 과자로 만든 집을 떠올려 봅시다. 모두 다른 재료와 도구, 기술 그리고 (주거의 욕구 및 상상의 욕구라는) 필요에 의해 창조되었지요.

예술의 형태는 아이디어가 재료에 미치는 효과 또는 정신이 재료에 가하는 작용에서 비롯됩니다. 그것은 아이디어를 형상화하고 실체로 재창조하고자 하는 인간의 바람에서 나와요. 그렇게 해서 인간은 정신에서 툭하면 이탈하는 의미를 붙잡아 두고, 생각과 신념과 태도를 실재하는 사물로서 지속시키려 합니다.

그저 내용이, 주제가, 무언가 말하려는 '의도'가 있다고 해서 그 내용이 꼭 성공적인 형식으로 나타난다고는 결코 생각하지 않습니다. 어림도 없죠! 산업 강호의 포효로 의도된 것이 저축은행 벽면의 가녀린 목소리로 바뀌어 나타나는 일이 정말이지 얼마나 많습니까! 시내 교회에서 울려 퍼지는 고결한 천사의 합창으로 의도된 것이 어쩐지 여학생 클럽의 베개 싸움을 연상시키고 마는 경우가 얼마나 많은지요!

단지 내용을 의도한다고 해서 형식이 되는 것은 아니기 때문입니다. 내용을 구체화한 것이 형식입니다. 형식은 우선 어떤 가정에, 어떤 주제에 기반을 둡니다. 둘째로 형식은 재료, 즉 주제를 담아낼 고정된 물질의 결집입니다. 셋째로 형식은 경계 또는 한계의 설정입니다. 아이디어의 전체 범위를 정하고 '그 이상을 넘어가지 않는 것', 아이디어 외부의 형상을 허용하지 않는 것이죠. 다음으로 형식은 내부의 형상을 외부의 한계와 관련짓고 조화를 초기에 확립하는 것입니다. 나아가 형식은 과도한 내용, 즉 주제의 진정한 경계를 벗어나는 내용을 버리는 것입니다. 그리고 이는 곧 과도한 재료의 폐기입니다. 내적 조화와 무관한, 이제 막 확

립된 형상의 질서와 관계없는 재료는 무엇이든 버리는 것입니다. 요컨대 형식은 내용의 필요에 따른 단련이 자 정돈입니다.

내용은 무엇이든 될 수 있다는 전제에서 출발합니 다. 내용은 가령 소나무 가지에 대한 관조처럼 소박하 거나 사적인 것이 될 수 있어요. 아니면 극히 고양된 관 념이나 감정을 겨냥할 수도 있습니다. 어쨌든 처음 설 정한 이런 주제 안에 형상의 단서가, 출발점이, 주춧돌 이 있습니다. 예술가는 주제를 정하는 바로 이 시점부 터 형식을 발전시키는데 그 과정은 내용과 형상의 내 적 관계를 관통하는 방식으로, 내용 및 형상과 관련이 없는 것은 끊임없이 제거하는 방식으로 이뤄져야 합니 다. 극단적인 단순을 목표로 삼는 경우라면 예술가는 여분의 것을 치워 내는 데 온 심혈을 기울여야 할 것입 니다. 그리고 주제가 어떤 숭고한 것이라면 그 정해진 주제에 가닿기 위한 행위, 주제의 경계 안을 가득 채우 고자 하는 행위 자체에 엄청난 에너지를 쏟아야 할 것 입니다. 이 방면에서 이루어진 (적어도 한 사람이 한) 작업 가운데 세계 역사상 아마도 가장 영웅적인 예는 미켈란젤로의 시스티나성당 천장화 창조일 것입니다.

이 작업은 형식에 관한 계획을 너무나도 장대하게 세 웠기에 그 실행만도 거의 초인적인 과업이 되었습니 다. 게다가 어느 곳 하나 끌어내리거나 떨어뜨릴 수 없 이 최고조의 감정을 담아내도록 설정되었죠. 결과적으 로도 떨어지는 곳이 없습니다!

조금 전에도 말했지만 내용은 무엇이든 될 수 있

습니다. 인간의 마음에 떠오르는 모든 것이 예술에 적합한 내용이 될 수 있습니다. 적절한 손을 만난다면요. 인류는 다양한 경험으로부터 다양한 형식을 끌어냈습니다. 또한 위대한 아이디어의 도전을 통해 형식의 위대함을 성취했습니다. 음악에서 굉장한 화음을, 연극에서 의미심장하게 맞물리는 행동을, 회화와 시에서 풍부한 형식과 양식과 형상을 탄생시켰습니다.

내용은 사소할 수 있고 흔히 그렇습니다. 그러나 어떤 아이디어가 예술 작품으로 구현되기도 전에 그 경중을 판단하는 발언은 누구도 할 수 없다고 생각합니다. 훌륭하다거나 다채롭다거나 흥미롭다거나 하는 성과를 언급하는 일은 작품이 완성된 후에야 비로소 가능합니다.

예술 가치가 없다고 치부되던 내용이 그야말로 고지에 올라선 예를 우리는 과거의 역사에서 숱하게 보았습니다. 치마부에부터 피카소까지 거의 모든 위대한 예술가는 무엇이 회화의 올바른 소재인가에 대한 기존의 규범을 깨부수었지요. 결국 주제의 위상 혹은 진지함을 결정하는 것은 아마 예술가가 그 주제를 다루면서 느끼는 감정의 충만이 아닐까 합니다. 그렇지만 겉

으로 모습을 드러내는 형식이 그 안에 들어간 내용보다 더 위대할 수는 없다고 확언할 수 있다는 것이 저의 생각입니다. 왜냐하면 형식은 내용의 현현, 즉 그 형상일 뿐이기 때문입니다.

비순응에 관하여

　보수적인 사회 구성원은 예술가를 다소 불편하게 여길 가능성이 많습니다. 예술가는 좀 예측 불가능해 보이죠. 저녁 식사 자리에 빨간색 셔츠를 입고 온다거나, 갑자기 수염을 텁수룩하게 기르고 나타난다거나, 청하지도 않은 조언을 멋대로 늘어놓는다거나, 혹은 심지어 자신의 한쪽 귀를 잘라 원하지도 않은 사람에게 보낸다거나 할지 누가 압니까? 예술의 역사가 아무리 영광스럽다고 해도 예술가의 역사는 전혀 별개의 문제입니다. 게다가 모든 질서 있는 집안은 자녀 중 한 명이 예술가가 될지도 모른다는 생각만으로도 우려에

휩싸일 수 있습니다. 거실 벽에 고흐의 그림이 걸려 있는 것은 큰 자랑거리일지 몰라도 고흐 자체가 거실에 있게 되는 상황은 꽤 많은 열성 예술 애호가를 두 손 들게 할 것입니다.

예술가에 대해 느끼는 불편의 많은 부분은 허구에 근거합니다. 또 많은 부분은 실제로 존재하는 반골 기질에 기반을 두는데, 예술가가 정말로 추구하고 때로는 일부러 과장하기도 하는 이러한 비순응성은 어쨌거나 예술의 본래적인 특성처럼 보입니다. 그렇다고 예술가가 모두 비순응자라거나 대부분 비순응자라는 말은 결코 아닙니다. 만약 이에 대한 기록 전체를 어떻게든 확보할 수 있다면 화가와 조각가, 동판화가까지 예술가의 절대다수가 아마 모든 면에서 흠잡을 데 없이 바른 생활을 했던 것으로 밝혀질지 모릅니다. 그러나 유감스럽게도 이런 예술가는 대부분 망각되었습니다. 그들에게는, 아니 사실 그들의 작품에는 세간의 주목이나 애호를 받을 만한 어떠한 매력도 없었던 모양입니다. 누가 압니까? 어쩌면 그들은 지나치게 올바르거나 지나치게 착실했는지도 모르죠. 여하튼 우리는 그들이 누구였는지 거의 기억하지 못하고 알지도 못합

니다.

1925년 무렵 파리에서 큰 소란이 일었습니다. 예전부터 죽 앵데팡당전*이 개최되던 공간에 다가올 장식미술 박람회의 전시관 하나를 설치하자는 관료들의 제안이 나왔기 때문입니다. 새로운 계몽의 관점에서 볼 때 실상 파리에서 더 이상 앵데팡당전을 열 필요가 없다는 의견이 제시되었죠. 이에 분개한 어느 비평가가 앵데팡당전이 계속되어야 할 25가지 이유를 즉각 내놓았습니다.

그 25가지 이유는 알고 보니 25개의 이름이었어요. 프랑스 정부에서 재능 있는 예술가에게 수여하는 가장 품격 높은 상인 로마대상의 역대 수상자 명단이었죠. 그러나 루오를 제외하면 모두 화단에 전혀 알려지지 않은 이름이었습니다. 곧이어 이 비평가는 다른 25개의 이름을 호명했습니다. 앵데팡당전으로 첫 전시를 한 예술가, 로마대상을 수상하지 않았으며 그런 상을 받았다고는 아무래도 상상조차 되지 않는 예술가의 이름이었죠. 바로 세잔, 클로드 모네, 마네, 에드가 드가, 앙드레 드랭, 도미에, 마티스, 모리스 위트릴로, 피카소, 고흐, 툴루즈로트레크, 조르주 브라크, 폴 고갱,

* 아카데미즘에 반대하는 프랑스 화가들이 협회를 조직해
주최한 무심사 전시로, 1884년에 처음 열렸다.

페르낭 레제 등등이었습니다.

이 사건은 순응의 문제와 커다란 관련이 있습니다. 로마대상 수상자는 바로 순응성이라는 미심쩍은 덕목을 통해 영예를 차지했기 때문이에요. 즉 그들은 기존 상태의 예술과 조금도 불화하지 않았습니다. 아름다움과 적절한 주제와 구상에 관한 개념들, 작은 양식적 장치들, 관습적 예술 시스템 전체를 잘 수용했고 예술 교육도 전혀 거리낌 없이 받아들였죠. 이 예술가들은 과거의 예술에서 나온 현재의 기준을 충족시킴으로써, 마찬가지로 과거의 예술에 근거한 기준을 가지고 있으며 미래에 대한 비전이 있을 것으로 기대하기는 어려운 관료의 인정을 받은 것입니다. 하지만 예술의 경로는 언제나 미래를 향합니다. 그러니까 관료들은 완전히 잘못짚었던 셈이지요.

그렇다면 일반 대중인 우리는 무엇 때문에, 순응이라는 것이 무엇이기에 주변 사람과 예술가에게 요구하는 것일까요? 그러면서 또 왜 고분고분한 사람은 잊어버리고 그렇지 않은 사람은 영원히 칭송하는 터무니없는 변덕을 부리는 것일까요?

비순응적 기질은 어쩌면 우리 모두가 어느 정도

가지고 있지만 일상을 잘 영위하기 위해 극복하거나 억누르고 있는 것이 아닐까요? 그러다가 예술 작품에 깊숙이 박혀 있는 이단적 속성을 마주하는 것만으로 그 기질이 자극되거나 되살아나거나 고취될 수 있다는 추측도 가능하지 않을까요?

심리학적 또는 사회학적 고견에 과연 이런 생각이 받아들여질지는 의문입니다. 이 분야들의 가장 진보한

견해에 따르면 오히려 우리는 천성적으로 순응적일 수밖에 없습니다. 우리는 또래 집단에 에워싸여 있고 전통에 얽매여 있으며 원형적인 것에 압도당하는 것처럼 보입니다. 따라서 타인 지향적이거나 내부 지향적이거나 외부 지향적이거나 어느 한쪽으로 지나치게 치우치게 되죠. 우리는 조직 인간입니다. 혼자서 생각하는 것, 남과 다른 것, 종전의 것보다 더 나은 것을 창조하는 것은 허용되지 않습니다.

저는 사회학자가 되고 싶은 사람이 아니기 때문에 올바른 사회적 행동에는 특별히 관심이 없습니다. 제 동료 집단에 대한 평가에도 신경 쓰지 않아요. 그리고 제 전통에 대해서는, 훌륭한 부분도 있을 것이고 노스탤지어를 불러일으키기야 하겠지만, 대체로 저는 전통과 한참 떨어져 있다고 느낍니다. 저는 '통계적 인간'이나 '리스먼적 인간'*을 믿지 않아요. 심지어 그 둘이 언젠가는 어리석은 과학의 사례를 전시하는 어느 멋진 박물관에 필트다운인**과 나란히 놓일 날이 오지 않을까 하는 상상도 합니다.

비순응은 바람직한 것일 뿐 아니라 사실과 관계되는 것입니다. 이는 (앞으로 제가 규명하겠지만) 모든

* 사회학자 데이비드 리스먼이 말한 '고독한 군중'을 의미한다.
** 20세기 초 영국에서 발견된 인류 화석. 후에 가짜로 판명되면서 과학 사기극의 대명사가 되었다.

예술은 비순응성에 기반을 둔다는 점 그리고 모든 위대한 역사 변화 또한 비순응성을 기반으로 이루어졌다는 점만 언급해도 알 수 있습니다. 그런 변화의 과정에서 비순응자가 피를 흘리거나 영예를 얻었죠. 비순응이 아니었다면「권리장전」도,「마그나카르타」도, 공교육 제도도 얻어 낼 수 없었을 것이며 이 대륙에 어떤 국가도, 아니 어떤 대륙도, 어떤 과학도, 철학도 존재하지 않았을 것입니다. 종교도 훨씬 적었을 거예요. 전부 아주 자명합니다.

그런데 어느 분야의 창작품이든 무언가를 만드는 일, 특히 뛰어난 가치가 있는 무언가를 창작하는 일이 기존의 것에 대한 비순응 혹은 불만을 요한다는 것은 어쩐지 그만큼 자명해 보이지 않습니다. 창의적인 사람은(비순응자는) 현재의 세상과 심히 불화할 수도 있고, 아니면 그저 자신의 견해를 더해 세상을 개인적으로 설명하고 싶어 할 수도 있습니다.

제가 떠올릴 수 있는 가장 가벼운 종류의 비순응은 이런 것입니다. 이를테면, 현재 상태의 예술이 더없이 마음에 들고 만족스러운 화가가 있을 수 있습니다. 그는 현대 예술을 좋아하고 추상에 경도되어 있을지

모릅니다. 어쩌면 빛에 관심이 있을 거예요. 추상 기법이 허용하는 엄청난 조작의 자유 덕에 그는 자신도 새로운 어떤 것을 만들어 낼 수 있다는 자신감이 들 것입니다. 색과 형태를 특정한 방식으로 결부함으로써(아마도 억지로 관련지음으로써) 전대미문의 광휘를 만들어 낼 수 있다고 확신할지도 모르죠. 그의 친구들은 그가 허무맹랑한 계획에 골몰하고 있다고 생각할 테지만, 그는 자신의 비전을 좇을 것이며 아마 끝내는 실현할 것입니다. 이런 사람은 매사에 신중하게 행동하고 예술과 다투는 일이 좀처럼 없을지 모릅니다. 이 사람은 비순응의 지점이 바로 그가 품은 새로운 비전의 지점, 그 비전이 실현될 수 있다는 확신의 지점에 있어요. 따라서 그는 누구에게서도 배우지 않으며 그 자신이 전권을 쥡니다.

빛을 잘못되었고 바람직하지 못한 것으로 간주하는 법규가 없다면, 혹은 그런 교리가 존재하지 않는다면, 이 예술가의 비순응은 창작 과정의 일부로 대수롭지 않게 받아들여질 것입니다. 하지만 그의 작업을 가로막거나 그의 의도를 문제 삼을 만한 어떤 제약이, 어떤 규칙이나 아카데미의 원칙이, 아니면 어떤 공기관

이나 심판소가 존재하게 된다면 비순응은 곧 반역이
되고 비타협이 됩니다.

여기서 윌리엄 터너를 떠올릴 사람도 있겠지요.
이 위대한 혁신가는 색채를 솜씨 있게 조작하고 형태
를 억제해 빛을 만들어 냈습니다. 그는 인상주의를 아
주 일찌감치 예견했을 뿐 아니라 아카데미 예술이 인
정하는 모든 규범을 위반했어요. 급진적이기는 했어도
터너가 어떤 전면적인 폭발을 일으키지는 않았던 것
은 단지 그의 작품이 별다른 반대에 부딪히지 않았기
때문입니다. 당대의 화가 존 컨스터블이 터너의 그림
을 두고 "색을 넣은 증기" 같다고 말한 것, 또 누군가가
"비누 거품과 흰색 도료" 같다고 평한 것 정도가 전부
였습니다.

인상파의 경우는 대단히 달랐습니다. 터너와 거의
동일한 목표를 추구했던 인상파 화가의 그림은 아카데
미의 엄명에 따라 배척당했고 인상파는 예술의 범법자
이자 열외자가 되었습니다. 공식적인 지위와 실질적인
권력을 가졌던 프랑스 아카데미는 일정한 절대 기준을
세울 수 있었습니다. 아카데미에서 표명한 회화의 올
바른 목적과 목표 가운데, 다른 것이 섞이지 않은 순수

한 빛의 창조는 들어 있지 않았어요. 더군다나 그 빛이 신성한 르네상스의 유산인 검은색 밑칠이라는 견고히 확립된 기법을 생략하고 얻어 낸 것이라면 말할 것도 없었습니다. 아카데미는 실제로 인상파의 비순응을 저지하고 꺾으려 했으며 결과적으로 사상 최대의 예술적 격변이 일어나게 되었습니다.

대규모로 일어난다고 해도 비순응이 반드시 어떤 폭력적이거나 총체적인 전복을 수반하는 것은 아닙니다. 중세 예술에서 르네상스 예술로의 이행은 조토, 치마부에, 두초 디 부오닌세냐, 암브로조 로렌체티 같은 온건한 화가의 소박하기 그지없는 개인적인 모험을 통해 이루어졌습니다. 이들 각 화가는 중세 양식의 틀 안에서 인간적이고도 신선한 눈으로 관찰한 이미지를 창조해 냈지요.

르네상스 시기는 물론 예술적 자유의 범위가 이례적으로 넓고 비순응성에 관대했던 시대입니다. 온갖 종류의 양식과 관점을 수용할 수 있었고, 위대함에 찬사를 보낼 뿐 아니라 평범함도 허용할 줄 알았으며, 종교적인 동시에 이교도적이고 고전적인 것이 가능했던 시대입니다. 세계는 그처럼 마음의 경직이 일시적으로

풀렸던 시기를 몇 차례 누렸습니다. 그리스의 몇백 년, 프랑스의 계몽 시대부터 거의 현재까지, 영국의 빅토리아 시대 등이 아마 그 예일 거예요. 이런 시기가 찾아올 때마다 예술과 과학과 문학 그리고 가장 중요하게는 삶이 활짝 꽃피었습니다.

예술의 외형에서 잇따라 일어난 모든 변화, 즉 모든 위대한 예술 운동은 당시의 지배적인 관습과 불화했습니다. 예술의 프로테스탄티즘이 종교의 프로테스탄티즘보다 먼저였다고도 할 수 있을 것 같습니다. 이탈리아의 격조 높은 양식은 네덜란드와 플랑드르와 독일 화가의 본보기이자 이상이 되기는 했지만, 그럼에도 메마르고 간소한 것을 추구하는 성향의 북방인이 보기에는 지나치게 화려한 면이 있었습니다. 한스 홀바인, 알브레히트 뒤러, 마티아스 그뤼네발트, 히에로니무스 보스 등은 지상을 향하는 화가였고 천상의 어떤 것을 동경하지는 않았으며 그럴 수도 없었습니다. 이탈리아인이 탁월하게 그렸던, 구름에 둘러싸인 경이로운 '변모'나 '신격화' 장면 같은 것과는 거리가 있었죠.

프로테스탄트 예술 자체는 성실하고도 과감하게

지상을 지향했으며, 이에 반대해 일부러 화려함으로 되돌아가는 반종교개혁적 가톨릭 예술이 생겨났습니다. 그러한 예술의 가장 위대한 대변자였던 루벤스는 정교함, 장식, 교회와 귀족의 찬미 같은 것이 넘쳐흐르지 않는 그림을 용납할 수 없는 것 같았어요. 이와 같은 호화로움은 로코코 양식으로 이어졌고, 이에 혐오감을 느낀 듯 자크루이 다비드와 장오귀스트도미니크 앵그르가 엄격한 신고전주의를 일으켰습니다. 신고전주의는 마치 지나치게 오래 이어진 포식 후의 단식과 같았죠. 테오도르 제리코와 외젠 들라크루아의 낭만주의는 바로 이 신고전주의의 빈곤에 대한 반동이었을 것입니다. 귀스타브 쿠르베의 사실주의는 낭만주의의 광채에 반기를 들었지요. 뒤이어 인상주의를 비롯한 온갖 주의가 사실주의에서 갈라져 나왔고, 그다음에는 사실주의에 대한 거부가, 또 그다음에는 전면적인 반발이 일어났습니다. 이 모든 흐름을 짚은 것은 예술 운동의 역사를 자세히 설명하려는 것이 아니라 비순응성에 관한 핵심적인 사실을 지적하기 위해서입니다.

예술가는 자신이 속한 사회와의 관계에서 독특한 위치를 점합니다. 아무리 그 사회에 의존하면서 살

아간다 해도 사회 지위나 경제 우위를 얻기 위한 직접
적인 투쟁에서는 다소 떨어져 있어요. 예술가에게는
현상 유지를 통해 누릴 수 있는 기득권이 사실상 없습
니다.

　사회의 현재 상태와 관련해 예술가가 가지는 유일
한 특권, 바꿔 말해 직업적 관심사라면 현실을 관찰하
고, 현실의 잡다한 면면을 자기 것으로 받아들이며, 사

회에 대한 어떤 지적인 견해 혹은 적어도 자신의 성향과 일치하는 견해를 형성하는 능력입니다.

그렇다면 그는 세상에 거리를 두는 동시에 깊이 몰입하는 태도를 유지해야 할 것입니다. 거리를 둔다는 것은 모든 것을 외부자의 시선으로 관망하듯 꿰뚫어 보아야 한다는 의미입니다. 형상은 형상에 기대어 존재하며, 색은 색을 증폭시킵니다. 서로 변화를 일으키고 관련을 맺고 어우러지죠. 삶의 대비되는 요소가 시야를 가로질러 끊임없이 움직입니다. 그로테스크와 슬픔, 경멸과 사랑 사이의 긴장처럼 거의 감지되지 않을 정도로 아주 특수한 성격의 긴장이라든지, 지극히 평범한 환경에서 발생하는 극적이고 감정적인 상황을 생각해 보세요. 거리를 둔 시선만이 세상사의 이러한 속성과 특질을 인지할 수 있습니다.

바로 이와 같은 대비와 병치에 현대 삶의, 아니 시대를 막론한 모든 삶의 본질이 놓여 있습니다. 자신의 시대를 이해하거나 본질적인 특성을 파악하고자 하는 이라면 누구나 그런 정도의 거리를 유지해야만 합니다.

그런데 예술가는 그런 것을 인지할 뿐 아니라 느

끼기도 해야 합니다. 이런 면에서 예술가는 과학자와 달라요. 과학자는 감정을 배제한 채 사물을 관찰하고, 수집해 분석하고, 결론을 내리고, 그러면서도 줄곧 냉정을 유지할 것입니다. 반면에 예술가는 선이나 색이나 형태를 사용할 때 그것이 적절하다는 느낌이 들어야만 하죠. 어떤 얼굴이든 형체든 넓게 펼쳐진 풀밭이든 격식 있는 통행로든 그 부분이 충족되지 않는다면

여지없이 탈락입니다. 다른 판단 기준은 존재하지 않아요. 그러므로 예술가는 반드시 인간의 기쁨과 절망에 몰입할 줄 알아야 합니다. 예술 작품에 담아낼 감정의 원천이 바로 거기에 있으니까요. 감정은 언제나 구체적이며 결코 일반화할 수 없는 것으로서, 경험하고 느낀 것에 대한 고유의 어휘를 통해 표현되어야 합니다.

이처럼 거리 두기와 감정적 몰입을 병행하는 습관으로 인해 예술가는 흔히 사회 비평가가 되고, 또한 흔히 중대한 사회적 대의의 열성 지지자가 되기도 합니다. 그리고 같은 이유로 개인적인 삶에서도 비순응적일 가능성이 높지요. 미켈란젤로와 레오나르도 다빈치, 렘브란트 판 레인은 모두 유명한 비순응자로 저마다 정신과 예술과 행동의 한계를 자유롭게 확장시켰습니다. 뒤러는 이단자 마르틴 루터의 열렬한 숭배자였고, 다비드는 프랑스혁명의 주요 인물이었습니다. 쿠르베는 파리코뮌 시기에 방돔 원주圓柱*를 전쟁과 제국주의의 상징으로 간주해 파괴하는 일을 도왔어요. 미국독립혁명에도 예술가가 참여했습니다. 찰스 윌슨 필이 그랬고, 폴 리비어는 말할 나위도 없지요. 비슷한 사

* 나폴레옹이 승전을 기념하기 위해 파리 방돔광장에 세운 탑.

례는 수없이 많습니다. 저는 1920년대의 파리를 기억합니다. 카페에 가면 아직 창조되지 않은 신세계에 대한 이야기가 쏟아졌고, 온갖 작은 미적 일탈에도 제각기 정치 선언을 내걸었습니다. 뉴욕의 1930년대와 대공황기 또한 잘 기억합니다. 그때는 어떤 정치나 사회 이론에 동화되지 않은 예술가가 거의 없다시피 했는데 그들은 그러한 이론을 시대의 해결책으로 여겼습니다.

하지만 예술가의 능동적 사회 참여나 개인 행동보다 한층 더 의미심장한 것은 작품을 통한 열렬한 동조의 표명입니다. 그 증거는 캔버스와 세계 각지의 벽을 가로질러 작성되고, 건축물에 새겨지고, 동판화와 목판화와 석판화와 드로잉으로 기록된 아카이브에 보관되었습니다. 거기에는 비타협적인 정서가 지울 수 없게 각인되어 있으며 예술 자체와 분리할 수 없게 통합되어 있습니다.

최초의 그런 예 중 하나는 14세기 초반에 로렌체티가 시에나 푸블리코궁전 대회의실의 널따란 세 벽면에 걸쳐 그린 그림입니다. 악한 정부의 죄악과 선의 덕목에 관한 논문과 같은 이 벽화는 중세 자유도시의 모습과 정의에 대한 아름답고 장엄한 꿈을 담은 기념비

적인 작품으로 오늘날까지 남아 있습니다. 최근의 유사한 예로는 피카소의 「게르니카」가 있지요.

인간의 비애에 대한 공감은 마사초의 침통해하는 아담과 이브부터 케테 콜비츠의 직조공의 파업까지 그리고 오늘날에 이르기까지 모든 예술을 관통하며 이어져 왔습니다. 비록 지금은 다소 주춤해졌는지 모르지만요. 약자를 지지하는 열정은 예술에서 끊임없이 되풀이되어 나타났습니다. 피터르 브뤼헐, 렘브란트, 도미에를 떠올려 보세요. 이 셋을 비롯해 그러한 열정을 작품에 담아낸 수많은 예술가는 언제나 사회적 정치적 과오에 대한 일침과 풍자를, 곧 '비순응'을 보여 주었습니다.

예술가는 자신의 비순응적 태도를 가능한 한 오해의 여지가 없도록 명확히 하려 하지만, 비평의 까다로운 과업 중 하나는 그런 비순응성을 덮어 가리고 모모 예술가가 아주 바르고 모범적이었던 것처럼 보이게 만드는 일인 듯합니다. 가령 이런 식입니다.

"고야의 거칢은 굳이 찾아내려 하지 않는 이상 거의 눈에 띄지 않는다."

또 이런 것도 있습니다.

"고야가 기성 사회 질서에 항거하는 어떤 계획을 적극적으로 도왔다는 것을 입증할 만한 아무런 증거가 없다."

하지만 고야는 물론 적극적으로 가담했습니다. 실제로 그는 종교적 애국적 광신의 공포를 고발함으로써 항거했습니다. 지금껏 모든 매체를 통틀어 그보다 더 처절하고 효과적이고 잊을 수 없는 고발은 가히 이루어진 적이 없어요. 그렇다면 아름다울까요? 네, 그의 작품은 아름답습니다. 그러나 그 아름다움은 작품의 힘과 작품의 내용에서 분리될 수 없습니다. 눈물을 흘리는 얼굴이 날카로운 선이 될 때를 누가 정하나요? 그리고 그 선이 그 얼굴을 그리지 않았어도 날카로웠으리라고 누가 섣불리 예단할 수 있을까요? 이런 색의 흐름이, 저런 형태의 배열이, 그런 식의 붓질이 그것을 요한 강한 신념이 없었어도 나올 수 있었을 것이라고 과연 누가 장담할 수 있겠습니까?

혹자는 그림의 색채, 형태, 형상, 구조를 따로 떼어 놓고 읽습니다. 그런 모든 것을 그 안에 담긴 의미와 별개로 보고, 배경이 된 현실의 맥락과 떨어뜨려 놓고 읽는 것이죠. 그리하여 브뤼헐의 난폭하고 끔찍한 환상

은 "수수께끼 같은 도상학"이 되고, 스페인 점령기에 스페인이 설치한 특별 재판소(일명 '피의 법정')에 의해 고문과 폭력과 화형이 흔하게 자행되던 현실과는 관련 없는 그림이 됩니다.

물론 이 예술가들은 비순응자였습니다. 이들은 각자 부패의 바다에 있는 문명화한 감정의 섬처럼 도드라지는 존재였습니다. 문명은 비순응성을 제외한 모든 면에서 이들에게 죄가 없음을 기꺼이 입증해 주었습니다.

오늘날 우리는 일종의 상투적인 비순응에 갈채를 보냅니다. 우리 시대의 재미있는 모순이죠. 순응성의 증대를 모두가 통탄합니다. 지나친 순응은 예술과 문학과 정치에 해로우며 '국가의 위대함'에 치명상을 입힐 수 있다는 것을 다들 알고 있고, 지나친 순응의 극악한 폐해를 잘 이해하고 있습니다. 그런데 어떤 종류의 비순응이 장려되어야 하는가의 문제에 관해서는 관점의 자유가 존중되지 않는 편입니다. 비순응이 꼭 알맞은 곳은 아무래도 없는 듯합니다. 대학 커리큘럼에 비순응이 들어가서는 안 됩니다. 그랬다가는 난리가 나겠죠. 정치에서 비순응은 확실히 권할 만한 것이 못 됩

니다. 적어도 지금으로서는요. 저널리즘에서 비순응을 행하는 것은 더더욱 안 될 일입니다. 자유언론에 관한 언론인 에릭 세버라이드의 방송이 최근 중단된 것을 우리는 목격했습니다. 과학은 비순응이 특히 허용되지 않는 분야죠. 공직에 있는 사람의 비순응에 대해서라면, 국방부 장관 찰스 윌슨이 겪은 곤혹이 과도한 솔직함은 누구든 경계해야 한다는 메시지를 주기에 충분할 것입니다.

그렇지만 기탄없이 의견을 말하는 사람이 없으면, 비판하는 사람이 없으면, 공상하는 사람이 없으면, 순응하지 않는 사람이 없으면, 아무리 완벽한 사회라도 퇴락할 수밖에 없습니다. 그 사회의 (예컨대 미덕으로 여겨지는) 관습이 필연적으로 고착화하여 전제적인 힘을 행사하게 되고 일반 시민의 사회 통제가 불가능해지고 말 것이기 때문입니다.

그러나 저는 순응자(어쩌면 보수주의자가 더 적절한 단어일 수도 있겠습니다만) 자체의 중요성을 과소평가하고 싶지는 않습니다. 예술 분야에서 보수주의자는 문명의 예술적 보물을, 문명의 기성 가치와 취향을 (과거의 것만 아니라 널리 받아들여지게 된 현재의

것까지 아울러) 지키는 굳센 수호자입니다. 보수주의자가 없다면 우리는 과거의 예술을 둘러싼 정황에 대해 거의 아무것도 알지 못할 것이며, 그 안에 담긴 의미를 많은 부분 잃어버렸을 것입니다. 아니 실은 예술 자체의 많은 부분을 잃고 말았을 거예요. 창의적인 예술가가 굳건한 보수주의를 아무리 질색한다 해도 예술가 자신의 작품이 그로 인해 유지되고 윤택해진다는 것은 변하지 않는 사실입니다.

　서로가 서로에게 반드시 필요하면서도 너무나 상반되는 시각을 가진 이 두 부류 사이에 충돌이 발생하는 것은 당연하고도 바람직한 현상입니다. 건강한 사회란 상극의 두 부류, 즉 보수적인 쪽과 창의적인 쪽(아니면 급진적이든 공상적이든 뭐가 됐든 반대파에게 가장 잘 어울리는 수식어를 단 쪽)이 상호 균형을 이루며 공존하는 사회라는 생각을 저는 늘 가지고 있습니다. 세상이 있는 그대로 유지되기를 원하는 보수주의자는 현재를 지키고 안정성을 제공하며 기성의 가치를 보존합니다(그리고 은행이 영업을 계속할 수 있게 합니다). 반면에 언제나 현재의 상태에서 미래의 지형을 볼 수 있는 공상가는 변화, 실험, 새로운 모험을 줄기차게

요구합니다. 진정으로 창의적인 예술가는 사회의 이쪽 편에 있을 수밖에 없지요.

때때로 사회의 안정파와 공상파 사이에는 불균형이 발생합니다. 그러면 모두에게 순응이 강요되고, 성장과 변화와 예술은 정체 상태에 이르게 됩니다.

1573년에 화가 파올로 베로네세는 신성모독 혐의로 종교재판소에 불려 갔습니다. 그가 그린 최후의 만찬 그림(「레위가의 향연」)에 경건한 안쪽 장면과 대조되는 세속적인 바깥쪽 장면이 포함되었기 때문이었죠. 바깥쪽 장면의 형상 중에 개가 있었는데 이 개가 불경스러운 것으로 간주되었습니다. 그보다 10년 전에 열린 트리엔트 공의회에서 최후의 만찬을 비롯한 종교적 장면의 적절한 도상에 관해 결의가 이루어졌고 이 결의는 최종적인 결정으로 여겨졌는데 개는 적절한 항목으로 올라 있지 않았던 것입니다.

화가는 어떤 형식적 고려를 거쳐 그런 배치를 하게 되었는지 설명하려 했습니다. 그러나 해명은 받아들여지지 않았고 그는 개를 마리아 막달레나로 바꾸라는 명령을 받습니다. 그러지 않으면 신성한 재판소의 판결에 따라 어떤 처벌이든 받아야만 했지요. 베로네

세는 굴복하지 않았습니다. 개는 그대로 두고 그림의
제목을 바꾸어 버렸어요. 하지만 예술 자체는 점점 더
거세지는 순응의 압력에 굴복하고 말았다는 점을 짚고
넘어가야겠습니다. 강제적인 신앙 행위, 이단이 되는
것에 대한 우려, 시련과 고난의 두려움, 갈수록 더 가

혹해지는 종교재판에 대한 공포 등이 지배하는 분위기 속에서 300년간의 위대한 이탈리아 르네상스는 결국 막을 내리게 됩니다.

우리 세대에는 베로네세의 경우와 별반 다르지 않은 러시아인 화가의 재판에 대한 기록이 있습니다. 소비에트 시절 솔로몬 니크리틴은 퇴폐적인 서구 형식주의를 좇은 그림을 그렸다는 혐의를 받았습니다. 스포츠 행사를 소재로 한 그림이었는데, 구체적으로 문제가 된 부분은 소비에트 리얼리즘을 따르는 대신 상징적인 장치를 채택한 것이었어요. 니크리틴은 동료 예술가와 문화성 관리 들이 자리한 재판석 앞에서 그런 형상들을 선택하고 그렇게 배치하게 된 예술적인 이유를 들며 자신을 변호했습니다. 변호는 성공하지 못했고, 그가 사용한 것과 같은 상징 처리 방식은 노동자에게 이해될 수 없을뿐더러 모욕감을 준다는 결론이 내려졌습니다. 어느 동료 예술가는 그를 "무슨 수를 써서라도 자기 자신에 대해 이야기하고 싶어 하는 양반 중 하나 (……) 예술가로서 바람직하지 않은 타입"이라고 일컫기도 했죠. 판결문은 다음과 같았습니다.

"여기서 우리가 보는 것은 중상이며, 소비에트의

힘에 해가 되는 계급 공격이다. 이 그림은 내려져야 하고 적절한 조치가 뒤따라야 한다."

제 동생이 소련 여행을 다녀와서 들려준 이야기가 아마도 똑같이 의미심장할 겁니다. 동생은 그곳 예술의 상황이 궁금해서 몇몇 예술가를 만나 보기로 했습니다. 그래서 스튜디오 몇 군데를 방문했는데 모든 예술가가 혼자가 아닌 그룹으로 작업을 하는 것 같았고, 만들어 내는 작품의 주제가 다 비슷비슷해 보였다고 합니다. 그 점이 매우 인상적이었다고 해요. 백방으로 알아본 끝에 동생은 혼자 그림을 그리는 사람이 있다는 이야기를 듣고 그 사람의 스튜디오를 찾아갔습니다. 그곳에서 고독한 화가로 살아가는 개인주의자를 만났지요. 그는 어려움 속에서도 꾸준히 작업을 하고 있었어요. 막상 동생은 그의 작품을 보고 아연실색했는데 왜냐하면 그 사람도 똑같은 주제, 그러니까 이상화된 노동자, 반자본주의적 테마, 영웅의 초상 등 집단 작업을 하는 예술가가 다루던 것과 동일한 주제로 그림을 그리고 있었기 때문입니다. 순응은 사회의 분위기이자 기운이며, 희망이나 소신이나 반항의 좌절을 의미합니다.

히틀러 정권 시절 독일에서 실제로 있었던 예술 재판에 대해서는 아는 바가 없습니다. 그러나 그 기간에 예술의 기능은 포고령으로 규정되었고 예술은 국가의 정책을 수행하는 임무를 부여받았다는 것은 널리 알려진 사실이죠. 독일의 예술은 북방 인종의 예술이어야 했고, 민주주의 체제에서 당시 유행하던 이른바 퇴폐적인 형식을 거부해야 했으며, 셈족의 영향이 들어 있지 않아야 했습니다. 현대의 가장 눈부신 예술 운동 가운데 하나인 독일 표현주의는 돌연히 끝나 버렸어요. (늦지 않게 빠져나올 수 있었던 운 좋은) 표현주의 예술가들은 유럽과 미국으로 뿔뿔이 흩어졌습니다. 그리고 그 자리에는 지나치게 감상적인 '교회, 부엌, 어린이'* 예술이 생겨났다가 아무런 결실을 맺지 못한 채 기억에서 잊혔습니다.

비순응성은 훌륭한 사고의 전제 조건이며, 따라서 한 국민이 성장과 위대함을 성취하기 위해 선결되어야 하는 조건인 것과 마찬가지로, 예술의 기본 전제 조건이기도 합니다. 어떤 사회에 어느 정도의 비순응성이 존재하느냐 그리고 용인되느냐는 그 사회의 건강 상태를 말해 주는 징후가 될 수 있습니다.

* 여성의 역할을 한정하는 독일 표어로서 나치가 기본 방침으로 삼았다.

어느 시대이든 대다수의 예술가는 완전한 순종자라는 것은 틀림없는 사실입니다. 뛰어난 예술가를 말하는 것이 아니라 모두 통틀어서 수적으로 다수라는 의미예요. 보통 수준의 예술가가 천재라 불리는 재능의 소유자를 다 합친 것보다 훨씬 많기 때문이죠. 가장 가까운 탁월한 인물의 기에 눌린 예술가는 항상 존재하며 그 숫자는 놀라울 정도입니다. 이들이 그의 관점과 특유의 표현 방식을 차용하면서 하나의 유파를 형성하기도 하는데, 이 역시 일종의 순응입니다.

또 다른 종류의 순응은 대중 시장에 작품을 공급하는, 전적으로 돈에 좌우되는 사업과 관련이 있습니다. 그리고 또 하나는 유행과 유행의 선두에 서고자 하는 예술가의 갈망에 기인합니다. 예술가라면 저항하기 힘든 욕망이죠. 확신하건대 예술에 관한 글을 쓰는 모든 전문 필자는 향후의 흐름을 적어도 계절마다 하나씩은 만들어 낼 필요가 있다고 느낄 거예요. 그런 흐름에 대한 생각이 일단 표면화하면, 예술가는 서로 눈에 잘 띄려고 앞다투어 덤벼드는 경향이 있습니다. 이런 종류의 순응성에 대해서는 나중에 조금 더 이야기하도록 하겠습니다.

지금까지 말한 종류의 순응은 모두 필연적이고 예상 가능합니다. 그런데 우리 주변에서 점점 기세를 올리며 엄청나게 퍼져 나간 순응성이 또 있습니다. 혹자는 이에 대해 '순응주의'라는 말을 쓸 수도 있을 것입니다. 이러한 순응의 이면에는 교리와 재판소가 버티고 있기 때문입니다.

우리 모두는 이 새로운 순응성을 텔레비전과 매스컴 탓으로 돌리곤 합니다. 실제로 탓할 부분이 있기는 해요. 그러나 텔레비전은 죄가 있다기보다 오히려 그 자체가 순응주의의 희생양입니다. 충성을 다하지 않을 여지가 있음을 근거로 심판과 정죄의 대상이 되어 왔지만 결백을 입증받지는 못했지요. 텔레비전은 여전히 판결이 유예된 상태에 있으며 언제라도 재심을 받을 수 있습니다.

라디오도 영화도 신문도 교육도 마찬가지예요. 판단력과 지성과 창의성의 발휘가 필요한 모든 분야가 다 마찬가지입니다.

예술은 아직 공식적으로 정죄의 대상이 되지는 않았으나 도마에는 올라 있는 것으로 알려져 있습니다. 그렇지만 예술 역시 순응을 둘러싼 나름의 시련을 겪

어 왔습니다. 의회에도 예술의 골칫거리가 있으니 다름 아닌 중서부의 한 하원 의원입니다. 그는 「돈데로 의원의 추가 발언록」이라는 표제로 의회 의사록에 정기적으로 성명을 제출하고 있어요. 특권의 보호막 안에서 그는 "국제적 예술 폭력배", "예술 해충", "예술 불순분자" 따위로 본인이 지목한 예술가의 명단을 작성해 왔습니다. 그리고 비난받을 만한 동기와 실천의 책임을 미술관과 미술관 관장에게, 그러니까 동시대 예술에 관심을 기울이는 이에게 돌리지요. 그는 현대 예술 형식을 우리의 도덕과 우리의 "영광스러운 미국 예술"을 침식하기 위한 위장된 음모로 간주합니다. 이와 같은 것이 바로 순응의 곤봉입니다.

바짝 경계심을 세운 일부 대중도 이런 외침이 자신을 향한 것이라 느끼고 주의를 기울이자는 대의를 위해 결집했습니다. 시민 단체, 참전 용사 모임 등 각종 조직과 그 위원회와 보조 단체가 예술을 심의하고 검열하는 엄중한 임무를 맡았습니다. 각지에서 특정 예술 작품을 문제 삼는 운동이 일어났죠. 한 연방 정부 청사에 그려지던 벽화는 루스벨트의 초상이 들어간다는 이유로 철거 캠페인이 벌어졌으나 간신히 살아남았습

니다. 또 어떤 작품은 미국의 이상을 표현하는 데 실패했다는 의견이 제기되었지만 겨우 살아남았고요. 어느 시의회 의원은 요트 경기를 그린 회화 작품의 돛에 공산당 심벌이 있는 것을 발견했다고 주장하면서 그 그림이 포함된 전시를 취소시키려 했습니다(그 심벌은 로스앤젤레스의 한 요트 클럽 심벌로 판명되었어요). 또 다른 대형 회화는 누드가 포함되어 있다는 이유로 반발을 샀습니다.

제가 알기로 이러한 시민운동의 가장 최근 사례는 스포츠를 주제로 한 매우 큰 규모의 전시를 겨냥한 것이었습니다. 『스포츠 일러스트레이티드』에서 미국 예술연맹의 지원을 받아 힘들게 모은 회화, 소묘, 판화 등의 작품이 포함된 전시로 지난 하계올림픽대회 기간에 오스트레일리아에서 선보일 예정이었습니다. 해외로 나가기 전에 전시는 미국 몇몇 도시를 순회했어요. 그런데 텍사스주 댈러스에서 재난을 만났습니다. 그곳의 지역 애국 단체가 전시 참가자 가운데 「돈데로 의원의 추가 발언록」에 언급된 이름들이 있음을 발견했던 것입니다. 이 텍사스 소동이 너무나 크게 번지는 바람에(그리고 아마 그곳의 정치적 균형이 너무나 민감한 상

태에 있던 탓에) 전시는 결국 오스트레일리아로 건너
가지 못했습니다.

　이런 분위기 속에서 모든 예술은 의심스러워졌습
니다. 그런데 물감만을 중시하는 회화는 화법 자체가
상당한 공격을 받기는 했어도 전반적으로 보아 소통적
인 종류의 예술에 비해서는 무사한 편입니다. 물감 위

주의 회화에는 적어도 미래에 대한 대담한 약속이라든지 무분별, 종교 성향이 강한 사람과 그들의 태도나 상징 또는 그들이 소중히 하는 슬로건 등을 향한 불경한 메시지 같은 것이 담겨 있지 않으니까요. 여느 다른 회화와 마찬가지로 그러한 회화의 선과 색채와 형태의 미학 역시 언제나 재능 있는 화가의 손에서 자라날 것입니다. 하지만 오늘날에는 그런 미학이 표준이 되었고 순응의 전형이 되었습니다. 젊은 예술가는 소속 갤러리에서 그런 방식으로 작업을 하라고 거리낌 없이 압력을 넣는다며 불평합니다. 학교와 대학의 예술학과에서는 그와 같은 종류의 내용 없는 예술을 그야말로 찍어 내고 있습니다. 어느 학과장은 학생에게 힘든 구식 수업을 받으라고 강요할 필요가 더 이상은 없다고 주장합니다. 어쨌거나 학생들은 그런 수업에서 배운 것을 써먹지 않을 것이라면서요.

신문에 매일 실리는 리뷰는 이 예술가의 원, 저 예술가의 사각형, 또 어떤 예술가의 나선형 같은 비슷비슷한 서술의 집합체입니다. 며칠 전 어느 필자는 캔버스에 노란색이 중단 없이 이어진 그림을 묘사하기 위해 신선한 형용사를 찾아다니다가 불현듯 끊고는 영감

이 떠오른 듯 이렇게 썼습니다.

"바라볼 것이 없는데 무슨 할 말이 있으랴!"

오늘날의 순응성은 다른 무엇보다 논쟁을 피하려는 의도와 관련이 있습니다.

(조금이라도 감동을 일으키는 예술이라는 조건을 단다면) 내일의 예술은 오늘의 금지된 영역에서 수행될 것이 분명합니다.

옛날에 아버지가 들려주던 이야기가 생각납니다. 13세기에 어떤 사람이 프랑스를 여행하던 중에 외바퀴 손수레를 끄는 세 사람을 만났습니다. 그는 그들에게 무엇을 하는 중인지 물었고, 다음과 같은 세 가지 대답을 들었습니다.

첫 번째 사람이 말했습니다.

"저는 해 뜰 때부터 해 질 때까지 힘들게 일을 합니다. 이렇게 고생하는 대가로 받는 건 하루에 겨우 몇 프랑이 전부죠."

두 번째 사람이 말했습니다.

"저는 기쁜 마음으로 이 수레를 끌고 있답니다. 여러 달 동안 일이 없었는데 제게는 먹여 살려야 할 가족이 있거든요."

세 번째 사람이 말했습니다.

"저는 샤르트르대성당을 짓고 있습니다."

항상 느끼는 것이지만 위원회와 재판소와 시민 단체와 그 보조 단체 등은 하루에 몇 프랑이 되었든 돈을 벌기 위해 손수레를 끄는 사람에 대해서는 아무런 의혹을 품지 않습니다. 그들이 의심스럽게 여기는 대상은 아나나 다를까, 샤르트르대성당을 짓고 있는 사람인 것으로 보입니다.

현대의 가치와 평가

어떤 예술 관련 강연에서 연사가 언급했다는 말에 찬반을 논하는 대화를 엿들은 적이 있습니다. 그리 오래전은 아니고 어쩌면 여기서 했던 강연일 수도 있는데 잘은 모르겠습니다.

긴 질문 시간이 끝나 갈 때쯤 연사는 피카소와 살바도르 달리의 작품을 비교 평가해 달라는 요청을 받았다고 합니다. 피곤했던 그는 이렇게 답했어요.

"아, 그건 매우 간단합니다. 피카소는 예술가이고 달리는 아니죠."

멋지고 명료하고 사실인 것처럼 들리는 답입니다.

그러나 이 말은 당연히 사실이 아닙니다. 평가이지요. 이 대답은 예술의 가치에 어떤 근본 기준이 존재하며 그 기준으로 작품을 객관적으로 평가할 수 있는데 달리는 그 기준을 충족하지 못한다는 것을 암시합니다.

그렇다면 피카소는 충족하지만 달리는 충족하지 못하는 근본 가치가 과연 무엇이냐는 물음이 응당 나올 법합니다. 연사는 무엇을 기준으로 달리를 불합격시킨 것일까요?

달리가 주목을 끌기 위해 벌인 기행에는 확실히 천박한 구석이 있습니다. 그러나 그가 본윗텔러백화점의 유리창을 깨고 뛰어나간 적이 있다는 사실이 작품의 질과 관련이 있다고 해석할 수 있을지는 의문의 여지가 있어요. 아울러 피카소가 돈에서 완전히 자유롭다거나 홍보에 뚜렷한 혐오감을 내비친다고 단언할 수도 없습니다.

아무렴요. 우리가 논하는 평가의 기준은 다른 데 있습니다.

그러면 피카소의 작품은 달리의 작품보다 내용이나 형식 면에서 더 뛰어나다고 말할 수 있을까요? 아니면 피카소가 화가로서 더 유능하다거나 그의 가치관

이 달리의 가치관보다 더 훌륭하다고 할 수 있을까요? 역시 아닙니다. 이런 특질은 어느 쪽이 낫고 어느 쪽이 못하다고 말하는 절대적인 잣대가 될 수 없습니다. 피카소와 달리는 판이하게 다른 종류의 가치를 대표하는 똑같이 유능한 예술가입니다.

그러면 그 연사가 피카소는 맞고 달리는 아니라는 판단을 내릴 때 기준이 된 것은 무엇일까요?

그저 박식한 예술계 사람이 피카소는 대체로 다 인정하고 달리에게는 점점 더 거부감을 나타낸다는 사실이 가치 평가의 근거가 된 것은 아닌지 의문이 들 수 있습니다. 피카소가 예술적인 의미에서 경화硬貨라면 달리는 연화軟貨에 해당하는 것일까요? 피카소의 예술 가치가 안정적이라면 달리의 가치는 덜 안정적일까요?

문제의 연사의 경우 단순히 평판이라는 사실에 영향을 받을 인물은 아니라고 할 수 있습니다. 앞서가는 작은 사회 내의 평판일지라도 말이에요. 끊임없이 예술을 판단하고 평가하면서 여론을 형성하는 역할을 하는 그는 평판을 주도하면 주도했지 뒤좇는 사람이 아니에요.

그렇다면 피카소 작품의 대담하고 힘찬 특성, 그

의 잡다한 관심사, 과거 문화의 수많은 측면을 탐구하고 활용하는 그의 특기 등이 오히려 모든 동시대 예술에 대한 판단의 근거를 마련한 것일까요?

이 물음에 대해서는 그렇다고 답해야 할 것 같습니다. 피카소는 대단히 다양한 작품을 정력적으로 생산한다는 점에서 동시대 양식의 거의 모든 주요한 예술 활동에 (아무리 거리가 멀어도) 자극을 제공해 왔어요. 필연적이게도 그는 현대 비평이 예술을 평가할 때 보는 여러 가치의 막대한 부분을 만들어 냈습니다.

그러나 그런 가치는 결코 최종적인 것이 아닙니다. 피카소는 실로 형식의 장려한 신세계를 창조했지요. 이를 이해하는 사람의 눈앞에는 시각 세계의 새로운 차원이 열렸고, 이전에는 인지하지 못했던 형식이 떠올라 손에 잡히게 되었습니다. 요컨대 훨씬 더 넓고 흥미진진한 세계가 펼쳐졌을 겁니다. 그리고 그러한 경험이 곧 가치가(예술이 더없이 잘 전달하는 종류의 가치가) 되었죠. 피카소는 예술을 통해 신화를 되살려 냈습니다. 이교도의 정령과 원시 정령을 작품에 담아내는가 하면 온갖 곳을 탐험하면서 가치를 발견하고 또 '창조'했습니다. 그리고 그러한 가치의 기능은 우리의

의식을 좁히기보다 확장하는 것입니다. 달리의 단순한 세계는 다른 종류의 의식을 품고 있어요. 그 가치 자체를 거부할 수는 있겠지만 맞지 않는 원칙을 가져와 판단의 잣대로 삼아서는 안 됩니다.

그러면 우리 자신이 생각하는 가치는 무엇일까요? 아마 각자가 가장 소중히 여기는 대상일 것입니다. 우리가 가치 있다고 여기는 것은 가장 열정적인 참여를 끌어내는 것(야구, 철학, 스키, 음악), 가장 연민을 느끼는 대상(어린이, 길고양이, 자영업자), 이렇게 행동할 것인지 저렇게 행동할 것인지를 결정하게 하는 신념(종교, 민주당 지지자라는 사실) 등입니다. 우리는 이런 각자의 가치관에 따라 어떤 상황은 받아들이고 어떤 상황은 강하게 거부합니다. 한편, 무엇을 판단할 때 감정을 배제하고자 하는 사람이라면 자신이 가장 중요하게 여기는 것(국방, 우주의 크기, 국립 성지의 보존)을 가치 있다고 생각할 것입니다.

그러나 무엇이 중요하다는 인식, 중요한 것이 먼저라는 그러한 인식에도 감정이 개입되지 않는 것은 아닙니다. 아무리 논리적이라고 해도 그렇습니다. 어떤 사안이 중요한 것일수록 감정적으로 더 절박하게

184

느껴진다는 점을 생각해 보면 됩니다.

하지만 중요한 문제를 감정적으로 평가해서는 안된다는 생각이 꽤 일반화되어 있기 때문에 상당수의 사람이 그러한 문제를 객관적으로 대하려 노력합니다. 객관성은 물론 그들에게 가장 높은 등급의 가치죠. 실제로 제 친구 몇몇은 객관성에 그야말로 열광합니다.

그중 한 명은 젊고 아주 능력 있는 물리학자인데 가치, 특히 예술의 가치라는 주제를 놓고 저와 일종의 오랜 결투를 벌이고 있어요. 이 친구는 질서 정연한 자신의 우주를 좋아합니다. 그만의 특별한 우주는 측정이 가능하고 법칙에 따라 움직이는 수치로 구성된 우주입니다. 그런 법칙을 이해하고 분석하고 예측하는 것이 그에게는 완벽한 지적 활동에 해당해요. 그는 자기 분야의 특성을 '순수하다'는 단어로 표현합니다.

그는 예술이 감정적이고 비합리적이며 결코 순수하지 못하다고 생각합니다. 법칙을 따르지 않으니까요. 저는 이 친구에게 지성이 멈추고 감성이 작동을 시작하는 지점이 어디인지 여러 번 물었지만 그때마다 분명한 대답을 듣지 못했습니다. 대충 이렇게 생각하는 것 같습니다. 감성은 다소 야수적이고 미개하며 신

체적으로 열등한 위치에 있는 것으로 보이는 반면에 지성은 좀 더 높은 레벨에 위치하며 문명 쪽에 더 가깝다고요.

이러한 감성과 지성의 구분이 과학적으로 정확한지 제가 판정할 수는 없습니다. 그러나 (지적 활동에 따른 긴장감, 밀려드는 흥분, 긴박감, 발견의 기쁨, 만족감과 뒤이은 안도감 같은) 감정적 차원이 없는 지적 경험을 상상하는 것도 저로서는 불가능합니다. 추상적인 감정 또한 생각하기 힘들기는 마찬가지입니다. 이미지와 관념의 독특한 색깔이 들어 있지 않은 감정, 수많은 지시 대상이, 복잡하게 얽힌 믿음과 희망이, 좌절되거나 성취된 의도가, 공상적이거나 실제적인 원인이 존재하지 않는 순수한 추상적 감정을 생각할 수 없어요. 이런 것을 분리하는 것이 가능할까요?

이 젊은 친구는 뭐든지 분류하려는 성향이 강하기는 해도 어쨌든 예술을 이해하기 위해 진지하게 노력해 왔습니다. 회화, 조각, 판화 등을 자세히 뜯어보고 성실히 감상해요. 예술을 폭넓게 혹은 매우 다양하게 경험해 본 것 같지는 않습니다. 그보다는 가치 있다고들 말하는 작품 위주로 보아 왔지요. 그런데 그는 작품

을 봐도 공감이나 이해는 안 된다고 합니다.

대화를 나누다 보면 이 친구는 자꾸만 하나의 문제로 돌아가요. 바로 가치 측정의 문제입니다. 그는 어떤 작품이 좋거나 나쁘다고 객관적으로 판정할 근거가 되는 확실한 기준을 찾고 있는 것 같습니다. 양적인 기준이라고 말할 수도 있겠고요. 그의 이런 탐색에 저는 도움을 줄 수 없었습니다.

제 나름의 평가 기준과 방식은 계속 바뀝니다. 가령 저는 숙련과 미숙련을 알아볼 수 있어요. 그러나 그림의 숙련도가 실상 평가의 근거가 되지 못하는 경우도 아주 많습니다. 어린이의 그림은 보통 미숙하지만 틀림없이 가치를 지니죠. 그 가치는 특유의 순수와 매력에, 때로는 놀라운 정신세계의 표출에 있는 듯합니다. 프리미티브 화가*의 작품은 열성이 숙련도를 훨씬 뛰어넘는다는 바로 그 이유 때문에 더없는 기쁨을 줄 때가 있습니다. 또 매우 세련된 동시대 회화 중 두세 갈래는 숙련성을 주도면밀하게 피하고 오히려 부정적인 가치로 여깁니다. 당연히 이러한 예술에 숙련도라는 기준을 적용할 수는 없는 노릇입니다.

물리학자 친구만이 아니라 제 생각에는 대중(적어

* 전문적인 훈련을 받지 않고 다른 방식으로 독특하고 소박한 느낌의 그림을 그린 화가를 일컫는 말로 앙리 루소가 대표적이다.

도 예술에 조금이라도 관심이 있는 대중) 또한 그런 기준을 열심히 찾고 있습니다. 예술 감상자는 무엇을 진지하게 봐야 하는지 어떻게 알까요? 그리고 자신이 보는 것을 어떻게 평가해야 할까요?

사람들은 비평가, 역사가, 인문학자, 미학자 등 전문가에게 의지합니다. 그들이 예술 감상의 기초라든지 일련의 진정한 가치를 알려 줄 것으로 기대하면서요.

어떤 학자가 있다고 합시다. 그의 전공은 엄격한 수직성, 화려하게 번쩍이는 황금빛과 풍부한 색채, 고도로 양식화한 복잡한 장식이 특징을 이루는 비잔틴 예술입니다. 이런 것을 배우고 연구해 온 사람의 눈에 브뤼헐의 둔중한 형상이나 티치아노의 부드러운 윤곽선은 솔직히 예술로 보이지도 않을지 모릅니다. 그는 이들의 그림을 보면서 자기가 너무나도 잘 아는 그런 종류의 휘황함을 아쉬워할 거예요. 그의 예술 가치관은 그의 경험과 열정에서 비롯되었기 때문입니다. 즉 하나의 예술 양식을 낳았지만 여타 양식과는 거의 무관한 특정 분야에 대한 집중적인 연구를 토대로 형성된 것이지요.

이 학자는 단지 지적인 차원에서 자신이 전공하

는 주제와 밀접한 관계를 맺는 것이 아닙니다. 감정적인 몰입도 필연적으로 수반됩니다. (감정의 개입이 없다면 사실 그의 연구는 좋은 결실을 이루기 어려울 것이라고 봅니다.) 그리고 확신하건대, 그가 비잔틴 예술이라는 자신의 분야에서 발견하는 가치는 대부분 어느 정도 최종적이고 절대적인 성격을 지닌 것처럼 보일 것입니다. 따라서 어떤 예술 양식이나 예술가의 작품을 부정할 때 그는 분명 자신이 전적으로 객관적인 판단을 내린다고 느끼겠지요. 그러나 그의 판단은 일정한 조건하에서만 타당한 것일 수밖에 없습니다. 학자가 어떤 예술을 부정하는 데는 충분한 근거가 있을 수 있습니다. 하지만 그저 본인이 그쪽에 익숙하지 않거나 무지함을, 혹은 그것을 간파하고 이해하는 데 실패했음을 드러낼 뿐일 수도 있어요.

학자의 지위에 있는 사람이든 일간지에 글을 쓰는 사람이든 비평가 역시 온갖 종류의 감정적인 몰입을 합니다. 실상 누군들 그러지 않겠습니까? 때로는 설명할 수 없는 이유로, 때로는 훌륭한 감식력을 바탕으로 비평가는 예술의 특정 조류나 한 예술가의 작품에 따뜻한 애착을 품어요. 마찬가지로 강한 반감을 가지게

되는 경우도 흔한데 그 이유가 때로는 합리적이고 때로는 비합리적입니다.

비평가가 회화나 조각을 볼 때 많은 경우 최대한 객관적인 고찰과 판단을 하려고 진심으로 노력한다는 것을 알고 있습니다. 그러나 이런 좋은 의도에는 근본적인 모순이 있어요. 솔직하게 직시해 봅시다. 아무런 가치관도 선호도 열정도 없는 것은 곧 그 어떤 예술에도 반응하지 않는 것이며 예술을 전혀 즐기지 않는 것과 같습니다. 가치관이 없는 비평가는 주관이 없는 사설 필자만큼이나 무용할 것입니다. 일단은 이렇게 말해 두죠. 비평가나 기타 전문가의 예술에 대한 견해는 적절할지 몰라도 최종적인 것은 아니라고요.

(비평을 비판하는 것은 예술가에게 거부할 수 없는 오락입니다. 제가 가진 비평에 대한 편견이라면, 좋은 글은 읽을 수 있지만 나머지는 못 읽겠다는 거예요.)

이 시점에서 아주 적절한 질문을 던진다면 예술에 어떤 상수가 존재하느냐는 것입니다. 다시 말해 모든 또는 대부분의 예술 작품에 어떤 항상적 요소가 있어서 그것을 토대로 수작과 졸작, 성공작과 실패작을 판가름할 수 있는가 하는 물음이죠. 그러한 항상적 요소

는 물론 존재합니다. 학자는 그것을 알아보고 집어냅니다. 예술가는 그것을 성취하려 애쓰기도 하고 무시하기도 합니다. 그리고 대중은, 예술에 아예 관심이 없는 사람을 제외한다면, 그와 같은 예술의 불변하는 속성에 아마 민감하게 반응할 것입니다. 오직 통념과 습관적 사고에 따라 예술을 감상하는 이에게 그러한 요소는 가치가 되고 판단의 근거가 됩니다. 따라서 한 문화권에서 최고의 가치를 지니는 것이 다른 문화권에서는 품위 없는 것으로 간주될 수도 있습니다. (터키에서 정숙한 여성은 머리쓰개를 착용해야 하지만 몸의 다른 부분은 간단히 가려도 되고 발은 맨발도 괜찮습니다. 그러나 몸을 가리는 것이 당연하게 여겨지는 보스턴에서는 어떤 여성도 맨발로 거리에 나가지 않을 것입니다.)

앞서 비잔틴 예술의 수직성, 위를 향한 움직임, 형식주의 등을 언급했습니다. 이 속성들은 비잔틴 예술에 한결같이 존재했고 의심할 여지 없이 종교적 가치를 담은 것으로 여겨졌지요. 하지만 르네상스 시대의 예술가와 예술사학자는 바로 그런 수직성을 어색한 경직으로 간주했습니다. 사실 비잔틴 예술을 재조명하고

그 가치를 제대로 이해하게 된 것은 비교적 최근의 일
입니다.

그러한 지배적 가치는 예술의 창작과 평가 모두에
강한 영향을 발휘합니다. 오늘날 우리가 매우 소중히
여기는 개념인 자유를 예로 들어 봅시다. 자유는 우리
의 가장 자랑스러운 가치이며 우리는 이 가치를 위해
서라면 모든 것을 바칠 준비가 되어 있습니다. 표현의

자유와 심지어 행동의 자유까지 희생하는 경향이 있을 정도로요. 자유에 반대한다는 의심이라도 받을까 우려하기 때문입니다. 예술에서 자유의 개념은 흥미로운 형태로 나타납니다. 예컨대 작업 방식의 자유로움이 평가의 기준으로 작용해요. 이런저런 작품이 '지나치게 공들인' 것처럼 보인다는 비판을 받는 경우가 얼마나 흔한지요. 반면에 마치 서예를 하듯 붓으로 쓱쓱 그린 스타일은 대단한 칭송을 듣습니다. 자유로운 느낌이 들기 때문이죠. 극도의 정성은 '빡빡한' 것이고 좋은 것이 못 됩니다. 극도의 자유란 '느슨한' 것이며 바람직한 것으로 여겨집니다. 예술은 점점 더 자유로워지고 있습니다. 예술은 공예로부터, 아카데미의 훈련으로부터, 그리고 많은 경우 의미로부터, 또한 책임으로부터 벗어나 자유로워졌습니다. 최근의 일부 양상을 보면 물감을 제외하고 회화에 남아 있는 거의 유일한 성분이 자유인 듯합니다. '정적인' 것과 지적인 것은 부정적으로 여겨지는데 두 특성 모두 예술 작품의 자유를 저해하는 것처럼 보이는 까닭입니다.

저는 이런 종류의 평가를 면하려고 노력할 마음이 없습니다. 여느 미국인과 마찬가지로 저도 정신 또

는 인간의 굴종을 생각하면 몸서리가 쳐져요. 저 역시 자유라는 단어를 소중하게 생각합니다. 그렇지만 저는 수고를 들이고 싶으면 들이고, 책임을 지고, 세상에 참여하는 자유도 누리고 싶습니다. 제가 어떤 지적인 생각을 품든 그것을 자유롭게 활용하고 싶어요. 또한 훈련과 공예 모두 자유를 위해 꼭 필요한 부분이라고 생각합니다.

우리 시대에 광범위하게 행해지는 또 하나의 평가는 최신성에 대한 것입니다. 누구였는지 정확하게 기억은 안 나는데 20세기가 시작될 무렵에 누군가 "유행에 뒤떨어지느니 죽는 게 낫다"라고 말한 바 있습니다. 20세기의 기조를 단적으로 드러내는 발언이죠. '최신'이라는 이상은 오늘날 우리에게 큰 힘을 발휘하고 있습니다. 출시된 지 오래된 자동차는 밀려난다거나 텔레비전과 냉장고 등의 제품은 최신 모델이 더 좋다고 믿는다는 사실을 굳이 지적할 필요도 없지요. 새 모델은 성능 개선 여부와 관계없이 어쨌든 디자인이 눈에 띄게 새로워 보여야만 대중의 호감을 살 수 있습니다.

그러나 일반 대중이 이런 약점을 드러내는 것에 옳으니 그르니 할 수는 없어요. 교양 수준이 높은 부류

도 새로운 것에 강하게 흔들리기는 마찬가지이니까요. 오프브로드웨이 신작 연극, 최신 일본 영화, 사뮈엘 베 케트의 새 소설 같은 것은 모두 작품의 질과 아마도 거 의 무관할 참신성의 면에서 가치를 얻습니다. '훌륭한 디자인'이라고 일컬어지는 가구 디자인은 실제로 훌륭 할 수도 있고 아닐 수도 있지만 새롭고 흥미로운 느낌 을 자아내죠. 즉 현대적입니다. (냉소적인 제 친구는 이렇게 말하더군요. "기능적인지 아닌지는 신경 쓸 것 없어. 기능적으로 보이기만 하면 돼.")

그러면 과학의 순수한 객관성은 어떨까요? 과학 역시 참신한 것에 기우는 경향을 보이지 않는지요? 최 신의 의학적 발견은 1883년이나 1912년의 발견이 지니 지 않은 어떤 힘을 지니는 듯이 보입니다. 물리학의 새 로운 개념은 흥분으로 가득합니다. 이를테면, 오늘은 우주의 역사가 두 배 더 긴 것으로 밝혀집니다. 내일은 우주의 크기가 네 배로 팽창해요. 오늘은 반전성反轉性 의 원리가 폐기됩니다. 내일은 이 원리가 다른 틀을 통 해 다시 받아들여지죠. 이처럼 엎치락뒤치락 바뀌는 이론의 의미를 대중은 제대로 파악할 수 없지만 그럼 에도 그런 흥분에 동참하도록 초대받습니다.

너무나 많은 예술의 영광이 과거의 것에서 비롯된다는 점을 고려하면 '최신의 것'은 예술을 평가하는 근거로서 특히나 부적합해 보입니다. 그러나 예술에서도 최신성은 긴요한 가치로 자리 잡았습니다. 격자무늬 야회복 재킷이나 크로뮴이 번쩍거리는 자동차에 조금도 혹하지 않는 부류의 사람도 아방가르드 예술에 관한 대화에는 적극적으로 뛰어들 것입니다. 영국의 화가이자 작가인 윈덤 루이스는 『예술 진보의 악령』The Demon of Progress in the Arts이라는 작은 책에서 예술에 대한 이런 기이한 평가를 "앞섬주의"ahead-of-ism라고 명명했습니다. 그리고 이에 관해 잘 설명했기 때문에 제가 덧붙일 말은 별로 없습니다.

예술 작품은 전통적 속성에 가치를 둘 수도 있습니다. 장인 정신의 면에서 놀라운 개가를 올릴 수도 있고, 인간의 심리 상태를 탐색하는 연구일 수도 있습니다. 자연에 대한 찬가일 수도 있으며, 향수에 잠겨 옛일을 추억할 수도 있고, 참신함의 정도와는 아무런 관련이 없는 무수한 개념 중 하나를 담아낼 수도 있습니다. 그럼에도 새로움이라는 가치를 추구해야 한다는 강박이 존재합니다. 최근에 어느 화가가 비평가에게 한 말

이 이를 증명해 주지요.

"때로는 옛 거장처럼 작업하고 싶은데 그럴 수가 없어요."

그러자 비평가가 말했습니다.

"대세의 흐름에서 벗어나고 싶어 하는 사람은 아무도 없죠."

이처럼 어쩔 수 없는 상황으로 인해 예술은 의미가 부재하는 극단으로 치달을 수 있습니다. 물감 튜브를 비틀어 새로운 것보다 더 새로운 것을 짜내기 위해 끊임없는 투쟁을 벌이는 판국입니다. 물론 이런 작품마저 새로움을 잃을 때가 오고, 그와 동시에 공허가 떠오릅니다. 유행을 따랐기에 유행에 뒤처지게 된 작품만큼 보기 힘든 것도 없죠.

현대의 평가 기준으로 널리 간주되는 또 한 가지는 과학과 기술, 특히 과학입니다. 우리의 삶은 과학의 새로운 전제에 의해 총체적으로 재구성되었습니다. 과학은 현대 철학에 엄청난 내용을 제공할 뿐 아니라 (아마도 주제의 함의를 넘어서) 방법과 기법 또한 제공합니다. 그리고 오늘날 우리가 객관성이라는 관념을 신봉하는 것은 과학에 기인하는 바가 크다고 생각합

니다.

그리하여 우리는 과학적 용어와 현상에 신비에 가까운 힘을 부여하기 시작했지요. 이탈리아의 화가 첸니노 첸니니의 묘사에 의하면 고대에는 재료를 섞어 특정한 색과 물감을 만들기 위해 특정한 기도를 올리는 진기한 관습이 있었는데 이런 이야기를 읽으면서 우리는 매혹과 즐거움을 느낍니다. 그렇지만 치약 튜브 옆면에 길게 적힌 설명이라든지, 노화를 억제하는 신제품 호르몬 크림의 출시를 알리는 광고처럼 과학적 효능을 주장하는 글을 읽을 때는 아무런 즐거움도 느끼지 않습니다. 우리는 비타민을 강화한 빵에서 유머를 좀처럼 발견하지 못하죠. 또한 우리는 인간이 달에 간다는 생각을 당연하게 여깁니다. 자동차를 조심스레 몰고 도착한 가까운 주유소에는 슈퍼옥탄 연료 광고가 걸려 있지만 우리 중 대부분은 슈퍼옥탄이 뭔지 전혀 모르지 않을까 싶습니다. 제가 모르는 것은 확실하고요.

동시대 예술 비평에서 우리는 '시공 연속체'가 논의 중인 회화의 속성이라는 내용을 읽게 될지 모릅니다. '엔트로피'나 '상보성' 같은 용어를 마주하기도 하

죠. 몇몇 회화 양식은 생물학이나 심리학 용어를 가져와 그 양식을 지칭하는 이름으로 써요. 또 어떤 양식은 과학에서 힌트를 얻습니다. '자동 회화', '치료 회화' 같은 것도 있지요.

과학의 해석이나 평가 또는 일종의 참여가 동시대 예술에 알맞지 않다는 말을 하려는 것이 아닙니다. 오히려 저는 그런 모든 것이 아주 적절하다고 생각해요. 하지만 지금 제가 논하는 것은 예술이 과학 용어에 순전히 낭만적으로 자신을 결부함으로써 그 영광을 빌리고 가치를 차용하는 현재의 경향입니다. 그러니 자연의 분위기를 포착하거나 어떤 장인 정신을 담아내는 데 몰두하는 종류의 회화가 생물 형태주의니 기하 표현주의니 하는 용어에 단련된 비평가로부터, 혹은 예술을 충동적이거나 무의식적인 동기에 의한 활동으로 간주하는 비평가로부터 얼마나 푸대접을 받는지 짐작이 갈 거예요.

비용과 가격과 과시적 소비를 둘러싼 평가는 모브 시대* 못지않게 오늘날의 예술 향유에도 완벽히 적용됩니다. 이와 관련된 것이 바로 노력 없는 성취라는 이상이에요. 화가로 살면서 작업에 엄청난 공력을 쏟고

* 아닐린 염료 모브의 발명으로 보라색 계열이 널리 쓰인 데서 유래한 말로 사회적 문화적으로 번영했던 1890년대를 가리킨다.

자신이 마음에 품은 작품을 이루어 내기 위해 모든 편익과 개인의 행복을 희생하지 않은 사람을 저는 개인적으로 알지도 못하고 들어 본 적도 없습니다.

그럼에도 예술가는 전부 행운아로 비추어집니다. 예술 학교는 젊은이에게 그저 '예술이 일어나게 하라'고 조언하는 경향이 있습니다. 그리고 전기 작가는 자기가 쓰는 글의 주인공인 모 예술가가 노동과 다를 바 없는 비천한 일을 했다고 서술하기보다 그의 천재성과 영감이 경이로운 작용을 일으켰다는 점을 강조하기 쉽지요. 저술가는 예술에 낭만적으로 도취될 여지가 있으며 때로는 고된 수련을 거치지 않은 예술에 푹 빠져듭니다. 그러나 수련이 없으면 예술 자체는 결국 말라 죽게 될 것입니다.

현대에 특유한 또 하나의 평가 기준은 노하우에 대한 변치 않는 믿음과 관련이 있습니다. 지금까지 몇 차례 수업을 진행한 적이 있는데 그때마다 저에게 와서 그림을 그리는 저만의 특별한 공식이 무엇인지 개인적으로 솔직하게 알려 달라고 부탁하는 학생이 꼭 몇 명씩 있었습니다. 이러이러한 효과는 어떻게 만들어 내는지, 통일된 모습을 갖게끔 형태를 가다듬는 비

결이나 요령이 무엇인지, 성공적인 작품을 만들려면 어떤 공식을 써야 하는지 등을 제게 물었죠.

이런 노하우에 대한 믿음은 학생에게만 있는 것이 결코 아닙니다. 저는 청중 앞에 서서 그림을 그려 달라는 요청을 셀 수도 없이 많이 받았습니다. 그림이 어떻게 시작되고 어떤 단계를 거쳐 완성되는지 온갖 과정을 사람들이 지켜볼 수 있게 해 달라는 것이죠. 이와 같

은 요청은 작업 과정을 이해하면 그림의 의미가 명확해질 것이며, 그렇게 해서 공식을 파악한 청중이 그림에서 무엇을 봐야 하는지도 알게 되리라는 추정을 전제로 합니다.

그림이 조금이라도 흥미로워 보이려면 공식의 부재야말로 도움이 될 것입니다. 형태들이 다듬어져 어떤 공통된 특질을, 통일성을 갖게 되는 것은 그 출발점에 다름 아닌 개인의 비전이 있기 때문입니다. 형태는 그런 비전에서 생겨나고 한 사람의 특이성이나 탁월성에 영향을 받으면서 구체화합니다. 개성이 축이 되어 그 사람에게서 나오는 모든 것에 방향을 제시하는 셈이지요.

국가적 공포 또한 예술의 평가에 영향을 미칩니다. 예를 들어 사회적 리얼리즘은 현재 소비에트의 것이라고 공식적으로 낙인찍혀 있는 탓에 평단으로부터 제대로 평가받지 못할 뿐 아니라 정치적인 함의와 어떻게 해도 분리되지 못합니다.

한편 매우 불가사의한 평가 기준의 하나이면서 비평계와 창작 예술계 모두를 지배하는 기준이 있으니, 대중성이라는 일반적인 잣대를 반대로 뒤집은 것입니

다. 그 논리는 대충 이렇습니다.

'대중의 취향은 아주 훌륭한 예술을 이해하는 데 흔히 실패하며, 오히려 격렬하게 거부해 왔다. 그러나 바로 그러한 예술이 시간이 흐르고 사람들의 취향이 바뀌면서 명예를 충분히 회복한 사례가 대단히 많다. 그렇다면 진정으로 훌륭한 작품은 필연적으로 대중의 외면을 받을 것이라는 추론이 가능해 보인다.'

그리하여 역전된 기준이 등장하게 됩니다. 이런 논리에 따라, 대중이 전혀 이해할 수 없는 예술 작품은 자동적으로 좋은 작품이 된다는 확신이 고상한 사람 사이에서 보편화한 것이죠. 또한 이 아리스토텔레스적이지 않은 논리에서 많은 예술가와 비평가가 공공연하게 천명하는 원칙이 추론되는데, 예술 작품은 대중에게 호소하거나 이해되어서는 안 된다는 원칙이 그것입니다. 어느 예술가는 다음과 같이 말했습니다.

"나는 대중의 인정을 받는 일이 결코 없기를 바란다. 대중의 인정을 받는다면 내 작품이 형편없음을 알게 될 테니까."

또 어느 저명한 시인은 이렇게 말했죠.

"고전을 일반 대중이 쉽게 접할 수 있게 되면 어떤

일이 벌어질지 생각만 해도 소름이 끼친다."

　대부분의 예술가와 마찬가지로 저 역시 대중의 인정을 예술을 평가하는 기준으로 삼는 것이 몹시 못마땅합니다. 하지만 인정받지 못하는 것을 기준으로 삼는 것도 똑같이 납득할 수 없어요. 지독히도 비뚤어진 기준이라고 생각합니다. 대중에 영합하기 위해 계산된 노력들이 장기적으로 행해짐에 따라 대중의 지성은 타락했는지도 모르며, 대중의 눈에는 때가 묻었는지도 모릅니다. 그러나 아무리 그렇다고 해도 우리 문화의 실체는 대중 그 자체입니다. 바로 거기에 백합을 심을 비옥한 토양이 있습니다. 바로 거기에 예술을 위한 수많은 재료가, 재탕된 것이 아니라 새로이 샘솟는 감정의 샘이, 뜻밖의 독특한 디테일의 원천이 있어요. 우리 예술가는 이 대중이라는 실체의 주변부에 존재할 수도 있고, 아니면 그 핵심적인 부분을 이룰 수도 있습니다. 우리에게 달린 일이죠.

　그렇지만 대중 소통력이 곧 예술의 가치가 되는 것은 아닙니다. 중요한 것은 근본적인 의도와 책임이에요. 강한 연민이 내재되어 있는 예술 작품이라든지 형식의 경이로움을 보여 주는 작품, 또는 훌륭한 사유

를 담아내는 작품은 아무리 어려운 언어로 되어 있어도 그 작품이 속한 사회의 품격을 높이는 데 궁극적으로 기여할 것입니다. 같은 이치로, 겉만 번지르르하고 계산적인 작품이 이해하기가 쉽다고 해서 가치가 생기지는 않습니다. 우리는 아인슈타인 방정식을 판단할 때 그 실제 내용과 의미를 보지, 얼마나 이해가 잘 되느냐를 따지지 않습니다.

예술 작품의 가치는 상징을 통해 전달됩니다. 그 상징은 전달이 아주 잘될 수도 있고 매우 난해할 수도 있지만 그러한 전달력이 가치의 지표는 아닙니다. 예술 작품 속 상징은, 전달력의 면에서 가장 완전한 수준의 상징이라면, 마치 사진처럼 기존의 사물을 그대로 재현한 것에 지나지 않을 수도 있습니다. 그보다 덜 명백한 수준의 상징이라면 불필요한 디테일을 일부 생략한, 다소 선택적인 재현일 테지요. 그리고 한층 덜 명백한 상징은 일종의 속기와 같은 극단적인 단순화일 것입니다. 이런 상징 역시 어떤 대상을 재현하지만 이 경우에는 감상자의 뛰어난 독해 또는 해독 능력이 요구됩니다. 이처럼 명백성의 정도가 낮아질수록 대상에 대한 직접적인 지시는 희미해지고 대상을 재현하는 방

식이, 말하자면 속기 그 자체의 양상이 부각됩니다. 이렇게 해서 우리는 재현적 예술에서 비구상적 예술로의 이행을 완수합니다. 맨 처음에는 속기가 일어나지 않고 대상만 존재하며, 맨 마지막에는 대상이 부재하고 속기만 남지요.

이와 같은 고려는 형식에 관한 것으로, 학습을 통해 이해될 수 있습니다. 예술에 대한 이해도가 가장 낮은 축에 속하는 사람도 따라잡을 수 있어요. 형식적 고려는 사실상 예술의 가치를 구성하는 한 부분입니다. 때로는 작품의 의미 전체를 규정하기도 하죠. 형식적 고려는 비교 측정의 대상이 될 수 있으며, 기술이나 기교가 하나의 목표인 경우에 우리는 그 작품에 대해 좋다 나쁘다 평가를 내릴 수도 있습니다.

지금까지 우리가 예술 작품을 관조하거나 향유할 때 불가피하게 적용하는 20세기 특유의 평가 기준 몇 가지를 언급했습니다. 오늘날 중시되는 가치는 우연적인 것입니다. 작품 안에 존재할 수도 있지만 감상자 안에 존재할 수도 있어요. 그러한 가치는 취향과 함께 지나가고 변화합니다. 때로는 작품의 진본성처럼 역사학자가 추론한 원칙이 가치가 됩니다. 또 금전적 가치의

기이한 축적과 관련된, 작품에 내재된 것이 아닌 가치도 있을 수 있죠. 한편으로는 형식적 가치가 존재하는데, 이 가치는 작품과 분리될 수 없는 것이지만 때로는 객관적 평가 혹은 비교 평가의 대상이 되기도 합니다.

많은 논쟁이 되는 문제는 예술 작품의 내재적 가치라는 것이 과연 존재하느냐 하는 것입니다. 제가 논한 가치들보다 더 심오한 무언가를 우리는 예술 작품에서 찾을 수 있을까요? 감상자마다 바뀌는 것이 아닌, 어떤 감상자 개인에게 달린 것이 아닌, 한 감상자에게만 해당하는 것이 아닌 항상적 가치가 실로 존재할까요? 저는 모든 (진지한) 예술 작품은 고유의 내재적 가치를 지닌다고 봅니다. (이런 특성이 아마 예술을 다른 현상과 구별 짓는 것이 아닐까 해요.) 예술 작품은 구체적인 가치를 담아 만들어 낸 이미지이고 상징입니다. 느끼고 생각하고 확신한 무언가를 영구히 포착하기 위해 창작되지요. 예술 작품은 바로 그 느낌만을, 오직 그 느낌만을 담아냅니다. 다른 모든 것은 배제되고요.

우리 대부분이 에드바르 뭉크의 「절규」라는 경이로운 판화를 본 적이 있을 것입니다. 이 이미지가 만들어지기 전까지 절규는 어떤 다른 것이었어요. 뭉크가

부여한 바로 그 가치를 내포했던 적이 결코 없죠. 그러나 이 작품에서 상징적으로 표현된 절규는 이제 언제까지나 바로 그 절규를, 뭉크라는 예술가의 바로 그 독특한 직관을, 바로 그 감정과 그 가치를 의미하게 되었습니다. 감상자는 이해할 수도 있고 이해하지 못할 수도 있으나 그러한 가치는 이미지로 구체화했고, 그리하여 볼 수 있는 사람에게 다가갈 수 있게 되었어요.

예술을 감상하는 개인, 또는 넓혀서 보면 대중이 이와 같은 가치를 어떻게 이해하게 되는가는 답하기 어려운 문제입니다. 이해의 문을 열어 주는 일련의 정해진 원칙이나 규칙이 있다고 생각하지는 않습니다. 예술에 깃든 가치는 무질서한 상태에 있어요. 그것은 인간의 사랑과 증오이며 인간에게 신성한 계시가 내린 순간입니다. 이러한 가치는 직관에 의해 파악되지만 사람이 태어나면서 그런 직관력을 지니고 있는 것은 아닙니다. 예술에 대한 직관력은 사실 오랜 교육의 결과입니다. 이른바 '순수한 눈' 같은 것은 존재하지 않아요. 갓 태어난 아기의 눈은 아무것도 인지하지 못하며, 오직 훈련을 통해서만 보이는 것을 인식하는 방법을 배우게 됩니다. 대중의 눈은 훈련되지 '않은' 것이 아님

니다. 잘못 훈련되었을 따름이지요. 말하자면 질 낮고 진실하지 못한 시각 표현에 훈련되어 있습니다.

저는 제가 예술가가 되기 위해 배우는 과정에서 저 자신의 예술 취향이 얼마나 격렬하고 무분별하게 바뀌고 달라졌는지 잘 기억합니다. 열세 살 무렵에 제 사촌은 당시 제가 석판화공 도제로 일하면서 배우던 것보다 더 멋진 종류의 예술을 제게 알려 줘야겠다고 생각했습니다. 그래서 저를 메트로폴리탄미술관으로 데려가 존 싱어 사전트의 전시를 보게 했어요.

저는 개인적으로 사전트의 작품에 호감이 가지 않았습니다. 당시에 제가 숙달하려고 애쓰던 깔끔함과 꼼꼼함이 부족해 보였거든요. 그런데 그 전시장을 나서자마자 예술에 대해 제가 품고 있던 모든 이상에 완벽히 부합하는 작은 작품을 마주쳤어요. 알고 보니 타데오 가디라는 예술가의 작품이었습니다. 이후로 수년간 저는 이 예술가에 대해 아무것도 더 듣지 못했지만, 그의 조그만 그림 한 점은 그때부터 제 마음속에 탁월한 예술의 본보기로 비밀스럽게 자리 잡았습니다.

국립디자인아카데미에 다니던 시절에는 스승이 일러 준 기준을 반항심이나 의심 없이 받아들였습니

다. 그리고 그것이 제가 다른 사람의 작품을 평가하는 절대적인 외적 기준이자 저 자신의 그림에서 추구하는 목표가 되었죠. 가령 좋은 밑그림은 측정 가능한 가치였고 실물에 충실한 묘사도 마찬가지였으며 아름다움은 회화의 주된 성분이었습니다. 비록 아무도 아름다움이 무엇인지 애써 말로 설명해 주려 하지는 않았지만요. 대체로 우리는 베네치아파의 원칙을 따랐습니다. 제 경우에는 부드러운 윤곽선을 그리고 색을 항상 차분하게 쓰고 대기원근법을 추구했습니다. 대기원근법은 국립디자인아카데미에서 신新베네치아파를 지향하던 시기에 기본 방침으로 삼은 것 중 하나였지요.

저는 아카데미의 권위가 정말로 확고부동한 것인지 의문을 품어 보지도 않았습니다. '아카데미의 거장' 전시를 위해 그림을 설치하는 작업을 거들라는 요청을 받기 전까지는요. 작품을 들고 심사 위원들 앞으로 오가던 중에 저는 괴리감을 깊게 느꼈고 심란해졌습니다. 어느 그림을 봐도 저와 동떨어진 듯한 느낌이 들었기 때문이에요. 그중에는 중국 휘장이 배경에 걸린 불상 그림을 비롯한 정물화가 있었습니다. 나르다 보면 밝게 처리한 부분이 반들거리는 청록빛 표면에서 휙

획 움직였죠. 또 헛간과 건초 더미, 바람에 머리카락이 날리는 여성 등이 있었고요. 글로스터의 소형 어선들, 그 외에 제가 본 적 없는 어느 바위 많은 해안가 낙원에 정박한 배들이 있었어요. 무릎까지 물에 담근 소들을 그린 그림의 저 멀리에는 어김없이 자줏빛이 돌았습니다.

저는 아주 어릴 때 러시아에서 소를 본 이후 실제로 소를 본 적이 없었습니다. '저런 풍경을 내가 과연 그릴 수 있을까?' 하는 생각이 들었죠. 못 그릴 것 같았습니다.

'그런데 예술이 이게 전부인가?'

저는 점점 더 비판적인 태도가 되었습니다. 어쩌면 자기방어였는지도 모르죠. 하지만 미술관을 꾸준히 찾고, 예술에 관해 찾을 수 있는 모든 것을 찾아 읽으면서 그런 태도는 더욱 굳어졌습니다.

저의 취향이나 다른 누군가의 취향이 수차례 변화를 겪은 과정을 여기서 전부 되짚을 필요는 없을 것 같습니다. 요는 취향의 모든 새로운 국면은 단 하나의 출발점에서 시작되며 그것은 바로 보는 행위라는 점입니다. 이탈리아에서 저는 피렌체파와 시에나파를 재발견

했고 타데오 가디의 작품을 다시 만났습니다. 그리고 이 위대한 발견은 파리의 들끓는 분위기와 그 속에서 나온 수많은 궁극의 예술에 밀려났지요. 이러한 전환이 일어날 때마다 새로이 빠져들게 된 예술이 진짜이고 극히 중요한 것처럼 느껴졌습니다. 아니 사실이 그랬다고 생각합니다. 왜냐하면 어떤 예술의 가치는 일종의 초가치에 비추어 부정될 수 있는 것이 아니기 때문입니다. 즉 어떤 초월적인 기준이 있어서 그 기준에 따라 일시적인 예술적 가치가 떠오르고 가라앉는 것이 아닙니다. 각 예술의 가치는 고유의 기준과 고유의 목표에 대한 깊은 애착에서 비롯됩니다.

취향, 신념, 도그마의 수많은 성쇠와 반전을 겪으면서도 대체로 살아남은 한 가지 가치나 평가 기준이 있다면, '그' 가치는 진리를 향한 어둠 속의 분투에 존재하지 않을까 생각합니다. 진리가 무엇인가에 관한 믿음은 세대마다, 새로운 위대한 설교자나 스승이나 획기적인 발견이 등장할 때마다, 또는 예술이나 음악이나 연극이나 시를 통해 어떤 심오한 계시가 새로이 일어날 때마다 바뀝니다. 현재 우리가 생각하는 진리의 개념이 무엇이든 간에 진리 그 자체는 목적으로서

인간의 가장 순수한 열정을 깨우고, 인간의 정신을 자극해 숭고한 노력을 이끌어 내는 것처럼 보입니다. 우리가 현재의 가치를 버리고 새로운 가치를 좇을 수 있는 것은 진리를 추구해서가 아닐까요. 그리고 확신하건대 우리가 타인의 가치를 부정적으로 보고 비난하거나 거부하는 것은 대부분의 경우 자신이 진리라고 믿는 것을 기준으로 삼기 때문일 것입니다.

성취된 개별 진리는 물론 최종적인 것이 아닙니다. 다만 깨달음의 순간을 표상할 뿐이지요. 예술을 통해 형상화되고 또 아마 보존되는 것은 바로 그런 깨달음의 순간이라고 생각합니다. 예술가는 언제나 자신이 생각하는 궁극적인 것(예컨대 완벽에 이른 종교적 감정, 형태의 근원, 인간의 숨겨진 본성)을 좇는다고 저는 확신합니다.

예술가의 공부

이번 강연은 화가가 되고자 하는 젊은이에게 제가 권유하고 싶은 교육 과정을 간략하게 소개하는 것으로 시작하려 합니다. 그런 다음에 이렇게 좀 특이한 공부 과정을 권하는 이유를 설명하겠습니다.

교육은 요람부터 자연스럽게 시작됩니다. 그렇지만 시작이 늦는다고 해서 문제 될 것은 전혀 없습니다. 사람은 가난하게 태어날 수도 있고 유복하게 태어날 수도 있지요. 어떻게 태어났느냐는 그다지 중요하지 않습니다. 예술은 바로 그런 다양성을 통해 더욱 풍부해질 따름이니까요. 가난한 집에서 태어난 아이든 부

I LOVE
CAROLYN C.B.

 LOVE
 CAROLYN

CHARLES

FRANK

유한 집에서 태어난 아이든, 커서 훌륭한 예술가가 될 수도 있고 되지 못할 수도 있습니다. 출신 환경과는 거의 무관한 요인에 좌우되죠. 뛰어난 예술가가 되는 문제는 생물학적 조건과 교육의 묘한 결합에 달려 있습니다. 두 가지는 눈에 보이지 않을 만큼 미묘하게 서로 영향을 주고받습니다.

어쨌든 최소한의 교육 프로그램을 생각해 볼 수 있습니다. 예술가가 갖춰야 할 기본 조건으로 크게 세 가지를 들 수 있겠습니다. 첫째 교양 있는 사람이 될 것, 둘째 교육받은 사람이 될 것, 셋째 통합적인 사람이 될 것. 단어 선택이 자의적이라는 점을 우선 인정해야겠습니다. 대략 같은 의미로 통할 수 있는 다른 단어도 많을 거예요. 그럼에도 다소 어색한 이 용어들을 선택한 이유는 앞으로 이야기를 해 나가면서 차차 밝혀지리라 기대합니다.

그림 그리기는 최대한 일찍 시작하는 것이 좋습니다. 아주 어린 나이라면 뭐든 편한 도구로 깨끗하고 매끄러운 표면 어디에든 그리기 시작하면 됩니다. 책 앞뒤의 빈 종이는 훌륭한 연습장이 되고, 교과서의 여백 또한 특별한 용도로 사용될 수 있습니다. 수업 시간에

들은 내용을 조그만 그림으로 보충한다거나 말로 미처 설명되지 않은 것을 그려 넣는 용도로요.

제가 권하는 교육 과정을 간략하게 정리해 보면 이렇습니다.

여건이 된다면 대학을 다니세요. 여러분이 나중에 하고 싶은 일과 무관한 내용의 지식이라는 건 없습니다. 하지만 대학에 가기 전에 잠깐 일을 해 보세요. 무슨 일이든 좋습니다. 감자밭에 일자리를 얻어 보세요. 아니면 자동차 정비소에서 정비 일을 해 보세요. 단, 감자밭에서 일을 한다면 흙의 모양과 느낌을 반드시 관찰하세요. 흙뿐 아니라 밭에서 다루는 모든 것에 주의를 기울이세요. 물론 감자도요! 자동차 정비소에서 일한다면, 기름과 윤활유와 고무 타는 냄새를 놓치지 마세요. 당연히 그림도 그려야죠. 한동안 붓을 잡지 않았다면 드로잉이라도 계속하세요. 모든 대화를 경청하고 사람들의 대화에서 무언가를 얻으세요. 모든 진지함을 진지하게 받아들이세요. 그 무엇도 그 누구도 주목할 가치가 없는 것으로 치부하면 안 됩니다. 대학 안에서나 밖에서나 뭐든지 읽으세요. 그리고 자기 의

견을 만들어야 해요! 소포클레스와 에우리피데스와 단테와 프루스트를 읽으세요. 예술에 관한 내용이라면 구할 수 있는 건 뭐든지 읽으세요. 작품 리뷰만 빼고요. 『성서』를 읽고, 흄을 읽고, 『포고』*를 읽으세요. 모든 종류의 시를 읽고 많은 시인과 많은 예술가를 알아 가세요. 예술 학교에 다니세요. 필요하면 두 군데, 세 군데를 가도 좋고 야간 수업을 들어도 괜찮아요. 그러면서 그림을 그리고 또 그리세요. 드로잉을 하고 또 하세요. 학교에서 배우는 것이든 아니든 가능한 모든 것을 익히세요. 수학과 물리와 경제와 논리, 특히 역사를 알아야 합니다. 모국어 외에 적어도 두 개의 언어를 배우세요. 프랑스어는 어쨌든 아는 것이 좋습니다. 그림을 감상하고, 더 많은 그림을 감상하세요. 모든 종류의 시각적 상징을, 온갖 엠블럼을 눈여겨보세요. 간판이든 가구 그림이든 이런 양식의 미술이든 저런 양식의 미술이든 하찮게 보지 마세요. 그림을 진심으로 좋아하거나 진심으로 싫어하기를 두려워하지 마세요. 그렇지만 싫어도 열린 마음을 가져야 합니다. 예술의 어떤 유파를 무시하지 마세요. 라파엘전파든 허드슨리버파든 독일 풍속화가든 고개를 돌리

* 미국 만화가 월트 켈리가 장기간 연재한 풍자만화.　　　219

지 마세요. 말하고 또 말하고, 카페에 앉아 시간을 보내고, 모든 것을 들으세요. 브람스를 듣고 브루벡을 듣고 라디오에서 나오는 이탈리아 음악 방송을 들으세요. 작은 마을 교회와 큰 도시 교회에서 하는 설교를 들으세요. 뉴잉글랜드 마을의 주민 회의와 앨라배마주 대중 선동가의 이야기에 귀를 기울여 보세요. 그것들을 그림으로도 그려 보세요. 그리고 항상 기억하세요. 자신이 지금 생각하고 싶은 것을 생각하는 법을 배우고 있음을, 자신의 마음과 손과 눈을 조화롭게 조직하는 중임을 잊지 마세요. 온갖 종류의 미술관과 갤러리에 가고 작가의 스튜디오를 방문하세요. 파리와 마드리드와 로마와 라벤나와 파도바에 가세요. 생트샤펠에, 시스티나성당에, 피렌체의 카르미네성당에 홀로 서 있어 보세요. 그림을 그리고 또 그리고 물감을 칠하고 여러 매체를 다루는 법을 익히세요. 석판화와 애쿼틴트*와 실크스크린을 해 보세요. 능력이 닿는 데까지 미술을 모두 섭렵하는 거예요. 그리고 무슨 수를 써서라도 자기 의견을 가지세요. 예술에 삶에 정치에 휘말리게 되는 것을 결코 두려워하지 마세요. 지금보다 더 잘 그리는 법을 배우기를 절대 주저하지 마

* 송진 가루 등을 방식제로 이용해 농담을 표현하는 부식
동판화 기법.

세요. 그리고 어떤 종류의 작업이든, 고귀하든 평범하든, 하는 걸 절대로 겁내지 마세요. 단, 남과 다르게 해야 합니다.

이와 같은 예술 교육은 시작도 끝도 없어 보일 것입니다. 그리고 여기 언급한 경험에 다른 유사한 경험을 대입해도 무방하리라는 생각이 들 거예요. 하지만 이러한 교육은 사실 예술의 특수한 요구로 결정되는 어떤 특정한 구조로 짜여 있습니다.

때때로 저는 자유교육이 지향하는 목표에 궁금증이 들어 물어보곤 합니다. 여러 가지 답이 돌아오죠. 교양 있는 시민을 양성하고자 하는 것이라는 의견이 하나 있고, 어떤 이는 대학 졸업생이 그저 학식, 곧 지식을 갖춘 사람이 되기를 바라는 것 아니겠느냐고 말합니다. 그리고 제가 생각하기에 현재 자유교육이 이상으로 삼는 것은 통합형 인간을 배출하는 것입니다. 저는 이런 목표가 예술 교육이 지향해야 할 목표와 크게 다르지 않다고 봅니다.

지각력이야말로 교양을 갖춘 인간의 탁월한 자질이라고 해도 과언이 아닐 것입니다. 지각력은 사물과

사람 그리고 그 특질을 아는 힘입니다. 가치를 인식하는 능력입니다. 이 능력은 가치 있는 것을, 미술과 음악과 기타 창작품을 오랫동안 가까이한 데서 나올 수도 있고 아니면 타고난 예민성에서 발전할 수도 있어요. 어쨌거나 가치를 알아보고 이해하는 능력은 교양인과 뗄 수 없는 관련을 지닙니다. 예술가에게도 없어서는 안 될 능력이죠. 말하자면 눈만큼이나 필수적인 부분입니다. 예술가는 '보고 또 보고 생각하고 듣고 인지해야' 합니다.

　　교육 자체는 대체로 경험의 흡수라고 볼 수 있습니다. 교육의 내용은 당연히 대학 커리큘럼에만 국한되지 않아요. 모든 경험이 교육의 적절한 내용이 됩니다. 그런데 자유교육의 이상은 이 내용에 질서와 규율을 부여하는 것입니다. 학생에게 내용만 아니라 방법을, 즉 더 나아간 내용으로 건너가는 다리를 알려 주는 것이죠. 저는 이와 같은 훈련이 모든 종류의 창작 과정에서도 큰 힘을 발휘한다고 생각합니다. 훈련을 통해 창의적인 인재는 새로운 의미의 장에 도달할 수 있으며 그것을 어떤 근거에 입각해 해석할 수 있습니다. 예술가나 소설가나 시인은 사실에 기반을 둔 자료에 가

치 있는 인간적 요소를 덧붙이지요. 모든 종류의 경험에는 시각적 차원이 잠재되어 있고, 문학적 또는 여타의 표현을 위한 의미가 숨겨져 있다고 저는 믿습니다. '그러니 가능한 모든 것을 익히세요. 수학과 물리와 경제와 논리, 특히 역사를 알아야 합니다.' 대학 수업은 이러한 전인교육의 일환으로서 심대한 가치를 지닙니다.

그렇다고 독학을 폄하하려는 것은 아닙니다. 문학과 예술을 비롯한 여러 분야의 많은 위대한 인물이 보여 주었듯 독학은 놀라운 가능성을 가지고 있습니다. 과학도 예외가 아니고요. 출신 성분의 장단점과 마찬가지로 독학에 관한 법칙이나 추세는 존재하지 않습니다. 독학으로도 뛰어난 식견을 쌓은 사람이 놀랄 만큼 많다는 것은 역사적인 사실입니다. 그들은 책을 많이 읽었고 여행을 다녔으며 교양 있고 대단히 박식하고 또한 물론 생산적이었습니다. 오늘날의 연극에 아마도 가장 커다란 영향을 끼쳤을 극작가는 열세 살에 학교를 그만두었지요. 전 세계인의 미술 취향을 결정한 화가는 거의 완전한 독학자였습니다. 이는 두 사람이 교육을 '못' 받았다는 뜻이 아니에요. 둘 다 다방면에 아

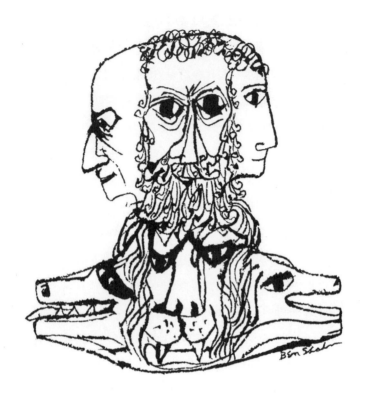

는 것이 많기로는 타의 추종을 불허했습니다.

　그리고 이는 앞서 말한 예술가를 위한 최소한의
교육 프로그램 세 번째 항목인 통합성으로 연결됩니
다. (열여섯 살인 제 딸은 이 용어에 이의를 제기합니
다. 뭐가 되든 '통합형' 인간은 되기 싫다는군요. 제가

설득해 봐야죠.)

통합적integrated이라는 것의 사전적 의미는 하나로 합쳐진다는 뜻입니다. 제가 생각하는 이 말에는 좀 더 역동적인 의미, 교육의 측면에서 말하자면 유기적으로 상호 작용한다는 의미가 담겨 있습니다. 어느 쪽이든 통합은 한 사람의 선택된 일부분이 아닌 전체가 관계한다는 뜻을 함축하죠. 예를 들면 서로 다른 종류의 지식의 통합(어느 시대든 역사는 예술 안에서 생동합니다), 지식과 사유의 통합(이는 곧 의견을 가진다는 뜻이지요), 한 사람이 지닌 인격 전체의 통합(이는 어떤 통일된 철학적 관점, 즉 인생관을 의미합니다)이 있을 것입니다. 또 이러한 인격, 이러한 관점과 그 사람이 가진 창의력의 통합이 있을 텐데, 이 통합을 통해 그의 행동과 작업과 사유와 지식은 하나의 통일체를 이루게 됩니다. 절묘하게도 이런 존재태는 'integrity'(완전한 상태)라는 단어를 불러냅니다. 그 기본적인 의미는 바로 하나를 이룬 상태, 통합된 상태를 가리키죠.

대학에서 학생에게 전달해야 하는 지식의 내용이 매우 풍부하고 다양한 것은 '완전한 상태'의 인간, 즉 완전하게 통합된 인간을 배출한다는 이상의 실현을 방

해하는 요인으로 작용합니다. 창의적 재능의 개발은 지식의 습득에 부수되는 한에서 허용됩니다. 의견은 권위를 받드는 한에서 허용되고요. 어떤 분야에서는 이것이 정당한 수순일 수 있겠지만 예술의 경우에는 그렇지 않습니다. ('그림을 그리고 또 그리고 물감을 칠하고 여러 매체를 다루는 법을 익히세요.')

분야를 막론하고 창작 예술을 하는 사람에게 통합이란 수천 가지 경험을 유기적으로 연관시켜 형체를 갖추게 하는 것이라 할 수 있습니다. 시인은 그런 경험을 음조와 운율로, 그리고 여러 암시적 의미와 연상적 심상을 품은 단어로 형상화하겠지요. 화가가 색, 형태, 이미지로 생각하듯 시인의 생각은 으레 조성과 운율로 이루어질 거예요. 각각의 경우에 형상화 훈련은 생각 자체의 훈련과 뗄 수 없는 관계에 있습니다.

교양 있다거나 배웠다거나 통합적이라거나 하는 흔히 쓰이는 말을 제가 지나치게 확장하거나 왜곡한 것은 아니기를 바랍니다. 어쨌든 저는 교양과 식견과 통합력이 예나 지금이나 예술가가 갖춰야 할 기본 자질이라는 의미에서 이 용어들을 사용하고 있습니다.

이따금 저는 다빈치 같은 예술가가 예술에 입문

할 때 밟은 교육 과정을 생각하며 노스탤지어에 잠기
곤 합니다. 이 15세기 청년이 예술을 업으로 삼기로 결
심하고 한 일은 그저 자신의 작품 가운데 가장 인상적
인 것을 모아 여러 사람에게 보여 주는 것이었습니다.
그렇게 해서 결국 당대의 이름난 대가 중 한 명의 도제
가 되었지요. 그는 스승 밑에서 허드렛일을 하며 교육
을 받기 시작했습니다. 안료를 갈아 혼합하고 화포畫布
를 준비하고, 아마 붓을 만들기도 했을 거예요. (자기
가 쓰는 물감이 무엇으로 만들어지는지조차 모르는 사
람이 태반인 지금 우리가 보기에 이 얼마나 기초적인
훈련인가요!) 이 젊은 예술가가 처음으로 스승의 허락
을 받아 붓질을 한 부분은 아마 바탕이었을 것입니다.
그리고 분명 착착 발전해 갔겠지요. 그는 하늘, 풍경,
주름진 천, 얼굴 등의 관문을 거쳐 마침내 천사를 그릴
수 있게 되었습니다. 손의 사용을 익히고 형태와 색채
로 사물을 보는 법을 배우는 동안 그에게는 다른 변화
도 일어났어요. 촌스러운 태도가 좀 더 세련되게 변했
을 거예요. 이제 그는 공방 사람들의 대화에 낄 수 있게
되었고 용기를 내서 의견을 말해 보기도 했죠. 또한 그
림의 구도, 구성, 영적 또는 미적 속성, 의미 등 화가가

고민하는 보다 큰 문제에 점차 정통하게 되었습니다.
예술에 관한, 형식에 관한 이야기가 끊임없이 오가는
가운데 (그를 고용한 스승과 아는 사이인) 훌륭한 예술
가들이 공방을 드나들었죠. 이런 환경 속에서 젊은 화

가는 기독교와 이교도의 도상, 개인적인 도상을 아울러 도상학을 차근차근 마스터해 나갔습니다.

그곳에서 읽고 논한 것에는 미술뿐 아니라 음악과 시도 있었습니다. 덕분에 이 젊은 화가는 때때로 음악가도 되고 시인도 되었죠. 식자의 대화, 과학에 대한 논의, 고대 학문의 부흥을 둘러싼 흥분, 전문적인 인문학 지식이 그의 곁에 있었습니다. 또 물론 새로운 건축물과 궁전과 분수가 화제에 올랐으며 그림으로 채워질 커다란 공간, 조각상이 세워질 탁 트인 뜰, 아름다운 형상으로 장식될 건물 외관과 돔과 다리 등이 늘 관심을 모았습니다.

이윽고 이 젊은 화가가 앞쪽의 천사 부분을 담당할 역사적인 날이 마땅하게도 찾아왔고, 그는 대가의 작업을 능가하는 아름다운 그림을 그려 냈습니다. 이후 그는 많은 이가 찾는 화가가 되었으며 마침내 자신의 공방을 차렸지요.

그 시대의 예술가는 이러한 과정을 통해 실로 통합적이고 교양 있고 교육받은 인재로 성장했던 것입니다!

그동안 도제식 교육 제도를 부활시키려는 노력이

있었지만 그다지 성공적이지는 못했습니다. 만일 그런 부활이 이루어진다고 해도 그 시점은 제가 방금 말한 것과는 다른 종류의 통합이 먼저 이루어진 다음일 것이라 확신합니다. 그 통합이란, 이탈리아의 르네상스 시대에 그랬던 것처럼, 예술 자체가 국민의 평범한 삶에 녹아드는 것입니다. 새로 지어진 (규모뿐 아니라 아름다움이나 입지의 면에서도) 대단한 건축물의 환경 및 외관에 대한 관심이 크게 높아지고 있는 만큼 벽화와 모자이크, 대형 옥외 조각, 공공장소의 장식 따위가 되살아나는 대규모 예술 부흥이 일어날 가능성도 없지 않아 보입니다.

르네상스 시기의 예술가는 스타일을 크게 고민하지 않았습니다. 오늘날의 젊은 예술가가 그 문제로 골치를 앓는 것에 비할 바가 아니었죠. 다른 대부분의 예술가처럼 그저 기존의 화풍을 따르면 되었습니다. 권력이 있거나 보다 개인적인 비전을 가진 화가의 경우에는 기존 화풍을 자신의 욕구에 맞게 발전시켰고요. 그러나 오늘날의 예술가, 특히 젊은 예술가는 독특해야 하는 과제를 안고 있습니다.

이런 상황, 이와 같은 도전 과제는 화가의 안정감

에 타격을 줍니다. 때때로 예술가는 압박에 못 이겨 분별을 잃고 단순히 다른 것만을 추구하기도 하죠. 그렇지만 이 도전 과제는 동시대 예술의 특성 및 기능과 많은 관계가 있으며, 위험 요소가 있기는 해도 이점이자 기회가 될 수 있습니다.

오늘날의 예술은 본질적으로 화가의 개별성에 의지하며 관객 또는 감상자의 예술에 대한 이해 역시 개별적이라고 단언합니다. 요컨대 예술의 가치가 개인의 가치에 있어요. 오늘날의 예술은 인간만큼이나 철저히 주관적일 수도 있고, 얼마든지 객관적이거나 관찰적일 수도 있습니다. 인간이 느낄 수 있는 온갖 기분을 고찰할 수 있으며 실제로 고찰하지요. 또한 어떤 권위에도 기대지 않고 직접 소통합니다. 동시대 예술의 가치는 정해진 덕목이 아니라 선하든 악하든 인간의 근본 본성과 결부되어 있어요. 오늘날 편집되지 않고 가공되지 않고 명령받지 않는 표현 매체는 몇 안 남았는데 예술이 바로 그중 하나입니다. 따라서 위험이 큰 만큼 잠재력도 굉장해요.

제가 보기에 인간의 개별성과 다양성을 통해 인간을 표현하는 예술의 이 특별한 기능은 쉽게 닳아 없어

질 것 같지 않습니다. 기능이 저하될 수는 있어도 도전의 여지와 잠재력은 변함없이 클 것입니다. 개별성 중시의 측면에서 볼 때 현대 예술은 물론 이미 인상적인 성취를 이루었습니다. 회화를 통한 매우 놀랄 만한 심리 탐사와 표출이 있었고, 초현실주의와 독일 표현주의를 비롯해 언급할 만한 여남은 유파가 있습니다. 사회적 리얼리즘 등 사회 문제에 관련한 노력도 있어 왔지요. 매카이버와 모리스 그레이브스 그리고 아주 많은 동시대 예술가가 시적 감각을 뛰어나게 활용해 왔고요. 러시아의 화가 에브게니 베르만이 허물어진 폐허에 애정을 품는 한편, 다른 많은 이가 신화로 돌아갔습니다. 오늘날의 예술은 삶과 죽음의 신비를 탐색하고 온갖 정념을 고찰합니다. 책임감이 있기도 하고 없기도 하며 동정적이기도 하고 풍자적이기도 해요. 추함과 아름다움을 탐구하며, 둘을 의도적으로 뒤섞는 예술도 많습니다. 대개의 경우 뒤처져 있는 대중은 그런 예술을 접할 때 매우 당혹스러워하지요. ('브람스를 듣고 브루벡을 듣고 라디오에서 나오는 이탈리아 음악 방송을 들으세요.')

이와 같은 갖가지 현실 탐구와 시험 그리고 새로

운 현실의 창조는 교육을 통해 이루어질 수 있습니다. 교육은 주안점을 두는 부분과 다루는 내용 면에서 다양한 종류가 있지만 언제나 세 가지 기본 능력을 요구합니다. 첫째는 지각력, 즉 가치를 인식하는 능력입니다. 일종의 교양이지요. 둘째는 방대한 지식을 축적하는 능력입니다. 셋째는 그 모든 재료를 창의적인 행위와 이미지로 통합하는 능력이에요. 예술의 미래는 틀림없이 교육에, 한 가지가 아니라 다양한 종류의 교육에 있습니다.

　　지난 10년간 저는 다수의 예술 관련 심포지엄에 참여했습니다. 전반적으로 교육적인 목적을 띤 행사였죠. 그 내용을 알려 주는 자료가 제 서류장에 아직 남아 있기에 제목을 좀 훑어보았습니다. 젊은 예술가를 혼란스럽게 하고 예술에 관심 있는 대중을 고민스럽게 하는 주요 문제가 무엇인지 다시 한번 떠올려 보기 위해서요.

　　예술가, 건축가, 미술관 관장 등을 대상으로 한 발제의 대다수가 설교 같은 제목을 달고 있었습니다. "현대 예술과 현대 문명", "만일 나의 예술 경력을 오늘 시작한다면", "오늘날 미국의 예술 창작", "향후 25년의

창작 예술", "과거 50년의 창작 예술", "예술가의 신조", "도덕과 예술의 관계", "예술가는 산업과 과학의 시대에 어떻게 기여할 수 있는가?"(그래서 저는 기여할 수 없다고 말했던 것 같습니다), "화가는 왜 그림을 그리는가?"(그러게요, 왜!), "민주주의 사회 내 취향의 표준에 관한 책임", "새로운 표준 찾기"(이미 충분히 표준화되어 있지 않은가요?) 그리고 전문적인 예술가 양성을 위한 교육을 다루는 논의가 서너 건 있었어요.

심포지엄에서 나온 각종 질문과 여러 의견을 종합해 보면 젊은 예술가에게 우려를 안기는 주요한 문제는 대략 세 가지인 듯합니다. 어떤 숭고한 것이 아니라 세속적이고 실용적인 문제들이에요. 그냥 이런 것이죠. '무엇을 그릴 것인가?', '어떻게 그릴 것인가?', '화가가 되면 무엇을 보장받을 수 있는가?' 이번 강연에서 숙고해 보기에 적절한 물음들이 아닐까 싶습니다.

첫 번째 질문 '무엇을 그릴 것인가?'에 대한 답은 상당히 자명합니다. '나 자신을, 내가 믿는 것을, 내가 느끼는 것을 그려라'가 답입니다. 그런데 좀 더 깊이 들어가자면 이러한 질문은 자기 의견의 부재를 가리키는 듯합니다. 또 회화는 이래야 한다거나 저래야 한다

는 생각, 회화가 다루기에 적절한 주제의 추천 목록 같은 것이 있으리라는 믿음이 드물지 않음을 시사하는지도 모르죠. 많은 젊은이가 "당신은 무엇을 믿나요? 가장 소중히 여기는 것이 무엇인가요?"라는 질문을 받으면 솔직히 말해 "잘 모르겠습니다"라고 대답할 것이라고 생각합니다. 여기서 처음에 간략하게 정리해 보았던 교육 과정의 다음 구절을 다시 떠올려 봅시다. '대학 안에서나 밖에서나 뭐든지 읽으세요. 그리고 자기 의견을 만들어야 해요!'

아주 강한 동기와 의견이 없는 경우, 무엇을 그려야 할지 모르는 학생이나 젊은 예술가가 도달하는 해결책은 다른 예술가가 앞서 그린 작품을 단순히 모방하거나 모사하는 것입니다. 그렇지만 이 과정에서도 궁극적으로는 일종의 자아 인식이 생겨나는 것처럼 보입니다. 어쨌든 계속해서 그림을 그리는 젊은이의 경우라면요. 그는 자기가 선택한 여러 다양한 요소 가운데서 어떤 것이 자기를 잘 표현하고 자기에게 의미가 있는지 발견해 갑니다. 그렇게 해서 조금씩 자기만의 개성이 싹트고 확신과 의견을 가지게 되지요. 다소 비틀거릴지라도 나름대로 창의적인 노력을 기울이는 과

정을 통해 그는 차차 통합형 인간이 되는 것이라 말할 수도 있겠습니다.

두 번째 '어떻게 그릴 것인가?'는 스타일에 대한 질문이지만 내용에 대한 앞의 질문과 무관하지 않습니다. 이 역시 의견과 가치관, 즉 소신이 없음을 시사합니다.

몇 년 전 화가 막스 베크만이 갑자기 사망하자 저에게 그가 하던 브루클린미술관 부속학교의 수업을 맡아 달라는 요청이 왔습니다. 마지못해 그러겠다고 했지요. 수업 첫날 학생들의 작품을 함께 살펴보았는데 가장 눈에 띄는 결함이 사고력 부족 같았습니다. 상상력과 다양성이 없고 지략이 보이지 않았어요. 대체로 베크만의 작품과 꼭 닮아 있었죠. 제가 그의 작품을 어떻게 생각하든 간에(매우 훌륭하다고 생각합니다만) 베크만처럼 그리는 것을 더 가르칠 수는 없겠다는 확신이 들었습니다. 모델대臺 끄트머리에 걸터앉아 학생들과 대화를 나누며 일종의 탐색 시간을 보냈던 것이 기억납니다. 어떤 장기적인 목표를(그런 것이 있다면) 알아내고 학생들에 대해 파악할 필요가 있겠다고 생각했죠. 그래서 온갖 이야기를 나누었습니다. 저도 (여느

때처럼) 말을 꽤 했고요.

한창 이야기를 나누던 중에 한 학생이 제 앞으로 걸어오더니 이렇게 말했습니다.

"샨 선생님, 저는 여기에 철학을 배우러 온 게 아닙니다. 그저 그림을 '어떻게' 그리는지 배우고 싶을 뿐이에요."

저는 학생에게 140가지 스타일 가운데 어떤 것을 배우고 싶은지 물었고, 서로의 입장을 대략 이해하기 시작했습니다.

물론 저는 이 학생에게 색을 혼합하는 방법 또는 유화 물감이나 템페라나 수채화 물감을 다루는 방법을 가르쳐 줄 수 있었습니다. 그러나 그림의 스타일은 제가 가르칠 수 없었습니다. 적어도 가르치지 않을 생각이었습니다. 오늘날 스타일이란 작가가 나타내고자 하는 구체적인 의미의 형상이며, 미적 관점과 일련의 의도에서 발전되는 것입니다. 그림을 어떻게 그리느냐가 아니라 왜 그리느냐의 문제이지요. 스타일만을 모방하거나 가르치는 것은 이를테면 사람의 목소리 톤 혹은 성격을 가르치는 것에 비유할 수 있습니다.

과거에 예술을 평가하는 불변의 기준이었던 기술

craft 자체가 오늘날에는 개인적인 책임의 영역이 되었습니다. 기술은 아마 여전히 능란한 솜씨, 수월하게 작업을 해내는 능력을 뜻할 것입니다. 다시 말해 숙달과 관련이 있지요. 그런데 이제 이 숙달은 각자 개인적인 수단을 마스터하는 것을 의미합니다. 진지하게 예술을 하는 사람이 기술과 숙달과 능란함을 추구하지 '않는' 것은 상상하기 어렵겠지만, 오늘날 그러한 숙달의 척도는 정해진 기성의 양식이 아니라 오직 완벽에 대한 개인적인 감각이라는 점을 강조할 필요가 있겠습니다. ('그림을 그리고 또 그리세요. 드로잉을 하고 또 하세요.')

앞선 강연에서 미국인의 자유를 향한 거대한 열정을 언급했습니다. 여기서 덧붙이고 싶은 말은 자유 그 자체가 훈련되는 것이라는 점입니다. 기술은 바로 정신을 자유롭게 하는 훈련이며, 스타일은 그 결과입니다.

무대의 무용수를 떠올려 봅시다. 어떤 무용수는 다른 이보다 고도의 기술을 완벽히 연마했을 것입니다. 움직임이 상대적으로 부자연스럽고 둔해 보이는 무용수는 기술이 떨어지는 셈이죠. 모든 움직임이 막

힘없고 완전히 자유로워 보이는 무용수는 기술이 그만큼 완벽의 경지에 올랐다는 의미입니다. 지각력이 있는 사람은 여러 다양한 예술에서 기술을 알아볼 수 있어요. 지각력이 없는 사람은 아마도 기술에 대한 하나의 기준을 모든 종류의 예술에 적용하려 할 것입니다.

지난해 볼로냐에서 화가 조르조 모란디를 만났습니다. 그는 오늘날 예술을 전공하는 젊은이에 대해 연민을 표하며 이렇게 말했습니다.

"요즘은 그림을 그릴 수 있는 방법이 너무나도 많아요. 학생들은 정말 혼란스러울 겁니다. 배울 수 있는 핵심 기술이라는 게 없잖아요. 우리 때처럼 기술을 배울 수가 없는 거죠."

심포지엄 이야기를 하면서 나온 세 번째 질문은 예술을 하면서 어떻게 먹고살 것인가에 관한 문제입니다. 글쎄요, 이 문제에 제가 답할 수 있는 척하지는 않겠습니다. 어떤 예술가는 예술만으로 생계를 이어 갑니다. 한편 어떤 이는 상업 작업을 하고, 어떤 이는 강의를 하고, 어떤 이는 전혀 상관없는 일을 하면서 예술을 하고 있어요. 편집이나 디자인 등 예술과 관련된 직업도 여러 가지가 있죠. 하지만 그것들은 예술가가 되

기 위한 공부와 관계가 없는 일입니다.

그런데 이런 생계 문제는 적어도 현실을 말해 줍니다. 한 청년이 제게 말하기를 예술의 불안정성이 염려된다고 했습니다. 다른 청년은 우아하게 살고 싶다고 털어놓았어요. 또 다른 청년은 법률이나 의료 분야의 전문 직업을 생각하면 예술은 사실 직업이 아닌 것 같다면서 이렇게 말했습니다.

"예술가는 간판을 내걸고 사업을 할 수가 없잖아요. 수년간의 공부를 마쳐도 먹고살 방법이 없을지 몰라요."

화가가 되고자 하는 청년에게 성공을 약속할 수 있는 사람은 아무도 없습니다. 그리고 회화의 문제는 성공의 문제가 전혀 아니에요. 성공보다는 자아실현에, 자신이 생각하는 것에 얼마나 중점을 두는가의 문제죠. 돈이나 성공 같은 측정 가능한 부분에 주로 관심을 두는 사람이라면 평생 그림을 그리는 것은 피하는 편이 현명합니다. 진지한 예술가의 주된 관심사는 말하려는 바를 (멋지게 잘) 말하는 것입니다. 그의 가치는 오로지 자신이 창조하고 있는 대상에 부여됩니다. 인정받는 것은 식사에 곁들이는 와인과 같으며, 중요

한 본질은 작품 자체의 성취예요.

안정감은 여러 종류가 있습니다. 그중 하나는 자신이 가장 중요하다고 생각하는 것에 시간과 날을 바치고 있음을 아는 데서 오지요. 이런 식으로 시간을 보내는 것을 어떤 이는 사치라고 생각하겠지만 다른 이는 숙명처럼 여깁니다. 그것이 곧 안정이고 우아한 삶일 수 있어요. ('파리와 마드리드와 로마와 라벤나와 파도바에 가세요. 생트샤펠에 (……) 홀로 서 있어 보세요.') ('예술에 삶에 정치에 휘말리게 되는 것을 결코 두려워하지 마세요.')

전문성의 정도와 관련해, 예술이 얼마나 전문적인 직업이 될 수 있는가는 각자 하기 나름이라고 봅니다. 어떤 화가는 하루에 여덟 시간이나 그 이상씩 작업한다는 원칙을 지키고, 갤러리를 통해 작품을 보급하고, 그때그때 열리는 전시마다 참여해 그림을 걸고, 전국 각지에 대리인을 두는 등 아주 체계적으로 일을 합니다. 다른 화가는 이런 모든 세부적인 일을 무계획적으로 처리하고 그림도 기분이 내킬 때 그리죠. 그러나 오늘날 예술이 본업인 예술가는 거의 모두가 하나 이상의 에이전시나 대리인을 통해 실사회와 얼마간 사업

관계를 맺고 있을 것입니다. 변호사처럼 개업을 하는 것은 아마 일반적인 일이 아니겠지만 그 역시 흥미로운 실험이 될 수 있어요.

'무엇을 그릴 것인가'와 '어떻게 그릴 것인가' 그리고 제가 해답을 제시할 수 없는 문제인 '어떻게 살 것인가' 외에 또 제가 스스로 종종 묻는 질문이 하나 있습니다. '누구를 위해 그릴 것인가'입니다.

네, 물론 자신을 위해서죠. 당연합니다. 화가는 자기 자신의 욕구를 실현해야 하며 자신의 개인적인 기

준을 충족시켜야 합니다. 한데 그는 자신의 그림을 통해 과연 누구에게 가닿는 것일까요?

어떤 예술가든 실제 관객은 그 자신과 비슷한 생각을 가진 사람으로 국한되어 있습니다. 아마도 그리 많은 숫자는 못 될 거예요. 이들은 다소 특별한 대중입니다. 예술을 알고 특정 화가의 형식적 방법(앞선 강연에서 말한 '속기'의 방식)을 이해하는 사람, 그의 목표와 관점에 공감하는 사람이죠.

그리고 좀 더 광범위한 대중을 포괄하는 내포 관객이 있습니다. 예술가 자신이 핵심적이라고 여기는 이 관객층은 그가 닿고 싶은 이상적인 대중이며 그의 작품은 바로 이들의 현실을 담아냅니다. 그다음으로 대중 전체가 있지요. 어떤 예술 작품이 만들어진 당시에 그 형식이 아무리 난해할지라도 대중은 결국에 그 형식을 따라잡고 의미를 이해하게 되는 것처럼 보입니다. 과거를 돌이켜 볼 때 이렇게 말할 수도 있겠습니다. 어떤 예술가가 말하려는 것이 근본적으로 인간적이고 심오하다면 대중은 결국 그의 작품을 받아들일 거예요. 반면에 그가 구상한 개념이 인간적인 의미에서 제한적이고 협소하다면 세월이 흐르면서 그의 작품은 잊

혀 사라질 가능성이 높을 것입니다.

칸딘스키는 예술에 대한 이해가 넓어지는 이러한 과정이 대략 삼각형 구도로 진행된다고 보았습니다. 삼각형의 위쪽 꼭짓점에는 언제나 새로운 예술의 창시자, 즉 혁신가가 자리합니다. 그의 작품은 거의 이해되지 못하죠. 그러다 이 취향의 삼각형이 움직여 감에 따라 계속 더 많은 대중이 그의 작품을 이해하게 되고, 마침내 (거의 대중 전체에 해당하는) 밑변에 도달하면 그의 작품은 널리 받아들여집니다. 물론 이 시점이 되면 새로운 아이디어와 새로운 화법이 새로운 삼각형의 꼭짓점을 만듭니다. 역시나 당장은 대중의 대부분에게 받아들여지지 못하지만 아마도 궁극적으로는 널리 향유되고 이해되겠지요.

개인이 삶과 일에서 느끼는 의미와 현실 감각은 아마도 그가 하는 것에 대한 인정과 긍정을 받을 수 있는 모종의 공동체에서 나올 것입니다. 공동체란 물론 그저 사는 곳을 의미할 수도 있습니다. 그러나 (방금 말한 것과 같은) 자신을 좋아해 주는 사람들의 사회가 될 수도 있지요. 또 자신의 정체성을 찾을 수 있는 곳, 태어난 곳, 아니면 매력을 느끼는 삶의 방식이 있는 곳 등

일 수도 있습니다. 현대인의 삶에는 공동체 의식이 많이 약화되어 있습니다. 제가 보기에 대학의 훌륭한 미덕 중 하나는 어느 의미에서 보나 공동체의 기능을 수행한다는 것입니다. 대학은 거주 장소인 동시에 개인이 긍정을 얻고 지적 유대 관계를 형성하는 곳입니다.

예술가가 되고자 하는 젊은이는 대학에서 동료들과 수많은 지적 관심사를 공유할 것이고 그런 점에서 공동체를 갖게 되겠지만, 예술에 관한 한 외로운 존재일 수 있습니다. 예술적 관심사를 공유할 공동체는 없는 셈이죠. 결과적으로 그는 예술에 대한 현실감의 결여를 뼈저리게 겪을 것입니다. 그가 예술을 평생의 업으로 선택한 것에 동료들은 전적인 지지를 보낼지도 모르지만, 그렇다고 해도 그가 하는 작업과 관련해 풍부한 지식과 경험을 토대로 날카로운 대화를 주고받을 상대는 없습니다. 더욱이 그의 야망을 일종의 일시적인 혼란으로 치부하는 친구도 얼마든지 있을 수 있지요. 주변의 다른 젊은이는 거의 모두가 좀 더 실체가 뚜렷해 보이는 종류의 일에, 전문직이라든지 비즈니스 같은 쪽에 에너지를 쓰고 대화의 초점을 맞출 것입니다.

미래에 하려는 일은 아무래도 막연한 것입니다. 으레 비현실적인 측면이 있게 마련이죠. 대담하게도 자기가 나중에 대통령에 출마하거나 노벨상을 받을 인물이라고 생각할 대학생은 거의 없겠지요. 글을 써 보지 않은 작가 혹은 그림을 아직 그려 보지 않은 화가는 연기를 붙잡으려 하거나 낭만적인 착각에 빠져 있는 것처럼 보입니다. 아마 스스로 보기에도 그럴 거예요. 이런 사람에게는 아직 확실한 것이 없습니다. 예술과 관련해서 그는 자기가 누구인지 또는 어떤 사람이될지 아직 알지 못합니다. 이처럼 예술 경력의 출발점에 선 청년은 누구보다 공동체를 필요로 합니다. 공동체에서 비롯되는 긍정과 현실, 비평과 인정이 절실히 필요해요. (이와 관련해 강연 초반에 언급한, 예술가의 교육 과정을 간략하게 압축한 내용에는 다음과 같은 표현이 있었습니다. '많은 예술가를 알아 가세요. 예술 학교에 다니세요. 두 군데, 세 군데를 가도 좋아요. 그림을 감상하고, 더 많은 그림을 감상하세요. 온갖 종류의 미술관과 갤러리에 가고 작가의 스튜디오를 방문하세요.')

그림을 많이 그린 좀 더 나이 든 예술가의 경우, 그

אֵשׁ יִסְּ פֶּא

לֶא סְפֶּר לֶא

자신의 작업이 다소 묘한 방식으로 일종의 공동체를 구성할 수 있습니다. 이미 완료한 작품들에서 그는 어떤 본질을 찾고 긍정감을 얻을 수 있어요. 그 작품들은 적어도 실체가 있습니다. 그는 이제 영향력을 낼 수 있음을 알게 되죠. 지금까지 해 온 작업의 연장선상에서 이루어지는 새로운 시도는 더 이상 비현실적이거나 불확실하지 않습니다. 관객 수가 아무리 적더라도 그에게는 어떤 공동체의 감각이 있습니다.

예술의 공적 기능은 언제나 공동체의 창출입니다. 꼭 의도한 것은 아닐지라도 결과적으로 그래 왔습니다. 어떤 시기의 예술은 종교 공동체를, 또 어떤 시기의 예술은 소작농 공동체를 만들어 냈습니다. 드가와 툴루즈로트레크와 마네의 작품을 통해 우리는 보헤미안 공동체에 들어갑니다. 토머스 게인즈버러와 조슈아 레이놀즈의 영국 귀족 공동체, 윌리엄 호가스의 영국 하층민 공동체도 있지요.

인간의 공동체를 만들어 온 것은 우리가 공유하는 이미지, 소설과 연극의 등장인물, 훌륭한 건축물, 복잡한 회화적 이미지와 그 의미, 상징화된 철학적 종교적 개념과 원칙과 위대한 사상 같은 것입니다. 현실의 부

수적인 항목은 이처럼 상징화를 통해 재창조되고 가치가 부여되기 전까지 어떠한 가치나 일반의 인식을 얻지 못합니다. 감자밭과 자동차 정비소는 포크너나 스타인벡이나 토머스 울프 같은 소설가에 의해 문학이 되고 나서야, 혹은 고흐 같은 화가에 의해 미술이 되고 나서야 비로소 특질을 얻고 사람들에게 알려지며 공동체 감각을 이끌어 내게 됩니다.

감사의 말

라이너 마리아 릴케의 『말테의 수기』의 인용을 허락해 준 노턴출판사·인젤출판사·호가스프레스에, 그리고 『하버드대학교 시각예술위원회 보고서』Report of the Committee on the Visual Arts At Harvard University의 부분 인용을 허락해 준 하버드대학교에 감사의 뜻을 전한다. 『예술가의 공부』에 그림을 싣는 데 협조해 준 여러 분에게도 감사드린다. 권두에 실린 그림의 소유자는 텍사스주 포트워스의 윌리엄 보마 주니어이며, 포트워스아트센터의 헨리 B. 콜드웰과 텍사스대학교 출판부의 리처드 언더우드가 원화 촬영에 도움을 주었다. 16쪽의 드로잉은 다운타운갤러리 소장품이다. 25, 61, 63, 70, 216쪽의 드로잉은 『하퍼스 매거진』에, 39, 117, 126쪽의 드로잉은 1954년 판테온북스에서 출간한 벤 샨의 『창조의 알파벳』에 수록된 삽화이다. 49쪽 드로잉은 존 매캔드루, 61, 63, 70쪽 드로잉은 리언 M. 데프레의 소유이며 64쪽과 65쪽 드로잉은 쿠르트 발렌틴의 유산이다. 79쪽과 95쪽 드로잉은 하버드대학교 포그미술관 소장품이다. 79쪽과 166쪽 드로잉은

『더 네이션』에, 85쪽과 108쪽 드로잉은『참 매거진』에 실렸던 것이다. 86쪽 드로잉은 다운타운갤러리의 소유로, CBS 방송국을 위해 그린 것이다. 139쪽 드로잉은 뉴욕 현대미술관의 1957년 크리스마스 기념 소책자『사랑과 기쁨』에 수록될 예정이다. 155쪽과 157쪽의 드로잉은 1956년 게헤나프레스에서 출간한『윌프레드 오언 시 13선』에 최초로 수록되었다. 224쪽 드로잉은 에리히 칼러를 위해, 228쪽 드로잉은 컬럼비아레코드를 위해 그린 것이다. 25, 30, 64-65, 85, 108, 121, 135, 139, 147, 155, 157, 166, 174, 182, 192, 201, 216, 224, 228, 239, 243, 248, 250쪽의 그림은 작가 소장품이다.

예술가의 공부
: 미국 국민화가의 하버드 미술교양 강의

2019년 10월 4일 초판 1쇄 발행

지은이	**옮긴이**		
벤 샨	정은주		

펴낸이	**펴낸곳**	**등록**	
조성웅	도서출판 유유	제406-2010-000032호(2010년 4월 2일)	
	주소		
	경기도 파주시 책향기로 337, 301-704 (우편번호 10884)		

전화	**팩스**	**홈페이지**	**전자우편**
031-957-6869	0303-3444-4645	uupress.co.kr	uupress@gmail.com
	페이스북	**트위터**	**인스타그램**
	www.facebook .com/uupress	www.twitter .com/uu_press	www.instagram .com/uupress

편집	**디자인**	**마케팅**	
전은재, 이경민	이기준	송세영	

제작	**인쇄**	**제책**	**물류**
제이오	(주)민언프린텍	(주)정문바인텍	책과일터

ISBN 979-11-89683-21-4 03600

이 도서의 국립중앙도서관 출판예정도서목록(CIP)은 서지정보유통지원시스템
홈페이지(seoji.nl.go.kr)와 국가자료공동목록시스템(www.nl.go.kr/kolisnet)에서
이용하실 수 있습니다.(CIP제어번호: CIP2019036424)